最簡單的音樂創作書 ㉓

影片聲音製作 全書

掌握**人聲**、**配樂**、**音效**製作方法與成音技術,打造**影音完美交融**,質感升級的**專業實務法**

坂本昭人 著　王意婷 譯

前言

各位被問到對影片的印象時，腦中會浮現什麼樣的內容呢？

過去是電視或電影坐擁天下，現在則是社群網站和影片共享平台等各式各樣的媒體或串流服務當道的時代，早已沒有專業與業餘之分，大眾可以利用影片內容達到各自不同的目的。在這樣的背景下，眾多製作方面的工具或器材應運而生，個人能夠著手製作的環境也漸趨完備。於是，世界上存在著看也看不完的巨量內容，但內容的品質是一大重點，換句話說光有完備的設備環境，卻沒有製作技術，也無法彌補品質上的差異。

舉例來說，近年來一般企業或個人運用影片的情況有增加趨勢。影片通常都是用來提高商品或服務的認知、使用，或是建立產品社群等各種用途，藉以達到宣傳目的。因此，影片品質便會和理念的傳達力、企業或品牌形象，還有最根本的觀看意願直接相關。

而「聲音」就是創造品質的關鍵要素之一。

影片的結構大致上可分為以視覺傳達的動態影像、和以聽覺傳達的音響技術。前者有相對較多的操作指南或手冊等，可汲取製作方面的專業知識，個體戶也已經能做出高品質的內容。相較之下，音響技術的學習途徑或磨練技巧的匱乏，仍是目前所面臨的情況。因此，聲音製作的意識愈是薄弱，影片內容的綜合表現力愈趨低下的例子時有所聞。

影片製作向來都是預算愈高的大型案子分工愈細，然而預算相對低的案子，有愈來愈多會將影像和聲音統包給個人或團隊製作。因此，專業的影片創作者也會被要求至少要具備基礎聲音知識或技術。

就分工而言，了解旁人的工作內容能讓各自在進行作業的同時，也可以關心案子的整體狀況。再者，從品質管理、效率提升與團隊溝通的觀點來看，知識與程序的共享，可說是成效相當好的成功條件之一。

綜合上述，為了讓不擅長音響技術的影片創作者，或想進一步提升聲音品質、即將展開影片製作的從業者、以及有意進入音樂界的讀者都能理解聲音，本書將聚焦在聲音的基礎知識，把各位至少一定要知道的內容編撰成冊。

內容除了說明聲音的特性與處理方式之外，還涵蓋——從背景音樂與音效的製作方法、旁白錄音，到剪輯、混音、成音等——聲音製作的各道

工程，目的是讓各位實際操作有所依據。雖然聲音的處理方式本來各自有別，並沒有固定的格式，不過，本書備有簡單的操作範例和素材，提供尚未熟悉音響技術的讀者參照利用，以便掌握製作的概念。

另外，為了確保沒有音樂或音響知識基礎的讀者，也能做出上得了檯面的品質，本書也特別針對不懂樂譜或和弦、沒有聲學與電子學知識、不太了解專業術語的讀者，從通用性或實用性來設想，盡可能設計出結合具體步驟、數值設定以及操作概念的範例。

本書以音響技術工程可發揮到極致的角度說明音樂製作的流程，並透過將其和影片製作整合的過程，學習必要的作業程序。各位從這些最必要的作業程序中，將磨練出實戰力。

雖然上述所說不一定能完全符合各位的製作需求，不過希望能提供各位一些方向，實際體驗聲音的做法，了解什麼是音響技術並掌握概念，進而認識聲音設計的本質。有了基礎就能摸索出適合自己的方式，一步步打造更有利於提升技術的作業流程。

另外，本書範例是以幾個數位音訊工作站（以下簡稱DAW）來製作。雖然現今的DAW都具備很優秀的功能，只用任何一款都能完成所有作業，不過每款還是有各自的優缺點。即使是專業工作室，實際上也大多會根據作業內容分開運用，因此本書也是按照此原則選擇DAW。本書使用可提供體驗版或免費版、且對多數人而言相對好入手的工具，首先是製作背景音樂和音效時使用Apple的GarageBand（部分使用Logic Pro X）；錄音、混音、成音則使用AVID的Pro Tools First（部分使用Pro Tools），若能備齊也有利於加深理解。

本書將有助於提升影片的整體表現力，避免因為不懂音響技術而使內容的表現有所缺失。期許各位習得聲音的相關知識之後，能做出更勝以往的高品質作品，若此書能助所有創作者一臂之力，將是筆者莫大的榮幸。

Contents

本書構成

本書的章節概要如下。

聲音設計的先備知識

什麼是聲音？專業人士如何製作聲音？本章整理在處理聲音之前，最好要了解的基礎要點。

背景音樂製作

說明背景音樂的製作方式，背景音樂是影像聲音當中最具代表性的聲音。透過將現成素材相互搭配的模式及 MIDI 數位編寫的模式，實際嘗試作曲。

效果器

介紹各種能夠為聲音帶來不同音響效果的效果器。主要利用外掛模組來添增聲音效果，或改變聲音的個性。

混音

說明提升聲音最終聆聽感受的混音技巧。示範如何調整不同聲音混在一起時的平衡表現，使效果更加明顯。

音效製作

說明影像音效的製作方法。本章將利用音源素材試做腳步聲，並以有別於 Chapter 3 的概念來運用效果器。

錄音

以旁白配音為例說明錄音流程、器材與工具的設定，以及錄音素材的編輯方法。並且介紹人聲、樂器等音樂演奏方面的錄音技巧。

成音

MA是Multi Audio 的縮寫（譯注：MA為日本特有的專業術語，在台灣一般稱為成音或聲音後製，英文為Audio Post Production），是替影像加上聲音的工程。此章將配合影像放上前面章節做好的聲音素材，示範如何逐步調整至聲音可以完美搭配影像的方法。

下載檔案須知

解說時所使用的試聽樣本，請掃描QRCode或輸入網址下載使用。

https://drive.google.com/drive/folders/1e2rZnv5_cpYQlfYWU_
f2w5PolZQEmm9I

以下是各檔案素材所出現的章節。

Chapter 2		
SD-ch2 資料夾	GarageBand project file	■ DEMO_MIDI_SoundTrack_No_Arrange.band ■ DEMO_MIDI_SoundTrack_Arrange.band

Chapter 5		
SD-ch5 資料夾	音檔	■ DEMO_FootstepsSE_2mix.wav
	影片檔	■ DEMO_FootstepsMovie.mp4

Chapter 7		
SD-ch7 資料夾	音檔	■ DEMO_BGM_Audio.wav ■ DEMO_BGM_MIDI.wav ■ DEMO_DoorSE.wav ■ DEMO_FootstepsSE.wav ■ DEMO_NA.wav
	影片檔	■ DEMO_Movie.mp4 ■ DEMO_MA_2mixMaster.mov

※ 本書撰寫當時所使用的軟體版本。
GarageBand 10.3.2 / Pro Tools First 2019.6.0 / Pro Tools 2018.10.0 / Logic Pro X 10.4.6
※ 本書繁體中文版出版之時軟體皆已推出新版，分別爲 Pro Tools Flex、Pro Tools Studio、
Pro Tools Artist，以上皆有免費試用版。

Chapter 1

聲音設計的先備知識

　　聲音雖然無法用肉眼看，卻是一種表現豐富且形式多元的素材。製作上可以從不同方向來處理聲音，並依照當下的情況選擇或決定最合適的做法，方能如願掌握或操控近乎理想的聲音。而處理的技巧上有時要運用一點點的規則，有時得多加思考，然而是否知道這「一點點」的規則，便會讓最終品質產生不同結果。

1-1 需要配合聲音的工作
Jobs that require sound

　　若遇到電影明明播映中卻沒有聲音的情況，各位會做何感想？時間不長的話，或許會解讀成是演出的效果，可是時間一長就會覺得哪裡不對勁了。相反地，要是畫面全黑、只有聲音的話，又會有什麼感覺呢？儘管程度上略有不同，不過應該會有類似的感受。也就是說，影像和聲音是幾近同等重要的要素。

　　另外，從觀看電影的感想來說，通常都是聽到「畫面好美」、「演員或演技很帥、很可愛」、「取景太厲害了」、「服裝真華麗」等視覺方面的感想。聽覺方面雖然也有「配樂很好聽」，但「聲音很乾淨」、「人聲或對白很帥、很可愛」、「環境收音或錄音品質真棒」、「音效很華麗」等感想卻不常見。

　　由此可知，尤其是影片的聲音，聲音的印象或存在感似乎比畫面來得薄弱。換句話說，甚至可能讓人產生「有聲音是正常、聲音好是理所當然」的既定印象。然而，這個「理所當然」事實上是出自某人的巧手，絕對不是可以偷工減料的要素。

　　除了電影或音樂這類相對容易理解的內容以外，其實聲音無所不在。光是這點就足以使人有機會接觸到處理聲音的工作。存在是理所當然卻又不可或缺的「聲音」只是看不見罷了，但的確是必要且重要的要素。

聲音為何是必要的存在？

　　音樂、影片以及網路、電玩、動畫等各式各樣的娛樂媒材都需要聲音。除了娛樂產業，也可以看到聲音在交通運輸、社會福祉、醫療技術等多元領域中受到廣泛的運用。

　　以往影視製作的標準作業模式是屬於縱向型態，影像部分由影片創作者負責，聲音部分則交給音樂創作者或音響技術人員。然而，如今高效能

電腦與高速網際網路等作業環境已日漸普及，工作內容也出現跨領域的情形。因此，非「音樂人」的影片創作者遇到處理聲音的機會逐漸變多，接案上愈有可能被要求必須具備相應的知識與技能。

其中一項重要的因素，即在於過去不太接觸影片內容的一般公司行號或個人，對媒材的需求會隨之增加。在這種情形之下，預算與品質的要求即便不如電視或電影，但至少要有中等品質，必須和家庭影片（Home Video）等級有所劃分。也就是說，影像和聲音會有統包發案的情況。此時，製作者必須要測試自己可以將專業領域之外的技能發揮到什麼程度、以及能否滿足客戶的需求，當無法滿足時，還要考慮是否委外處理。

影片創作者在處理聲音時，必須有能力判斷是否親自操刀，是稍微磨練一下技能就可以自己處理，還是聲音部分只能外包。但就算是外包，如果全權交由對方處理的話，也有可能收到與期待不符的音檔，因此，為了確實做出理想的聲音，就必須具備聲音方面的基礎知識或監督指揮的能力。

由此可知，今後的影片創作者都必須了解聲音的處理技術。本書將從大量的聲音知識當中，精選出製作上最需要理解的項目加以說明。

需要音響技術的工作

至於有哪些工作會需要聲音相關的知識或技能，最容易聯想到的大概是音樂藝術家、樂手等實際參與演奏的人員。再者是錄音、音控（現場表演或活動方面的音響技術）、成音（電視、電影方面的音響技術）的工程師、製作人等。

環視整個音樂產業，樂團技師、器材運輸業者、樂器的製作者與維修人員、設計錄音室或音樂廳的建築音響設計師、負責編輯資訊或維修保養的資訊工程師等等，有非常多的技術人員參與其中。而且，即使是藝人經紀部門（A&R，Artist and Repertoire）、行銷、業務與銷售部門等，這些不直接參與技術性工作的人員，也多少需要具備一些聲音知識。

在音樂產業以外的領域，還有一群從事電視或電影的成音、音效，或網路、電玩、動畫的聲音創作者、以及測量行車等交通噪音的技術人員、使用有聲音輔助的醫療器材的醫事技術師等，可見音響技術已廣泛運用在各個領域，進一步地說，就連上述這些人員周遭的相關人士，也可能會被

要求得具備一點聲音知識。

　　依照職業或需求，必備的知識和技能在量與種類上雖有不同，不過還是可以歸納出共通的基礎知識，而且各領域的專業知識或技術也是建立在這些共通的基礎知識之上。就這點而言，基礎知識可說是超越職業的共同語言，是為了讓溝通更加精準的重要因子。此外，若在基礎之上累積專業知識，這些知識就能做為是否需要外包的判斷基準。當想要再次挑戰親自操刀時，也較容易測試出憑自己現在的能力可以做到什麼程度，同時也比較能夠理解對方想要的內容或方向。因此，接下來要先介紹聲音是何方神聖、具有什麼樣子的個性、以及處理聲音技術該具備哪些基礎知識。

1-2 聲音的特性與訊號處理

Sound characteristics and signal processing

　　聲音主要是一種藉由空氣振動來傳播的類比訊號。之所以說「主要」，是因為水和木頭等材質也能傳導聲音。但最普遍的介質是空氣。雖然說是重新學習聲音的知識，其實聲音無時無刻存在，只不過平常沒有特別注意而已。在日常生活中就有很多機會可以接觸聲音並實際感受聲音。接下來就來看幾個聲音的特性。

聲音的測量

　　世界上存在著許多種聲音，不過人類只能聽到其中一部分。換句話說，人類可辨識的聲音範圍有限。而在測量這些聲音時，經常會利用聲音的高低（頻率）、聲音的大小、以及音色這三個項目來測量。

⊙ 聲音的高低
　　頻率（frequency）是指聲波在一秒鐘以內振動的次數，數值愈高，聲音愈高；數值愈低，聲音也愈低。單位以Hz（Hertz，赫茲）表示。一般來說，人類可以聽到的聲音範圍介於20Hz到20kHz之間，這個範圍便稱為人耳可聽頻率或可聽範圍。

　　近年研究顯示人類可以聽到超過20kHz的聲音。不過，由於製作音樂的工具與環境，大多還是以20Hz～20kHz為主，因此本書的可聽頻率是指這個範圍。

⊙ 聲音的大小
　　另一項是聲音的大小。單位以dB（decibel，分貝）表示，測量範圍一般約在0dB～120dB左右。超過這個範圍會對耳朵造成莫大的傷害。而且還是可能造成耳膜破損的極大傷害。

人耳可聽範圍也是如此，不過由於這個範圍是基準之一，所以會有個體上的差異。也就是說，120dB以下也可能會對某些人造成傷害。因此，若與人一起聽音樂，或是將耳機遞給別人時，建議都要先把聲音轉小一點，彼此邊確認音量，邊慢慢調大聲音。

⊙ 音色

音色則可以從波形的形狀來辨別。假設以相同的音量在鋼琴和吉他上分別彈一個音高相等的「La」音。這個音的頻率或聲音大小都一樣，但我們卻可以輕鬆聽出兩者的差別。

聲音是由該音的基準音，也就是基音（fundamental tone）、以及在基音周圍鳴響的泛音（harmonics）所組成。組成比例不同就會產生不同的音色，因此得以區分出來。

聲音的性質

聲音有各式各樣肉眼無法辨識的特性。有些部分甚至和人類很相像，會根據溫度及其所存在的空間而改變特徵。接著就來逐一認識聲音本身的個性與傳播方式，了解該怎麼和聲音打交道，該如何處理數位化後的聲音、以及聲音究竟是何方神聖。

⊙ 聲音的速度

聲音在傳播時會以每秒約340公尺的速度前進。這個速度通常稱為1馬赫（mach number，簡稱M或Ma）。此速度會依據氣溫而改變，氣溫愈高，聲音速度愈快，氣溫愈低則愈慢。

日常生活中也能實際體驗聲音的速度。以打雷為例，假設閃電高掛天空五秒之後，雷聲才隆隆作響的話，以340公尺×5秒計算，即可算出那塊發生打雷閃電的積雨雲大概距離我們1.7公里之處。雖然說距離遙遠並不代表安全無虞，不過當天空出現閃電時，在心中默數1秒鐘、2秒鐘⋯⋯直到聽到雷聲為止，然後再將數字（秒數）乘以340公尺，就可以知道積雨雲距離自己大約有多遠。

⊙ 聲音的行進方式

　　除了速度以外，聲音的行進方式也有其特色。基本上，頻率愈高也就是音高愈高，聲音愈容易朝直線方向前進，愈低則愈常出現繞射現象。換句話說，低音更容易往四面八方傳播。

　　這是因為不管是哪個頻率的音，其聲波不僅會以直線方向筆直前進，也會往旁邊和後方等方向傳播，依組成或特性上的差異也會產生不同結果。實際站在喇叭的正面和背面，比較一下聲音聽起來的感覺就會更容易明白。這就是為何站在喇叭背面時，聲音不只較小，聽起來也混濁不清的原因。此外，聲音也會因為牆壁或物體的材質不同而產生反射現象，造成行進角度改變或被吸收掉。

回授現象

　　上述這些聲音特性會產生一種重要的現象，這現象就是回授現象（feedback）。回授現象的原理簡單說明如下。

　　首先，麥克風是聲音的入口，出口則是喇叭。輸入麥克風的聲音從喇叭輸出之後停止，這就是訊號一般的流動方式。可是，若是輸出後的聲音並未止息，而是再次輸入麥克風，然後又從喇叭輸出，當這種反覆循環的迴圈發生時，就會出現回授現象。因此，將麥克風置於喇叭的正前方，當然就容易引發回授現象。反過來說，把麥克風放在喇叭的兩側或後方，和喇叭保持一段距離，就比較不容易出現回授現象。

　　不過，即便這麼做還是可能產生回授現象。就如前面所說，聲音會前後左右上下地流竄，所以特定的頻率確實還是會進到若干距離之外的麥克風裡。而且一旦這個訊號量過大，最後一樣會引發回授現象。

　　想必很多人在展演空間或KTV包廂都曾遇過回授現象。尤其是現場表演，通常會把多台喇叭面向觀眾席擺放。此外，舞台上除了麥克風之外，還有多組吉他等樂器的擴大機（amplifier ／amp），和樂手專用的喇叭（亦稱監聽喇叭，monitor speaker ／wedge）。KTV包廂中也有多台喇叭與好幾支麥克風。雖然數量可能比展演空間少，但從別的角度來看，空間相對狹小的包廂，卻是以偏大聲的音量播放聲音。由此可知，當同一個空間中存在著多個聲音的入口和出口，而且聲音在該空間的音量又過大時，就會形成容易產生回授現象的環境。

⊙ 回授現象的對策

聲音的性質會因為使用的器材、溫度、空間環境的結構、以及觀眾人數等各式各樣的條件而改變,並沒有一定能排除問題的既定對策。因此,若是擔任現場表演的音控師,或是在KTV唱歌時出現回授現象,請試試下列方法。

● 改變麥克風的位置

首先,不論哪種方法都要先釐清是哪個聲音造成回授現象,然後再著手處理。因為引發回授現象的聲音本身就是一個解決問題的線索。然而造成回授現象的聲音通常不盡相同,有時是尖銳的高音,有時是低鳴的低頻聲。因此若是刺耳的聲音引發回授現象時,就要設法讓高頻聲避免產生迴圈(looping)。

如同前面提到,高音容易直線前進,因此盡量不要將麥克風擺放在喇叭的正前方,或該方向的直線位置上。若是錯開位置還是出現回授現象,有可能是因為聲音從牆壁反射過來進到麥克風裡,所以必須將麥克風移動到別的位置。

● 確認麥克風的握法

請回想一下KTV或舞台常見的麥克風。通常麥克風都有圓頂狀的收音部位和手握持的管身。一般都會用手握住管身,然後將收音的部位靠近嘴巴,不過有些人會用手掌包住用來收音的話筒。這種握麥方式會改變麥克風的其中一項特性——指向性(polar patterns),並將不必要的聲音也收進去,因此就有可能引發回授現象。

雖然握麥方式也是表演的重點,但若因此導致回授現象時,改變握法也是可以嘗試的對策。

● 未使用的麥克風要切成靜音

聲音的入口和出口愈多,愈容易引發回授現象。因此,即使樂曲還在進行中,最好也要將目前沒有使用的麥克風暫時切成靜音(關掉)。現場表演是由音控師掌控,但若是在KTV唱歌,未使用的麥克風記得先關掉。

● 使用圖形等化器

音響器材中有一種叫做等化器(equalizer,簡稱EQ)的效果器(effector)。

這類效果器可以用來調大或調小特定頻率的音量。而可將頻率區段細分並調節其音量大小的即是圖形等化器（graphic equalizer ／EQ）。

我們知道刺耳的高音通常會落在數kHz或十幾kHz，所以要到該頻段中將頻率一個一個拉掉，找出可消除回授現象的頻率。這種EQ在多數的展演空間都是標準配備，所以如果無法改變麥克風或喇叭的位置時，也可以嘗試這個方法。

● 調降殘響效果等的效果器

殘響效果器（reverb）或延遲效果器（delay）這類效果器可以為聲音增添回聲效果。一般在KTV唱歌時也稱為回音（echo），在歌聲上加入這種聲音效果，也會比較好唱。有些店家甚至有可調整效果量的功能。而現場表演除了會用在人聲上，其他樂器也常會加上這類效果，在表現樂曲的世界觀時具有重要的功用。

然而替聲音增添音響效果，就代表音頻成分會比原本多，這點便可能導致回授現象。殘響效果器可能很難完全不用，但建議在容許範圍內慢慢調降效果，找出防止回授現象出現的頻率。

● 調低音量

如果上述的方法都無法排除問題時，根本的解決之道就是調低麥克風音量。調低麥克風音量可能會使氣勢變弱或聽不清楚，因此將音量調整到回授現象快要出現的大小，也是相對容易採取的對策之一。

另外，會被人體或衣服吸收也是聲音的特性，所以有時候觀眾人數一多，聲音的傳播效果便會降低，這時就會下意識地調高音量。尤其是比較厚的冬衣，更容易吸收聲音。

● 其他方法

另外還有其他的方法，例如換成別的麥克風類型、改變空間或場地的物品配置、或喇叭方位，盡可能和喇叭保持距離等。若是冬天到KTV唱歌時，可以把外套掛在包廂牆上，便能將外套當成吸音材，視回授現象的情況來調整吊掛的位置，也是可行的辦法之一。

不論是展演空間或KTV包廂，都是在條件有限的空間裡播放聲音，所以原本就會以容易出現回授現象的環境為前提來思考音響設備的配置。因此音量與人數一旦超出場地限制，就容易引發回授現象。至於適當值的範圍是多少就請各位嘗試上述的方法，從中找出答案。

訊號位準的種類

　　錄製聲音須注意的其中一個項目就是聲音訊號的位準（level）大小。訊號的位準主要分為透過麥克風錄音的麥克風位準（mic level）、以及錄製電子樂器類的線路位準（line level）。這兩種位準除了電壓大小不同以外，也和阻抗（impedance）及電流等特性有關，這裡將針對上述兩種訊號位準加以說明。

⊙ 麥克風位準與線路位準

　　首先來思考一下麥克風錄音的原理。麥克風的收音構造中有一片稱為振膜的薄膜，用以接收空氣的振動。這片振膜一經振動就會產生聲音，但透過這種方式得到的音量非常微弱。若將麥克風收錄的聲音直接用喇叭播放出來，就會發現幾乎聽不見聲音。這種位準的訊號就是這麼小。因此，使用麥克風收音時，還會用到稱為麥克風前級放大器（pre amp／amplifier）或增益鈕（gain／trim）這類專門用來放大麥克風訊號的增幅裝置（amplifier）。

　　另一方面，鍵盤或電子樂器類的錄音訊號則稱為線路位準，訊號大小比麥克風大許多。演奏電子鋼琴、吉他或貝斯等樂器的樂手可能都聽過「線路輸入」這種講法。如果是線路位準的話，直接用喇叭播放就可以聽得相當清楚。

　　舉一個比較極端的例子，麥克風是因為沒有接上電源，所以輸出訊號會比較微弱；而電子樂器則由於有電源驅動，訊號會在已經大幅增幅的狀態下輸出，因此線路位準的訊號才會這麼大，這就是兩者大致上的差別（事實上有的麥克風必須使用專用電源，不過這種電源是為了完成麥克風本身的運作，而非用來將位準提高到線路位準）。

　　因此，麥克風輸入（Mic in）和線路輸入（Line in）各有各的輸入端口，若將麥克風輸入的訊號接到線路輸入的端子上，就算再怎麼嘗試轉大增益鈕也增幅不了多大的程度。相反地，要是把線路輸入的訊號接到麥克風輸入的端子上，聲音馬上就會破掉。從音質本身來看，可能還會破壞原先的音質，或出現不必要的雜音，也可能會加重器材負擔，所以當輸入端口有所區別時，一定要將訊號接到各自專用的端子上。

訊號的傳輸

　　不管是麥克風位準或線路位準，通常都是透過聲音訊號線（audio cable）在器材之間傳送訊號。而且線材依訊號的傳輸方式又分成幾種類型，其中一種便是平衡式（balanced）與非平衡式（unbalanced）。簡單來說，兩者差別在於能應付雜訊的程度。以電學角度可以從如何運用相位（phase）來減少雜訊等原理加以解釋，但這裡要從更簡單明瞭的表面差異來說明。

　　大部分的人都學過電流是從正極流向負極，不過說得更仔細一點，有一種看法是電流會從正極流向負極，而電子流則是從負極流向正極。不論哪種觀點，應該都能理解電極分成正負兩極，而且訊號會流動。也就是說，傳送訊號會用到兩條訊號線。

　　構造最簡單的是非平衡線。這種訊號線的構造並沒有很複雜，價格也相對便宜，因此想在家裡使用，或是音響器材的間距較短、雜音較不明顯的時候就非常堪用。

　　但是，專業級音響的傳輸距離不僅較長，周邊還有許多器材。當聲音在這種狀態下傳送時，傳輸期間就可能參雜進一些雜音。因此，若能利用第三條專門用來吸收雜訊的線材以保護兩條訊號線，就能讓這兩條線使用時毫髮無傷。這即是平衡線的構造。

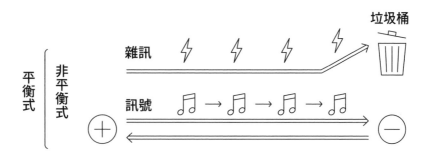

線材接頭的種類

　　訊號線接頭（audio connector）在連接硬體設備與線材時扮演相當重要的角色。為了盡可能不破壞或改變訊號的傳輸品質，接頭分為幾種可應付不同狀況的類型。這裡會挑幾個主要的類型說明各自的外觀與特徵。

　　此外，這裡所說的正極和負極，專業用語通常是熱端（hot）和冷端（cold）。雖然正極並非一定叫做熱端，負極也不一定是冷端，不過情況大多如此。

⊙卡農接頭

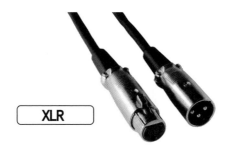

XLR

　　卡農（Cannon）接頭是連接專業級麥克風與音響器材的常用接頭，也稱為XLR接頭。訊號端子如圖所示分成三種，分別為正極（hot）、負極（cold）以及地線（ground）。其實這些端子有1號、2號等編號（通常標示在插孔和插針旁），目前最常用的順序是1號地線、2號正極、3號負極。有些接頭的2號、3號順序會相反。

　　當所有配線看起來很正常卻無法順利發出聲音時，請確認接頭是否符合上述的順序連接上器材。

　　卡農接頭是以熱端的正極、冷端的負極、以及地線的接地，將訊號乾乾淨淨地傳送出去。就構造上也相當紮實不易斷裂，可以傳輸大量的訊號。不過價格相對高昂，若是線材長達幾十公尺，重量也會明顯變重。

⊙6.3mm接頭

　　這是彈吉他或貝斯等樂器的人都相當熟悉的導線接頭，也稱為Phone Jack。

這種標準接頭也分為平衡式和非平衡式。平衡式是將正極、負極、地線分別稱為Tip、Ring和Sleeve以發揮作用，因此也叫做TRS接頭。TRS接頭並非像卡農接頭那樣讓三根端子明顯地獨立存在，而是將同一個接頭分成三條各自絕緣的端子。非平衡式會少一條線，變成Tip和Ring + Sleeve的組合，因此也稱為TS接頭。

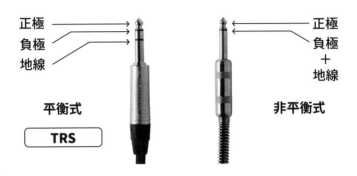

正極
負極
地線

平衡式

TRS

正極
負極
＋
地線

非平衡式

⊙ 梅花頭

　　廣泛用於一般家庭的接頭。這種親切感十足的紅白接頭也稱為RCA接頭。非平衡線通常能以較低的價格入手。這種接頭大多使用在家中等傳輸距離較短的空間，所以不需要擔心雜訊的問題，性價比高，用途廣泛又方便。

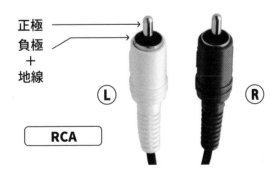

正極
負極
＋
地線

Ⓛ　　　Ⓡ

RCA

⊙3.5mm 接頭

3.5mm 接頭分成單聲道（mono）和立體聲（stereo）兩種，也稱為minijack，可用來將耳機接在智慧型手機、平板電腦或個人電腦等播放裝置上，是一種大家相當熟悉的小型接頭。外觀有如縮小版的6.3mm 接頭。

前面介紹的接頭大多都是利用一條訊號線來傳輸一個音訊，不過3.5mm的立體聲線則是可以透過一條訊號線傳輸左、右兩個聲道的訊號。此時會讓Tip負責左聲道、Ring負責右聲道，其他則由Sleeve負責來達到目的。這種接頭也相對好入手又方便使用，因此多使用於家用器材上。

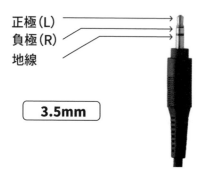

正極(L)
負極(R)
地線

3.5mm

由此可知，光是一個接頭就分成好幾種，實際上還有許多種類。因此，假設新買的6.3mm 接頭發不出聲音時，先檢查是否把TRS線接成TS線了，問題或許就能迎刃而解。

聲音訊號的處理

使用電腦製作音樂時，要特別注意聲音訊號的處理精確度。我們聽到的聲音是來自空氣振動傳播的類比（analog）訊號，可是電腦只能處理數位（digital）訊號。因此，若將麥克風收錄的類比音訊放進電腦錄音時，就必須先轉換成數位格式。反過來說，聆聽用電腦錄製或用MIDI數位編寫（programming music）的聲音時，就必須將聲音轉成類比訊號。

因此，下面要來說明類比與數位相互轉換的原理。

首先，類比訊號以圖形表示時會呈現下圖的模樣。

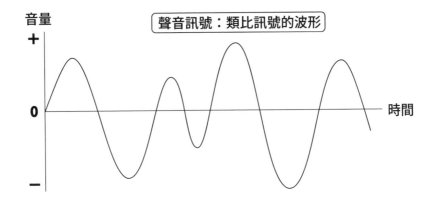

假設橫軸為時間，縱軸為音量大小。如上圖所示，音量會隨著時間不斷變化。

另一方面，若用這種圖形來表現數位訊號，前提是數位訊號必須以0與1，也就是要以無訊號和有訊號的形式呈現。因此先選擇哪個時間點要標示成有訊號。

以下圖為例，假設0秒為起始時間，0.5秒和1秒為有訊號。而這個挑選（抽出）有訊號的動作，便稱為取樣（sampling）。

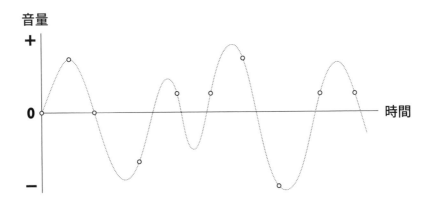

下一步是重現聲音在這三個抽出的時間點上鳴放出的音量大小。

接著連續播放這三個時間點，將原先的類比訊號以數位訊號的形式呈現。次頁上圖是將原先的類比訊號和數位化後的訊號重疊比較。

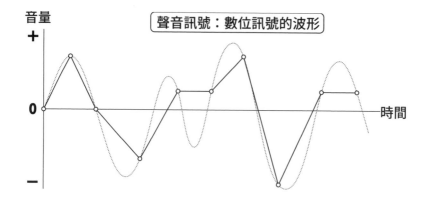

聲音訊號：數位訊號的波形

音量

＋

0 ————————————— 時間

－

　　兩者一經比較就會發現有許多地方都出現落差。這表示數位化後的聲音和原先聲音之間的變化太大，以聲音的重現來說並不恰當。因此，這個取樣的數目必須要提高到逼近類比訊號的聲音狀態為止。

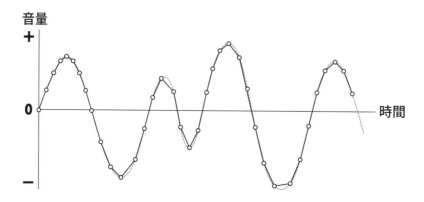

音量

＋

0 ————————————— 時間

－

　　這個取樣的數目便稱為取樣頻率（sampling frequency），單位以Hz表示。舉例來說，CD的取樣頻率是44.1kHz，也就是一秒鐘以內抽出44,100次的有訊號。只要將訊號細分到這種程度，重現時就能讓數位訊號乍看之下和類比訊號沒什麼兩樣，幾乎忠於原貌。

另外，聲音大小也是如此，切得愈細，重現出來的精確度也愈高。聲音大小的切割單位稱為bit（位元）。CD是16 bits（bit depth，位元深度）。這裡並不是以16個位階來重現聲音，而是細分到2的16次方程度，也就是以65,536個位階來重現。若是細分到這種程度就非常足夠。附帶一提，這個重現聲音大小的作業稱為量化（quantization）。

　　現代音樂製作的取樣頻率大多採用96 kHz或192 kHz，位元深度則是24 bits或32 bits，可知數位化的精準度比過去高。此外，取樣頻率亦是決定可播放的頻率範圍有多廣的要素，位元深度則是決定可播放的音量範圍（動態範圍，dynamic range）有多大的要素。

　　只是，不管數位化時分割再精細，每個取樣點之間一定會有間隔。也就是說，聽覺上之所以覺得聲音聽起來有連綿不絕的感覺，其實是因為被切割的聲音在一秒內播放了數萬次的緣故，事實上聲音是斷斷續續。另一方面，類比訊號就沒有這種間隔，聲音是連續不斷。這個構造上的差異，便是數位音訊會被形容是雜訊少又乾淨，但聲音聽起來冷冰冰又剛硬；而類比音訊是雜訊明顯、容易劣化，但聲音溫潤柔和的原因之一。

1-3 音樂製作的基礎
Basic of music production

1-3-1 製作流程

若計算聲音製作的工時，就會發現音樂占比最大。反過來說，如果先了解這道工程，不論是製作影片或網路、電玩的聲音，或多或少可以幫助實際的應用。再加上這些媒材共通的項目也很多，所以這節要來逐一介紹音樂製作的流程。

音樂製作的工程大致上可依序分成「前期製作（pre-production）」、「錄音（recording）」、「編輯（editing）」、「混音（mixing）」以及「母帶後期處理（mastering）」。

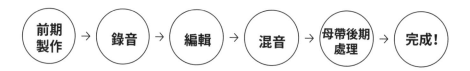

流程上首先會製作試聽帶（demo），接著正式進入錄音作業，之後是編輯、整合並調整聲音。嚴格說來，母帶後期處理之後還有一道需要專業技巧的編輯作業（authoring），目的是加強媒材流通的品質。而錄音室中會花費特別多精力、時間與費用的工程是「錄音」、「編輯」與「混音」，這也是本書會介紹的主要項目。

不過，不熟悉錄音室作業的讀者可能不容易理解各項作業的作用，因此接下來會先就工程的作業流程加以解說。

將音樂製作比喻成做菜的話

　　首先，前提是要做出高級餐廳等級的美味料理。這句話的意思是，完成的音樂可能會用高級音響播放，也可能會在大型場地或音樂廳中以震耳欲聾的音量播放出來，因此，做出來的品質必須滿足所有情況。

⊙ 錄音作業就是食材的採購

　　以煮咖哩為例，錄音作業就類似食材的採購。

　　假設要採買的食材是蔬菜，不管是自己種或別人種，都會希望買到的蔬菜是在良好的環境下栽種出來，還要兼顧鮮度、外觀和味道。若是能夠知道農民的產銷履歷就令人更加放心。總之就是要採購品質優良的食材。若因為貪圖便宜而用了品質不甚理想的食材，其結果大概很容易料見，不管由哪位名廚來掌廚，料理的完成度必然會有所降低。聲音素材的準備工作就是如此關鍵。

　　從挑選容易取得理想聲音的器材與工具，到各種設定、麥克風擺位、適當的音量控管、以及在電腦上錄音時不會漏錄聲音的各種操作等，可以說錄音是需要隨時確認聲音的狀況，且必須慎重行事的一道工程。

⊙ 編輯有如備料

　　接著是編輯作業，也就是要把果皮削掉，將食材切成方便入口的大小。

　　備料時細心處理，口感便會有所提升，食材也不會軟硬不一，受熱較均勻，所以同樣是決定食物美味與否的關鍵階段。另外，刀工好的話，料理看起來也比較賞心悅目。

　　從聲音的角度來看，編輯作業等同於備料，必須去除不要的雜訊、修正節奏或音準，將樂曲樣貌修整到利落漂亮。結束這項編輯作業之後，便進入後製（post-production）階段，這裡會利用電腦進行細瑣的作業。

⊙ 混音就如同燉煮料理

　　最後的燉煮步驟即是混音作業。

　　各種食材下鍋的順序、燉煮或煎烤時間、調味料的分量等等，都會影響味道的最終表現，因此這是最重要的階段。有時候還會放進用來提味的材料，而該怎麼靈活運用素材，也是在這個階段做出判斷。火候過大可能

會讓食物燒焦，聲音也有類似的情形。混音時得將鼓組、貝斯、吉他等多個音源混合在一起，而且每個音源的角色及聲音的聆聽感受都要做到最好。

　　由於這個階段做出來的聲音幾乎就是聽眾所聽到的狀態，所以正是需要投入心力的地方。追根究柢，前面的所有作業要順利完成，最後才能做出高品質的音樂，所以每道工程都馬虎不得。

　　有人會說就算錄音沒錄好，在編輯和混音階段也多少可以補救，當然到時候一定是盡全力處理，不過要將失誤部分修補起來有其極限，因此若能先了解到這點，就能做出更接近理想的作品。

⊙ 母帶後期處理等同於擺盤

　　順帶一提，母帶後期處理可比喻成食物裝盤的作業。

　　這是一項微調的工程，就像是拿捏白飯和咖哩醬的比例，或在盛好的料理上撒上一些香料。這也會影響料理的外觀。聲音也需要調整最終的音質和音壓，有多首樂曲時，還要讓每首樂曲的音量感一致，也要設定樂曲間的無聲秒數、以及輸入音檔資訊等等。當這些工作完成後，就能以商品的形式問世。

　　這就是大致的製作流程，接著要來逐一說明各項工程實際的作業內容。

前期製作

　　如同其他的接案方式，音樂製作也大多是從專案開始，不過並非專案敲定就馬上可以正式作業。通常專案排定是表示已經可以想像成品的大致樣貌，可是聲音無法用肉眼看，因此有必要謹慎行事。所以，音樂製作得要一點一點地慢慢作業。

　　正式進入作業之前的階段稱為前期製作。

　　具體來說，此階段會先以簡單的節奏形式、以及幾種旋律性樂器（原注：配合鼓組、貝斯等節奏性樂器演奏的樂器，如吉他、鋼琴等）來錄製伴奏，並加上暫用的人聲（vocal）。有時候也會視情況使用語音合成軟體來代替人聲，或是以鋼琴等樂器的演奏取代主旋律。過程中得一面控制時間和預算，

一面讓樂曲慢慢成形，並且隨時和相關人員確認狀態。而製作試聽帶能夠讓大家一起確認樂曲的方向性是否符合預期。萬一偏離目標也能將損失減到最低或馬上轉換方向。從製作者的立場來說也是如此，試做之後才會發現問題，因此這樣便能針對問題加以修正，提高作品最終的精緻度。

接下來是MIDI（原注：一種用來播放與控制電腦音源及電子樂器等裝置的程式語言。MIDI格式可以讀取編碼後的資訊，而此種音源規格即稱為MIDI音源）大展身手的時候。

使用MIDI的理由在於，如果所有項目的方向都在未定的階段就請樂手或音樂藝術家正式演奏，萬一需要大幅修正或變更設定的話，屆時勢必得重新錄音。這樣會導致進度落後，預算也會多出一倍，算不上是有效率的做法，心情還會受到影響。

因此使用MIDI的話，一個人就能處理各項樂器的聲音，還可以隨時修改聲音。就聲音寫實度來看，效果或許沒那麼好，不過前期製作的重點不在於聲音的質感與細膩表現，而是以確認樂曲整體的方向性與世界觀為主，因此可忽略聲音真實感不足的問題繼續進行作業。

錄音

和所有相關人員確認前期製作的狀態之後，就要進入正題。錄音工程不是只有錄製聲音而已，本書會將MIDI音源也列入此階段中。總之，錄音作業是從無到產出聲音的階段。

⊙ 麥克風音源與線路音源的錄音

錄音時，從錄音場地、麥克風、外接器材（原注：除了壓縮器與麥克風前級，亦包含混音器、錄音機等硬體設備）等設備的挑選，到電腦或DAW的設定、以及監聽環境等面向，都是需要仔細考慮的項目。也就是錄音部分的設定。這是為了確保發出聲音的音源能夠毫無遺漏地全都收進麥克風，並且能夠以百分之百的純度透過監聽系統準確地判斷聲音。

此外，樂手和音樂藝術家等演奏者在演奏時也必須同時聆聽聲音的狀況，所以也要考慮他們的周遭環境及監聽環境。這個就屬於演奏部分的設定，將聲音送給演奏者的動作則稱為「送監聽」。

能否做出讓演奏者得以專心演奏的環境，將直接影響聲音出聲的狀態，因此馬虎不得。配線完畢之後，建議要實際站位試聽看看。而且正式錄音時的工作節奏也很重要。因器材出問題或對操作不夠熟練而導致作業一次又一次地被中斷，不僅會讓演奏者與身邊的工作人員枯等，也很難集中注意力。若能事先確認以避免不安定的要素，正式錄音時也較能順利進行，錄製出好的聲音。

⊙ MIDI 音源

和錄音相比，正式錄音使用MIDI的好處是不需要考慮場地、器材、演奏者等方面的因素，說得極端一點，只要一台電腦便萬事具足，操作的方便性顯而易見。另一方面，不論器材多麼高級，MIDI音源都只能算是模擬出來的聲音，真實感和真正的樂器聲相比還是不足。因此，可一面評估預算和進度，一面思考哪些聲音用錄音的方式，哪些用MIDI製作的方式。

當然還是要視計畫而定，舉個例子來說，有些做法是樂曲中相對重要的人聲和吉他會採用原音，負責節奏的樂器及其他旋律性的樂音則使用數位音源。

另外，MIDI並非只能用來代替原聲樂器（acoustic instrument），若將MIDI視為另一種全然不同的樂器，用途就會更加廣泛。總而言之，要先相信想要的聲音一定存在，再來思考為了做出那些聲音，該採用原聲或使用MIDI音源。

編輯

這是將細心錄音完成的素材修整到乾淨無瑕的工程。每個音都要仔細聆聽，每一個細節都要細心考究。編輯波形細節與去除雜訊也是這個階段的工作。有時候還可能會在一個轉瞬即逝的短音上花費數個小時編輯。

⊙ 讓聲音乾淨

主要工作是從數次的錄音內容中做出取捨，刪除出現在演奏前後的雜訊與不要的聲音，還要補強節奏上（rhythm）或音準上（pitch）表現不穩的

地方。比如說，人聲的氣音要運用到什麼程度、以及演奏結束的尾音要拉得多長，都是這個階段的作業範疇。此外，第一次錄音與第二次錄音等不同批次的素材要銜接使用時也必須加以處理，讓銜接點上的雜訊不至於太明顯。

在節奏和音準方面，若以0.001秒為單位完全依照樂譜，就能做出完成度很高的樂曲。只是，完全合乎樂譜有時也未必一定正確。因為那些細微的不穩或失誤若能好好運用的話，也可以表現出創作者獨有的律動感。由此可知，此階段就是要將聲音素材的乾淨度、演奏的精湛程度、以及音樂上的氣勢，調整到均衡一致。

⊙ 調整樂曲結構

樂曲長度有時也可能需要修改（原注：加長或縮短樂曲與音源的播放長度的編輯作業）。舉例來說，主歌部分原本錄了八小節，但因為更動製作方向的關係，而不得不縮短成四小節的情況。

而編輯作業的前提即是聲音編輯點的前後必須自然流暢。換句話說，要做到聲音彷彿完全沒有編輯過的感覺。以上述例子的八小節來說，只要使用第一、二、七、八這四個小節，第一小節的最前面和第八小節的最後面就能維持原來的銜接方式。再來是第二和第七小節的銜接，只要自然流暢便能成立。不過，聲音的處理往往無法完全套用理論，這種情況就應該改以拍數為單位，而非以小節為單位，或是找出其他適合銜接的部分。

上述的修改都可以利用波形編輯來處理，不過，演奏方式的差異、樂曲構成以及歌詞意義等部分，也有怎麼也無法修正的時候。這時就必須嘗試其他做法，或是考慮改成不同的表現方式。如果還是不行的話，重新錄音或許是最快也是最正確的方法。當然，重新錄音也有缺點，因為做不到的事就算再怎麼努力也得不到好結果，所以決定要在哪裡放手並朝下一步前進，也是一個好辦法。

因此，建議將編輯視為是進一步改善音質的階段，並依此為作業的前提。其次是做為處理失誤的最終手段。MIDI則是因為雜訊本來就不多，聲音能和輸入時的狀態一樣，因此需要編輯的部分會比錄音音源少。

混音

　　混音是將整理完成的複數聲音混合在一起的工程。由於混音會用到多條音軌，因此英文稱為「mixdown」。另外，從影片聲音製作來說，由於這個階段會處理來自外景或錄音室錄製的聲音、以及用電腦製作的音效等各種聲音素材，因此在日本通常會將成音叫做MA（Multi Audio）。不論名稱為何，這項工程是負責複數聲音的調整，屬於後半段工程。

⊙ 提升聲音的品質

　　假設有貝斯、吉他、人聲三種不同的音源。另一方面，音樂的聆聽環境通常會配置兩個喇叭用以創造立體聲效果（stereo）。首先要設定演出方式，決定這三種音源分別是從右邊、左邊、或中間哪個喇叭播放出聲音，再來設定各音源的音量平衡，音量比例是採1：1：1或2：1：1，而且還要檢查這些聲音混在一起時的音質，調整到聽起來不會悶悶的或破音。上述這些項目都要仔細確認並做出聲音的最終型態，這即是混音作業的內容。

⊙ 耳朵是判斷的基準

　　這個階段需要以聽眾的角度來聆聽。

　　現在的DAW（原注：Digital Audio Workstation，數位音訊工作站，即是利用電腦處理聲音的設備）具備各式各樣的儀表（meter），視覺上也簡單易懂，但是聽眾不會看到（看不見）這些儀表。也就是說播放出來的聲音才是重點，因此建議要用耳朵來判斷聲音的狀態，以免被儀表左右。

　　混音工作必須具備一定的技術，然而擁有能夠判斷技術該如何活用的耳朵也很重要。不過，在製作音樂的過程中，製作者往往會不自覺地偏向自己的聆聽習慣。說得更明白一些，聽眾在聽音樂時，通常不會知道錄音時的情形，如果是一首新歌，對於聽眾來說就是頭一次聽到的聲音。換句話說，聽眾是用不帶成見、相對客觀的耳朵來聽音樂。可是製作者不但清楚錄音的種種樂趣或辛苦，也聽過編輯修改前的失誤錄音，所以從聲音中便會產生很多想法。

　　此外，工作時有時會收到五花八門的請求，例如客戶希望人聲再強勢一點、吉他音色要清澈一點等等。如此一來，製作者在聽聲音時便容易帶著先入為主的想法，耳朵的注意力必然會放在特定的聲音上。

再者，人類本來就具有雞尾酒會效應（cocktail party effect）的特質，這種現象是指當人身處在有數個聲音同時出聲的場所時，由於注意力只會集中在想要聆聽的聲音上，因此那個聲音會變得特別清楚。總而言之，製作者長時間聽到的聲音是製作時的情緒、客戶的要求、人類自身的特性，還有個人喜好或感覺全部摻雜在一起的狀態。由於耳朵往往會不自覺地處在不平衡的狀態中，所以當察覺到自己已經無法精確地監聽聲音時，就要讓耳朵休息或改變狀態。

　　例如稍微休息五分鐘、處理一點其他的事情、用不同的喇叭聽聲音、改變一下音量、或和其他人交流等，只要增添一些變化，多少都能讓耳朵恢復到客觀狀態。

母帶後期處理

　　這是音樂製作的最後一道工程，這階段完成的成品即是母帶音源。

　　從聲音的最後調整階段來說，乍看之下母帶後期處理的作業內容和混音工程相似。不過，混音可以針對個別音軌（track）調整，相較之下，母帶後期處理的音源則是已經混成立體聲混音（stereo mix），所以無法調整個別的音軌。也就是說，母帶後期處理是在完成立體聲音軌這種商品型態之後才會進行的最終調整作業。因此，母帶後期處理的操作前提是得先做出優秀的混音作品。

⊙ 完成聲音的最終版本

　　混音完成後的音源可以看出製作方的意圖。樂曲的內容物明明很優秀，卻因為音量比其他音源小，或聲音太單薄而無法引人注目的話就相當可惜。當然那些差異也可能是刻意製造的效果，不過，尤其是商業作品，具有氣勢又醒目的樂曲比較容易成為暢銷名曲。

　　因此，為了讓聲音盡可能顯得別出心裁，就要在維持樂曲表現的前提下，調整聲音的音質和音壓平衡。假使音壓調過頭，聲音不但會破掉，精心個別調整的每個聲音也會因此失去平衡。不過，為了回應作品要有氣勢的期待，便要找出兩個條件的最大公因數加以調節，這就是母帶後期處理的工作。如此一來不但能強化音質，音量感也會有所提升，進而做出符合商業期待的作品。

⊙ 完成母帶音源

　　除此之外，聽眾從按下播放按鈕到樂曲出聲為止的時間、一首樂曲結束後到下一首樂曲開始前的時間等等，這些攸關演出的細節也需要調整。如果同時有多首樂曲，也要統一各樂曲的音量感。假設聽眾買到的專輯中，每首樂曲的音量都不同，那麼每次聆聽時就得再調整音量，這可是不被容許的情況。若是做為音樂商品，也必須寫入商品條碼和樂曲資訊，才算是完成所謂的母帶。

　　此外，搭配影片的聲音基本上無法如同音樂那樣單獨地調整各樂曲的間隔，也無法寫入後設資料（metadata）。其他例如調整音壓等屬於母帶後期處理的作業內容，也大多會在成音階段進行。

1-3-2 人（職務）

以上是音樂製作的流程，而產生聲音的工作會有許多人員參與其中。以一般的商業案子來說，可以想像參與的人員是分屬各個部門，諸如企劃、研發、業務、銷售、行銷、會計、法律事務等等，而且光是挑出製作這一個類別，就能條列出許多種職務。

這節要介紹在音樂製作上會參與錄音室作業的人員。人員進入錄音室就代表勢必要完成相應的任務（工作），期待這節的內容能幫助各位思考該在聲音創作上付出多少心力的參考。此外，這裡僅是列舉其中一例，未必能符合所有情況。如同前面提到，音樂製作沒有既定的格式，會因為作業行程（原注：當天要執行的實際作業。聲音和製作作業每次都會根據音樂藝術家或樂曲需求而有所變動，講法上會像是「明天的行程是什麼？」、「明天要錄某某歌手的人聲」）而更動。

音樂藝術家

或稱為音樂家（musician）、演奏家等，有幾種稱呼方式，是實際參與演奏的人員。音樂藝術家在多數的情況中都是專案中的主角，因此會被要求盡量拿出最好的表現。

錄音室裡有許多工作人員，而音樂藝術家必須在各方注視下、在有限的時間內展現出符合各部門需求的最佳表現，這樣的工作想必令人緊張也不容易。然而那些演奏出來的聲音可能會被永久保存，所以當然不能輕易妥協。而且，在錄音室的表現基本上都必須拿出正式演出的水準，所以不管再怎麼忙碌都得先記熟歌詞與旋律，或不斷地反覆練習演奏，才能順利完成錄音工作。而這個重責大任正是落在主角身上。

音樂總監

　　音樂的商業活動負責人。涉入層面從企劃、商業策略、預算、人事到行銷，涵蓋的工作範圍相對廣泛，但實際立場則是不太過問製作的細節。不過一定會試聽完成的作品，而且最終的作品還是得通過音樂總監這一關。這個職位大多由唱片公司員工擔任，要能全面監督整個專案流程。

　　還有偶爾以「某某監製」的形式出現在工作人員名單中，也經常待在錄音室主導製作的走向，實際上這類是常兼任接下來將說明的音樂製作人及創作者的角色。

音樂製作人

　　製作方面的負責人。尤其是錄音室的工作，全由音樂製作人指揮判斷。以電影來說就是導演的工作。音樂製作人不僅要確保錄音工作順利進行，也要判斷音樂表現的好壞，並向樂手做出指示或要求，還要針對每次的編輯與混音內容給予評斷。因此，其工作內容也包含了控管錄音室、音樂藝術家、工作人員的調度與預算、以及檔期的調整。

作曲家、編曲家

　　作詞家或作曲家、編曲家有時也稱為創作者。在此先說明一下，作詞家基本上不會到錄音室現場。只負責作曲的人近年也不太進錄音室了。若只負責作詞或作曲的話，在自宅或在錄音室以外的場所就能進行，所以沒必要特地到場地費高昂的錄音室作業。

　　因此會進錄音室的創作者大多同時負責作曲與編曲的工作，會和大家一起聽寫好的歌曲，然後當場按照要求做出適度的修改。從這點也可以了解到，現代音樂製作幾乎都採作曲時同時編曲的方式。

音響工程師

　　音響工程師的任務就是靈活運用電腦、器材、技術與知識，做出大家心目中理想的聲音。實際上的錄音工作並非只是錄音而已，也包括麥克風與外接器材的選用及監聽環境的控管。此外，在編輯和混音作業階段得依照各方要求調整聲音的細節，是聲音方面的負責人。由於這項工作會頻繁聽錄製的內容，因此除了按照要求做出聲音以外，還必須找出大家沒注意到的細微雜訊或聲音差異並加以處理。

　　為了讓錄音作業能夠順利進行，有時候錄音室還會另聘工程師助理，負責正式錄音之前的清潔工作與器材配線，並在正式錄音時協助操作，執行各工作人員的交辦事項及其他各項雜務等，工作內容相當繁雜。

經紀人

　　經紀人要負責音樂藝術家的演藝事務。除了錄音室接送之外，也要整頓周遭環境，讓音樂藝術家得以專注在當天的表演，還要掌握演出前的預備工作，管理檔期與行程等。此外，經紀人是音樂藝術家最親近的人，必須了解音樂藝術家的想法或個性、以及擅長與不擅長的項目，有時候還得肩負與工作人員溝通協調的任務，簡明扼要地轉達想法，或代為傳達是否有能力完成指示。

　　另一方面，如果音樂藝術家和工作人員已是熟識關係，也清楚錄音內容的話，在親自確認過錄音作業已順利正式展開之後，也可能外出處理其他業務，只要算準錄音作業即將結束的時機返回錄音室即可。

錄音室的其他工作人員（職務）

　　這些人並非是常駐性的工作人員。如果是廣告或其他商業合作案的話，有時該作品的導演或廣告公司的員工也會在場。此外，還有負責接洽與安

排樂手檔期的人員、管理器材與樂器的樂團技師、該錄音室的業務與檔期規劃人員，都可能短期進出錄音室。

　　包含常駐人員在內的這些人經常得如沙丁魚般擠在不怎麼寬敞的錄音室裡徹夜工作。在埋首於各自作業的同時，還得一面注意彼此的狀態，一面充分溝通才能順利完成錄音。此外，為了讓各自的任務順利完成，彼此之間也會相互確認與協助，例如創作者會判斷聲音做出來的狀態，或製作人會協助編輯作業，或由錄音工程師指導演唱技巧等。

1-3-3 物（器材&工具）

這節要說明器材與軟體類的工具。音樂製作的現場會用到各式各樣的器材與工具，若對器材的組合運用有所了解，將有助於提升聲音的品質。

　　近年，個人也能買到和錄音室等級相當的器材。但是，即便使用和錄音室一樣的器材，也不代表就能做出相同水準的聲音。因為器材和工具只是製作聲音的媒介之一，能否運用得宜才是最重要的關鍵。

　　舉例來說，假設手邊有一台專業攝影等級的相機，拍攝前只要按照使用手冊詳細設定，理論上就能拍出自動模式拍不出的高品質照片。可是這些設定一旦出了些微差錯，拍出來的照片可能會比自動模式的品質低。而且這些設定沒有既定的規則，要依據被拍攝物及現場情況靈活變動，因此必須先了解拍攝目標和器材操作的原理，而非硬背設定的數值。

　　聲音製作也是如此，專業等級的器材更是會因為設定上的細微差異而影響聲音品質，因此抱持什麼樣的想法來面對聲音和器材才是重點。有時刻意放棄稍微高難度的操作，反而能確保品質維持在最起碼的水準之上。總之，器材與工具要配合自身的知識與技術加以靈活運用。想要擁有運用自如的能力，記住操作手感或勇於挑戰就變得相當重要。

錄音室

　　錄音室又稱為錄音工作室，是專門用來處理聲音技術的空間。錄音室一般分成演奏音樂專用的錄音棚（booth）、以及備有器材、喇叭與專門執行音響技術的主控室（control room）。

　　為了確保聲音的最佳狀態得以重現，每個空間都會施做隔音或吸音處理。除了防止外部噪音串進聲音裡，也可以避免聲音不當反射，或讓想要的聲音不會跑掉，因此在設計裝潢這個獨特的空間時必須將聲音擺在最優先的位置。那些擺在錄音空間裡的專業器材與設備，是依據聲音的表現評

估所設置而成。因此，錄音室的場地租金相當高昂，一小時要價數萬日圓（譯注：台灣平均大約新台幣數千元），不過的確有其優勢。

然而，不進錄音室不表示就不能做出聲音，也可以視預算及品質需求在不同場地分頭進行。比如說，前期製作或不太會受到外部雜訊影響的線路錄音（Line in）便能在家中進行，錄人聲或粗混（rough mix）可在練團室，只有最後的混音階段租用專業錄音室，使用分法上大致如此。

當然，只要有電腦在家中也能完成所有作業，選擇相當多元。若是在自宅錄音，也能透過調整器材配置、以及利用窗簾、床墊或吸音罩（sound shield）這類具有降噪功能的素材，來提升錄音品質。

DAW

DAW的全名為數位音訊工作站（Digital Audio Workstation），是一種運用電腦處理聲音的設備，現在常用來專指音樂製作軟體本身，不過最初是泛指含電腦、軟體以及外接器材在內的整個系統。

就單獨一個軟體而言，有一種稱為序列器（sequencer）的軟體，專門用來編輯、播放、錄製數位音樂，不過有些序列器能同時外接音響器材，並串連其他台電腦共同作業，因此常被統稱為DAW。

軟體內建包含錄音室常見、有大量推桿（fader）與旋鈕（knob）的大型混音器（mixer／mixing console），可以串連別台電腦作業。而且有些個人電腦也具有部分外接器材的功能。雖然程度上不盡相同，不過同時具備多種必要的聲音處理技術的音樂製作系統已日漸普及。

接著要來逐一介紹音響器材的種類。

在個別說明之前，先從音訊的流向來掌握音響系統的全貌。

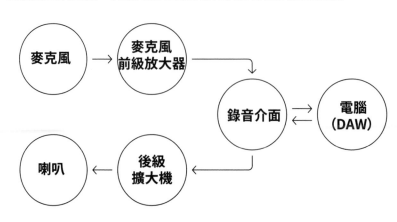

首先將聲音收錄進有聲音入口之稱的麥克風裡，再透過稱為麥克風前級放大器（mic preamp）或增益鈕（gain／trim）的增幅裝置（amplifier）來放大麥克風訊號。接著利用錄音介面（audio interface）轉換訊號並將聲音記錄到電腦。錄音作業到此為止便告一段落。想聽取錄製完成的聲音時，再透過錄音介面轉換訊號，然後利用後級擴大機（power amp／amplifier）將訊號增幅後傳送至喇叭播放出來。

麥克風

以相機為例，相機有各式鏡頭，功能上也各有所長。麥克風也是如此，同樣具有多種類型與特徵。這表示聲音的來源相當豐富多元，所以處理聲音時也要區隔各種麥克風的用途。

音樂製作常用的麥克風大致分為兩類。

⊙ 動圈式麥克風

第一類是動圈式麥克風（dynamic microphone）。

各位還記得佛萊明左手定則（Fleming's left-hand rule）嗎？應該也有人會用電（電流）、磁（磁場）、力（電磁力）這個口訣背誦。這個定則是用來表示電流、磁場和電磁力之間的關係，動圈式麥克風的運作原理便是由此而來。這類麥克風的收音構造中有一塊會產生磁場的磁鐵，當中還有一片振膜。原理上，這片振膜接收到聲波之後會產生電流，而這道電流就是聲音的訊號。

由此可知，這種麥克風的特色就是不需要額外的電源，構造相對簡單，十分堅固耐摔，對大音量的耐受性很高，所以錄音時常用來收錄鼓組的大鼓（kick／bass drum）或小鼓（snare drum）、以及吉他或貝斯音箱的音源。另外，這類麥克風也常用於現場表演或戶外表演。

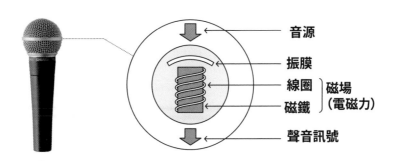

⊙ 電容式麥克風

第二類是電容式麥克風（condenser microphone）。

這類麥克風的收音構造中有兩片金屬薄板，其中一片固定不動，另一片則是可以前後振動的振動板。這兩片薄板之間具有帶有電荷（electric charge）的粒子。當這兩片薄板時而靠近時而拉遠時，兩者的間距變化會改變電荷量，而這個變化便會以訊號的形式輸出。

因此，這類麥克風需要專用電源，一般使用48伏特的電源，稱為幻象電源（phantom power）。由於電容式麥克風沒有通電專用接頭，因此是透過音響線供電給幻象電源。在前級放大器、混音器、錄音介面上經常可見的「+48V」或「PHANTOM」按鍵，其用途就在此。

相較於動圈式麥克風，電容式麥克風的錄音靈敏度較高，因此常用於收錄人聲或木吉他（acoustic guitar）、鼓組的銅鈸（cymbal）。這類麥克風相對不耐摔，要特別小心使用。

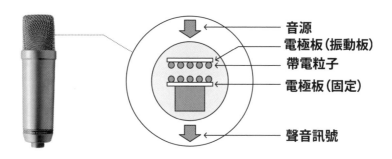

⊙ 麥克風的指向性

除了構造上的差異之外，麥克風還有一項稱為指向性（polar patterns）的特性。指向性是指麥克風的收音範圍，而且每一種指向性各具專長。下面要來介紹幾個代表性的類型。

● 全指向（無指向）

首先是擅長全範圍收音的類型，稱為全指向（omnidirectional）或無指向麥克風。這類麥克風可以放在會議桌的正中央，適合用於開會等用途，當需要收錄現場所有聲音時就可以加以利用。相反地，當用來收錄人聲或吉他等特定的樂器聲音時，由於周圍多餘的聲音往往也會被一併收進去，因此較適用於大範圍的收音。

● 單指向

　　只想收特定方位的聲音就會使用單指向（unidirectional）麥克風。有別於全指向，單指向式的麥克風只會收錄特定範圍的聲音，所以能夠有效降低錄進其他多餘聲音的問題。想單獨收錄人聲或吉他音箱等的樂器聲時，基本上都會採用單指向麥克風。現場表演或電視節目中也大多會使用這類麥克風來收錄樂團演奏，錄音時也時常使用。

● 超指向

　　收音範圍更集中的即是超指向（supercardioid／hypercardioid）麥克風。超指向麥克風的收音範圍幾乎僅限於麥克風的正面。外景等戶外場所常用的槍型麥克風（shotgun microphone）就是其中的代表，可在車聲、風聲、行人的腳步聲等為數眾多的聲響穿插其中的狀態下，只收錄需要的聲音。不過，收錄角度若略有偏差，就可能收不到原先想要收錄的聲音，因此收音時要仔細監聽聲音的狀況，隨時調整麥克風的角度。

● 雙指向

　　麥克風的正面與背面都收得到聲音的就是雙指向（bidirectional／figure-8）麥克風。雖然使用機會比單指向式少，不過若是面對面的對談，或想要同時收錄舞台與觀眾席的聲音時，這類麥克風就能在這種前後都有音源的情況之下派上用場。

擴大機

　　擴大機是用來增幅聲音音量大小的器材。大致分成兩類，一種是用來將麥克風等音源發出的微弱訊號放大的前級放大器、麥克風前級或增幅旋鈕等類型，另一種則是用來推動喇叭播放聲音的後級擴大機。雖然兩者的作用都是用來放大訊號，但使用目的不同。

　　如同前面提到，若將麥克風音源收到的微弱訊號直接輸入到電腦，儀表表頭幾乎不會有任何動作。因此必須先將訊號大小適度地放大到電腦及周邊器材可以讀取的程度，而這項工作就是由前級放大器負責。

　　另一方面，後級擴大機則是讓喇叭播放出聲音的增幅裝置。事先已放

大的線路位準（line level）訊號被送到後級擴大機後，會就此增幅至可以在喇叭中播放的大小。如果不是用於大型表演現場等場所，而只是在自宅或小空間中使用的話，不需要挑選大功率的機型。

錄音介面

　　輸入進麥克風及從喇叭輸出的聲音是屬於類比訊號。然而電腦只能處理數位訊號，因此使用數位器材製作音樂時，必須讓訊號在類比與數位之間相互轉換。而負責這項任務的就是錄音介面（audio interface）。錄音介面又稱為錄音卡。

　　從麥克風輸入的訊號會經由麥克風前級增幅放大，然後透過錄音介面轉換成數位訊號在電腦中進行錄音。這種從類比轉換成數位的方式稱為類比數位轉換（A/D 轉換）。接著，為了聆聽錄製後的聲音，就要將錄好的數位訊號轉成類比訊號，並透過後級擴大機增幅之後再送到喇叭播放出來。這個從數位轉成類比的過程，便稱為數位類比轉換（D/A 轉換）。

　　由於此處轉換的是訊號本身，所以轉換的精確度非常重要，是現代音樂製作不可或缺的關鍵。平時使用電腦聽音樂時也會用到這個功能，並不僅限於音樂製作，可是大眾對錄音介面的認知卻比麥克風或喇叭低。這是因為這個功能（譯注：即「音效卡」）已經內建在我們用得順手的電腦裡。因此，不需要額外安裝錄音介面，只要透過內建於電腦中的喇叭，或在電腦上接上耳機，即可享受聽音樂的樂趣。

　　但是，對於講究聲音的音樂製作而言，只有電腦內建的音效卡還不夠。原因在於，以有限的空間與成本安裝在電腦裡的音效卡，其音質也相對不盡理想，所以很難保證這種規格可以做出有品質的音樂。因此，若是製作要產出母帶音源的音樂時，就會獨立外接能夠全面發揮效能的錄音介面。市面上也有配備麥克風前級等功能的機種。

喇叭

　　喇叭是音響系統的最終出口。由於實際聽到的聲波是由喇叭直接輸出，所以喇叭也是相當重要的音響器材。喇叭大致上也分成兩類。

　　一類是聽音樂或觀賞影視作品時會使用的家用音響。電視、電腦及其他普遍常用的設備都屬於這種類型，另外在家電量販店或網路賣場常見的也是家用音響。這種喇叭因為重視聆聽感受，因此會設計成長時間聆聽也不會疲乏，或特別強調低音或高音表現以提升聲音力道，又或是提高聆聽舒適度和樂趣。

　　另一類是檢視聲音專用的喇叭。音樂製作使用的就是這個類型，通常稱為監聽喇叭（monitor speaker）。有別於家用音響，監聽喇叭不會為了減少聽覺上的疲乏或提升氣勢而美化聲音。因此，用這種喇叭聽音樂可能會有哪裡美中不足的感覺。就製作面而言，如果喇叭不能原原本本地呈現聲音，就會影響製作者的判斷。監聽喇叭通常只用於錄音室等空間，而現在有些家電量販店或電商平台也有販售監聽喇叭。

　　附帶一提，錄音室中會同時準備多組喇叭，像是鑲在牆上的大型喇叭、桌上型的小型喇叭、放在手邊的迷你喇叭或手提音響及耳機等等。這是因為不同喇叭有各自擅長的播放頻率，所以通常會加以區別使用。例如，確認低音的細節會用大型喇叭、確認聲音整體的感覺則用小型喇叭、想模擬聽眾的聆聽感受會改用迷你音響、要確認聲音的細節就用耳機。

　　另外，利用不同類型的喇叭聆聽聲音，也是一種模擬各式聆聽環境的方式。舉例來說，用這種喇叭播放出來的聲音很好聽，但另一種喇叭卻不怎麼樣的話就不算是好的聲音。因為音樂製作的基本目標之一，是要讓聲音狀態不管透過哪種喇叭播放都是好聽的聲音。

　　聽眾會在戶外、活動現場或網路等各種環境中聽到音樂。如果音樂明明會在電視播放，卻從未利用和電視播放規格相當的喇叭確認狀態，或者可能會在演唱會現場使用的音樂，交件前卻完全沒有在大音量的條件下確認聲音，這樣都相當冒險。隨著音量與環境的不同，聲音的聆聽方式也會不一樣，所以建議要先預設音樂的聆聽環境，並且盡量在相同或相近的環境中確認好聲音的狀況之後才結束作業。

　　如果是在自宅進行或個人的音樂製作，建議至少備妥電腦專用的小型喇叭及耳罩式耳機（或耳塞式耳機）這兩種聆聽裝置。

1-3-4 監聽環境

監聽環境是指聆聽聲音的環境。說得更明白一點，就是聲音從喇叭播放出來的狀態。然而，即便聲音播放出來的狀況良好，也不代表監聽環境已經完善。聲音會經由介質傳遞到人耳中，而聲音在介質這個空間裡可能到處逃竄或因反射而增幅，如此便會導致聲音的精準度下降。因此理想的監聽環境是盡可能讓聲音在播放出來之時沒有任何的增加或耗損。

喇叭和擴大機的關連性

喇叭有了後級擴大機（power amplifier）就能充分發揮效能，因此兩者之間的關係非常重要。

舉例來說，若將輸出功率（output power）100瓦（W／watt，瓦特）的喇叭接上輸出功率200瓦的後級擴大機，聲音就會破掉。當然也可以調降後級擴大機的音量以配合喇叭輸出，可是這就表示從喇叭播放出來的聲音能量是在後級擴大機減半過的狀態。如此一來，送出的就不是純度100％的原音。另一方面，輸出功率100瓦的喇叭如果接在輸出功率50瓦的後級擴大機，聲音並不會破掉。但是，這樣喇叭只能發揮一半的效能，所以也算不上理想。

總歸來說，100瓦的喇叭用100瓦的擴大機是最理想的狀態。此時的重點在於可顯示喇叭與擴大機輸出效能的功率（W）和阻抗（單位：Ω，歐姆）。也就是說，後級擴大機和喇叭要盡量選擇功率相等或相近的數值。實務上可能很難用到完全相同的規格，不過盡可能挑選規格相近的器材比較好。

此外，內建擴大機的喇叭則是因為功率的表現已經有所調節，所以使用這類喇叭也是一種可行方法。順帶補充，內建擴大機的喇叭稱為主動式喇叭（active speaker／powered speaker），而不含擴大機的喇叭則稱為被動式喇叭（passive speaker）。使用主動式喇叭雖然要注意規格的問題，不過好處是可自由搭配聲音各具特色的音響器材。

聆聽位置

聆聽位置是指聲音從喇叭播放出來時的聆聽位置。

例如,當站在右側喇叭的正前方時,就會聽不太到左側的聲音,而喇叭的前面若有東西擋住也會聽不太清楚。由此可知,適當的聆聽位置及器材、空間之間的關係,是讓聲音的監聽狀態更加精確的要素。因此,建置監聽環境時若能充分考量下列幾項重點,就能獲得準確度較高的聲音。

● 聆聽位置和左右兩側喇叭的相對位置呈正三角形(或等腰三角形)

左右喇叭不能離太遠也不能太近,兩者的間距大約等於喇叭和聆聽位置之間的距離。

● 聆聽位置和喇叭之間不能有障礙物

喇叭和聆聽位置之間一定不能有其他的東西,而兩個喇叭之間也最好不要擺放任何東西。

● 聆聽位置和喇叭的周圍要保有適當空間(不能貼近牆壁)

聲音會向四面八方傳遞,而且會隨著傳播距離衰減。如果音源離牆壁太近,在聲音傳到耳朵之前,繞射回來的聲音會在衰減之前就大量反射,並和正面傳來的聲音混在一起,如此便可能導致特定的頻率出現互相疊加或抵銷的現象。尤其是房間角落等位置,聲音反射的比例會更高,播放出來的聲音就會跟原音愈差愈遠。

這種現象也可能發生在錄音室裡,有時候會導致低音滯留在兩個喇叭之間。遇到這種狀況時,可以稍微挪動喇叭的擺放位置,若是這樣做還是無法改善的話,可以試著在喇叭之間擺上一些布料或毯子來吸收低音。

● 喇叭高度大約和耳朵齊高

尤其是高音通常會直線前進,所以當喇叭的高度與耳朵的高度落差太大時,就更不容易聽到高音。因此可以試著先固定喇叭的位置,然後比較看看站著聽與坐著聽時的聲音有什麼不同,就會比較容易判斷。較常坐著工作的人可配合坐下時的高度(耳朵位置)來擺放喇叭。

● 要避免不必要的振動傳到喇叭上

　　喇叭是藉由讓振動構造振動的方式發出聲音。這點在低音上尤其顯著，也就是說，喇叭一直處在頻繁晃動的狀態。這時如果喇叭的底座太軟，或振動構造讓喇叭音箱也跟著搖晃時，彼此的動作就可能導致兩者的振動互相抵銷。這麼一來，本來應該發聲的低音就會變得難以發聲。因此，要將喇叭放在不易產生振動的地方，可以選擇喇叭架或在喇叭底部鋪上防震墊或喇叭墊片（insulator）。

● 空間設計上要讓聲音不會產生多餘的反射

　　這點與其說和喇叭的擺放位置有關，不如說是和空間配置相關，若是自宅可能比較難以實行。由於房間要做到全面隔音會牽涉到預算與居住環境，因此可以先從改變生活用品的配置著手，其實在喇叭周圍覆蓋布料或窗簾，也是一種簡單的應變方式。另外，沒有緊閉房門或衣櫥也可能讓聲音跑出去，或改變聲音的反射比例，所以記得檢查是否都確實關上。

　　由此可知，光是一個聆聽環境就包含了各種要素。雖然自宅很難全面實行，不過還是可以在容許範圍內逐一嘗試看看。

Chapter 2

背景音樂製作

　　背景音樂（background music／BGM）除了使用在影片、網路、電玩之外，其實也依各式媒體、場所和目的，廣泛使用在店面、活動會場等場地。此外，影片中不只有背景音樂，還有主題曲、插曲、片頭曲等樂曲，音樂本身在各式各樣的場景中都是必要的素材。在這種情況下，市面上流通的樂曲未必就有權利使用，而且現成的樂曲也不一定符合作品的概念。總之，音樂和影像一樣，大多都需要具有原創性。

2-1 聲音設計的手法
Sound design method

　　聲音的創作並無特別之處。有各種用途或工具就代表會有對應的製作方式及公開的技術。因此，這節要來具體介紹幾種創作聲音的方法。若能對照自己的創作目的或自身的條件，知道現在可以做什麼，和接下來應該具備哪種能力才能提升技能，就會更加熟悉聲音設計。

四種手法

　　在科技尚未發達以前，普遍對音樂創作或許會有「只有音樂家才做得出來」的印象。雖然現在的商業音樂通常是抱持這種觀念來委託作曲家寫歌，不過，像是搭配影像的音樂或個人創作影片的背景音樂等，已有愈來愈多人不會委託專門的音樂創作者，而是由自己來製作或後製。這代表音樂製作的實力不再是0（完全不會創作）或100（專業等級的創作）這種二分法了，實力只有20或60也可以成案，也就是說，在預算或製作時間都非常有限、也不是以登上銷售排行榜為目標時，這樣至少能避開做不出聲音的窘境。

　　如下表所示，音樂製作大致分成四類手法。

	直接使用 現成樂曲	組合使用 現成素材	改編 現成素材	完全原創
難易度	非常簡單	普通簡單	稍難	有難度
製作時間	非常短	普通短	稍短	長
專業知識	非必要	幾乎非必要	稍微需要	必備
可自由發揮程度	非常低	普通低	稍低	高
和其他作品相似 的可能性	高	中等	低	零
著作權問題	亟需謹慎處理	謹慎處理	謹慎處理	無著作權問題

⊙ 直接使用現成樂曲

第一種手法是直接使用現成的音樂作品。

這種手法與其說是製作，其實比較像是找符合的音樂。網路或市面上都有提供許多可免費使用的無版權音樂。由於已經是成品狀態，所以這是最方便使用的管道，不過無法改編的情況下，樂曲就可能和別人的作品重疊。視情況也可能需要付費。而且有時候還會設定各種使用條件，例如不能改編、需要取得合法授權，或要求作品中註明著作權人等。

⊙ 組合使用現成素材

第二種手法是搭配使用多種現成音源。

現成音源除了做好的音樂作品之外，還包含許多利用各種樂器做出來的聲音素材。在DAW內建的預設音源(preset)中，這類素材的比例相當大。這類素材經由不同組合方式，可以產出各種創意，相較於直接使用既有音樂，還可以降低樂曲重疊的可能性。而且，不同樂器就有更多編曲空間，也容易做出理想的作品。話雖如此，這些做好的音源可以改編的程度有限，況且也不是所有的現成素材都適合直接拿來相互搭配。搭配不好的話，聲音就會不太協調。有時候為了追求完美的組合，可能還要研究和弦或音調等樂理方面的知識。

⊙ 改編現成素材

第三種是以現成素材搭配原創音源的手法。

舉例來說，吉他手在彈吉他時會使用節奏類的現成素材來搭配演奏，旋律會用MIDI音源、貝斯則是現成音源等。這種手法只要有一項音樂演奏專長就能加以活用，所以原創性很高。只是同樣有用到現成素材，因此在運用上也會受到限制。

⊙ 完全原創

第四種手法是完全原創製作。

當然，預算或製作時間愈多、專業知識或技術愈好，就能做出完成度愈高的作品。商業音樂基本上都是這種形式。搭配影片的背景音樂在日本也稱為「劇伴」，有時候還會編列專案來製作影視專用的配樂。

不過，如同前面提到，就算是製作普通等級的音樂，也可能會被要求必須在不算長的時間內交出具有創意的作品，還要提升內容整體的魅力，或做出和其他作品定位所有區隔的作品。此外，有些作品的長度很短，可能僅有10秒左右，或八小節而已。有些案主甚至也不介意讓相同的四小節樂句無限循環。總之，即使沒有樂器、音樂或音響方面的知識，只要利用MIDI也能以最少的樂器組合做出純原創的樂曲。

2-2 背景音樂的必要性與作用

Necessity and role of BGM

　　影片中會運用各式各樣的背景音樂。一個影片有時候不只使用一首，也可能會用到多首樂曲。此外，好聽的樂曲卻未必適合用來搭配影片，而風格過於簡約的樂曲在搭配影像之後也可能顯得帥氣有型。例如在嚴肅的場景中，與其使用氣勢恢弘的管弦樂，運用隨性敲打琴弦的鋼琴短音有時反而更能凸顯氣氛。

　　因此，在創作背景音樂之前，要先了解需要的是哪種類型的樂曲，並思考樂曲帶給觀眾什麼樣的印象。

背景音樂的必要性

　　若從根本上來思考，音樂在影片中的使用目的是什麼？難道只是害怕沒有配樂的畫面會顯得太冷清？影片除有畫面之外，還包含光線、聲音、演員、演技、服裝造型、取景等各種要素，是由多種要素所組成的綜合式內容。而且這些要素在一定的規則或世界觀之下，透過共存的方式展現出最大的魅力。

　　以恐怖片為例，要是昏暗的畫面持續太久的話，可能會讓人摸不清楚這部片想要傳達的訊息，不過配上氣氛詭譎的音樂之後，就可以傳達出這場戲是意圖激起觀眾內心的恐懼。由此可知，有了配樂的話，影像的訊息就能傳達出去，或者換個說法，少了配樂的話，訊息會更難傳達出去，因此在思考內容時，應該把音樂視為重要的要素之一。相反地，若在不需要音樂的畫面中加上配樂，可能會干擾觀眾觀看的情緒。這種時候適合的是無聲音樂，這樣想就比較容易理解。

　　由於有或沒有配樂都會改變畫面的印象，因此在創作影片的音樂時，要先規劃應該在哪個時間點傳達什麼訊息，並且從作品整體的角度衡量背景音樂的必要性。

背景音樂的作用

　　為了評估背景音樂的必要性，這裡先來討論背景音樂的作用。首先，什麼是必要的背景音樂？單就音樂內容來看，主角即是音樂本身，既非畫面也非光線，然而搭配影片時，各要素之間的平衡表現就會隨著該場景或目的而有所變動。

　　舉例來說，演員正在說話的鏡頭中，主角就是演員的聲音。不是音樂動聽就調大配樂的聲音，這樣會聽不到對白。況且，這種鏡頭有時候不需要配樂就可以成立。不過，開心的場景加上活潑的曲子，或哭泣的鏡頭搭配悲傷的曲子，在不干擾對白的前提下，配樂可以加深該場戲的情感表現。有些樂曲也許還可以為平凡的場景增添光彩，或使沒有演員或對白的鏡頭熱鬧非凡。若能讓主角與配角保持絕佳的平衡，使得兩者缺一不可的話，世界觀就會完整許多，也更容易感動人心。這即是均衡表現的優勢，也是影片作品所追求的重點。

　　因此，要先規劃誰是看板人物，誰是在背後默默付出的人，如果使用複合媒材，也要隨時關注其他要素各自的任務，拿捏各素材之間的比例，決定誰該表現多一點，誰該少一些。

2-3 現成素材的選擇與搭配

Select and combine existing sound sources

　　背景音樂有幾種製作方法，其中較容易運用、在某種程度上可以反映出意圖的方法，就是組合搭配現成素材。現成素材是指已經做好的音源。由於不需要自己從零開始製作，好處是只需要挑出一些樂句排列組合，就能編出一定水準的樂曲。

　　現成素材是指已經做好的音源。有些是一首完整的樂曲，有些則是只有貝斯或吉他等這種以單一樂器做出來的音源。想要作品多少具備一點原創性的話，就可以混搭幾種後者這類音源加以運用。

　　現在的DAW大多都已經將這類音源素材內建成預設音色（preset），品質也不差，而且網路上也能找到許多音源。因此，若知道怎麼自由搭配這些素材，即使沒有音樂相關知識、只有一台電腦也能完成質感相應的音樂。但如果是使用網路上的音源庫，就要特別確認版權等的使用規範。

　　接下來就來示範如何製作背景音樂。

　　假設已經決定用四種樂器來製作長度八小節的短曲。也就是樂器編制為鼓組、貝斯、吉他、人聲的組合。由於這裡是設想只用一台電腦來製作，所以主旋律由人聲負責，使用的則是鋼琴音色。

GarageBand 的基本功能

　　首先，圖示中是GarageBand空白計畫案的介面視窗。這款DAW的功能細節操作要請各位自行參照市面的軟體工具書，不過，從需要用到的功能來說，GarageBand的介面主要由五個部分組成。

fig1

點擊後便會顯示出音源素材

fig2

fig1

① 管理介面。可進行播放、停止、錄音等動作，或確認操作中的小節和時間。

② 顯示音源的種類。設定或確認目前音軌的音色是使用鋼琴聲或吉他聲。

③ 顯示音軌和時間軸，也是實際編輯聲音的介面。橫軸顯示時間尺標，行進
方向由左至右。縱軸方面，錄音音源（audio）會顯示成音量大小，MIDI則
為音階或樂器類型。由於本示範會用到四種音源，因此這裡會有四條音軌
並排在一起。

④ 設定功能細節的部分。可進行各種設定，例如放大指定音軌的特定部分。
　　MIDI音源的編輯就是在這個部分中進行。

fig2

⑤ 內建的音源資料庫。可依樂器或曲風搜尋音色。

鋼琴音源的配置

　　接著要來編排音源。

　　就錄音順序而言，本來一般都會先從節奏類的素材開始著手，不過若是作曲的話，大多會從做為主角的主旋律著手，這樣比較容易掌握樂曲的形象。這裡要先從鋼琴音源裡找尋和預期相近的音色。附帶一提，編排上並沒有規定一定要從哪個樂器開始，所以如果有自己慣用的順序，可先從該項樂器開始著手。

　　請從資料庫中選擇「樂器 > 鋼琴 > 迪斯可愉悅鋼琴（Disco Delight Piano）」，並拖放至音軌的第一小節中。fig 3、fig 4

　　此時會顯示出被四方形框選的波形。這個方框稱為音訊區段（region）。將音訊放在第一小節的意思是指音軌的第一小節會從區段的起點開始，所以排列時只要對準編輯器中的格線即可。這時空白計畫案的音軌中若有預先配置好的假定音源（例如Classic Electric Piano等），請先刪除（Delete）。

　　再來要將同一個音源也先放到同一條音軌的第五小節中。也就是同一個旋律重複一次，以做成長度八小節的旋律。可重複從音樂庫把音源拖曳過來的動作，或複製第一小節的區段來增加小節數。fig 5

fig3

fig4

fig5

鼓組音源的配置

下一步是建構樂曲的節奏，所以要來編輯鼓組。和鋼琴的做法一樣，選擇「樂器＞所有鼓組＞加速節拍（Accelerate Beat）」。

只是，在反覆一次的鋼琴音訊中，第一次的音訊想做成不含鼓組的前奏獨奏，所以鼓組從第五小節開始。音訊區段可任意拖拉搬移。fig6

fig6

貝斯音源的配置

然後是做出和弦感，所以要來編輯貝斯。

這裡要選擇「樂器＞貝斯＞另類搖滾貝斯03（Alternative Rock Bass 03）」，並和鼓組一樣放在第五小節中。由於此貝斯音源的長度只有一小節，所以要複製貼上四次來增加小節數。在貼上音訊時，只要點擊該小節起點上的時間尺標（上方的量尺），播放磁頭就會移動至該點，如此就能對準起點貼上區段。fig7、fig8

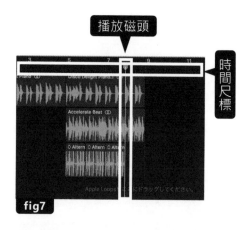

播放磁頭

時間尺標

fig7

fig8

吉他音源的配置

最後是吉他。

選擇「樂器＞吉他＞卡姆登船閘節奏吉他（Camden Lock Rhythm Guitar）」。有別於鼓組和貝斯，這裡想要讓吉他從行進的前奏中進入樂曲，所以會先放在第三小節。然後，複製這個區段貼到第五小節中，也就是複

寫第一個區段的後半段的一半，刻意編排成這種形式。因為這樣就能讓前奏和之後的部分表現出抑揚頓挫，如此便可以在第八小節結束的時間點上搭配其他樂器。fig 9

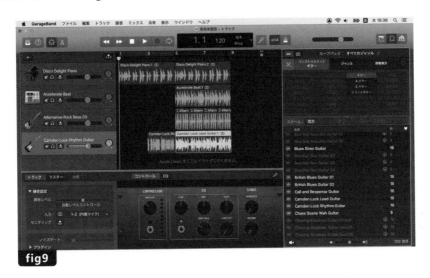

這樣就完成所有素材的配置了。

　　雖然除了素材的配置之外，音量和左右定位（原注：音源出聲的位置或方位。以立體聲狀態聆聽時，可以設定成聲音從左邊、右邊或中間播出）等項目都還沒設定，不過可以先試聽看看目前的狀態。請將播放磁頭移到第一小節的起點上並回放音訊，這時要注意播放音量。做法雖簡易，不過聽起來已經有樂曲的感覺了。

隨心所欲自由搭配的音樂製作

　　以上即是組合搭配現成素材的作曲方法。由於這裡是使用現成樂句，創作上的自由度絕對不算高，不過音源數目愈多，組合模式也會跟著增加，所以從選擇性的層面來看，多少還是有發揮創意的空間。

　　不過，音源數目愈多，愈有可能出現聲音不協調等狀況。這時通常會以「打到」或「衝到」的說法來表達，而和弦或曲調算是用來排除上述狀況

的基本方法之一。然而，即便不懂樂理還是有辦法解決。這個辦法即是──當遇到聲音有所衝突時，就要不斷地尋找素材的組合模式，直到聲音不再互相衝突為止。

此外，各小節的開頭若是使用相同的音階，樂曲也會比較容易成立。不管是可行或不可行都得交由耳朵判斷，即使聲音在常理上並不適合相互搭配，從聽眾的角度若感覺不出任何不妥的話，還是可以繼續作業。總之可先以自己的耳朵做為判斷基準多加嘗試。如果對自己的耳朵沒信心，也可以徵詢朋友的意見。

接著是較為進階的做法，音樂製作有時會刻意將這些聲音上的衝突視為可加以利用的機會，有時也可能只是偶然之下的產物，相互干擾的結果聽起來剛好不錯而已。因此不妨用「音樂沒有極限」的正面心態，開心地製作音樂。不斷尋找並嘗試各種聲音的組合本身就充滿樂趣，而且還可能會有新發現。

另外，也可以比較一下互打的兩個聲音，然後乾脆將必要性較低的那個音刪掉。用比較省事的方法雖然會讓樂曲顯得冷清一些，不過優先考慮樂曲是否能就此成立也很重要。而且如果能利用剩下來的時間繼續尋找合適的組合，或是思考其他的演繹方式，就可以在保住最低品質的同時進一步提升技能。

附帶一提，鼓組相較於其他樂器比較沒有音調的問題，所以只要節奏合拍就不太會和其他樂器產生衝突。換句話說，編制上只要有鼓組和旋律這兩個素材，搭配時就能相對放心。若再加上貝斯，就可以做出最小的樂曲編制，只要從能力所及的部分一步步完成即可。

想要進一步提升表現的話，可以先就必要部分學習樂理知識。網路上也可以找到很多資料。基本上，會自發性地學習特定內容的人，可見不但有較高的動機，也更可能在短時間內提升技能。

2-4 原創音樂作曲

Composing original songs

　　「還是很想做一首原創歌曲」的話，就必須自己創作全部的聲音了。可是，不太熟樂理的人該怎麼進行呢？原創音樂和依照自己想法做出的樂曲是兩種不同的東西，若將前者定義成是和其他樂曲相似度不高的樂曲，就可以說任何人都可以做出某種程度的作品了。總之，即便技術上有做得到與做不到的限制，只要就能力範圍所及做出選擇，就能創作出獨一無二的歌曲。這節要說明如何進行數位編寫(programming music)。

拍速／節拍／音階

　　這裡要來設定幾個作曲的預備項目。基本上會使用GarageBand新增空白計畫案的預設值。預設的拍速(tempo)理論上會是120，節拍(time ／metre ／meter)4 ／4拍，音階(scale)是C大調。**fig 10**

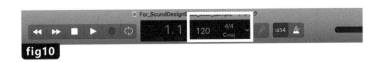

fig10

　　拍速是指樂曲的速度，表示一分鐘可打幾拍。如果實際用雙手打出拍速120的話，速度就是每0.5秒一拍。

　　節拍4 ／4拍的意思是一個小節要有四個四分音符。由於四分音符有四個，因此手拍四下是一個小節的結束。如果音符全都是八分音符的話，因為四分音符的長度等於兩個八分音符，所以一個小節會有八個八分音符。

　　音階則是一種能讓和音聽起來舒服的音符規律。有了音階，同時彈奏Do、Mi、So這三個音就會形成好聽的和音。不過這裡還不需要顧慮和弦的部分。C是指以Do為主音的音階。換句話說，A、B、C⋯⋯分別對應La、

Si、Do……。A就是La，或者說Do即是C，以此類推，總之兩個當中只要知道其中一個，順著規律就能讀懂Do、Re、Mi、Fa、So、La、Si、Do所有音階。

數位編寫的規則與和弦

接下來全部都要使用MIDI音源。前面是使用現成的錄音音源，但這裡的目標是原創性，要自由地表現聲音，因此使用MIDI音源來作曲。

同樣是以五種樂器的樂團風格製作八小節的流行音樂，首先要從旋律部分著手。換句話說，樂器編制是鼓組、貝斯、電吉他（electric guitar）、木吉他（acoustic guitar）、主旋律。如果這時已經有一段旋律或即興重複樂段（riff），即使只有一小段也沒關係，都建議先從這個部分開始建立樂曲的形象。或者將概念相近的現有歌曲當做參考指標（但請不要抄襲）。

這種方式本來就是比較理想的做法。這在其他領域的創作上也是如此，要先有專案才會製作。意思是這類創作通常是先有一個製作目標，就算成品形象還很模糊，也要設定出目標方向才能開始製作。在全然無計畫的狀態下想要逐一嘗試一遍，當然若是個人興趣使然或只是練習的話，抱持這種心態或許問題不大，可是以瞄準偶然之下的產物來尋求好結果，在某種意義上就是一場賭注。更何況，如果是做某個影片的背景音樂，通常音樂的走向也已經確立，所以有一個具體的核心目標做為製作時的判斷基準就會更加明確，操作上也會比較順手。

然而，第一次製作音樂通常很難想出那麼理想的做法，因此要先找出一個判斷的基準。此時會使用到和弦。雖說是使用，其實不過是借用網路上找到的適合和弦進行。比如，只要搜尋「和弦進行 明快曲風」，就會跑出一堆搜尋結果。這時也可能出現「Gm7」（G minor 7，G小七和弦）這種不止含英文字母的調號。不過，首要是動手製作並熟悉方法，所以大可暫時忽略，使用只有英文字母的調號就好。總之，剛開始最好使用自己熟悉的調號。

本書的和弦進行會先暫定為C-F-C-G，然後重覆一遍做成八小節。換句話說，每小節第一拍的音階（各小節的主音）是Do-Fa-Do-So，而這就是編寫時的基準。

鋼琴音源的數位編寫

　　首先是利用預設音源「經典電鋼琴」寫入四小節的音符做為主旋律。

　　在音軌的第一小節使用快速鍵「command 鍵＋點擊」，就能建立空白的音訊區段。然後雙點擊新增的區段，鋼琴捲軸便會自動顯示在視窗下方。此處即是輸入音符的地方。fig 11

fig11

　　這時同樣用快速鍵「command 鍵＋點擊」將音符放在想要的地方，拖拉音符的兩端就可以調整音符的長度。fig 12

fig12

請按照 fig 13 的方式試做四小節。

想要放大顯示時，可拖移水平縮放滑桿

fig13

以樂譜（score）表示時如下。fig 14

fig14

另外，只要音調相同，就可以自由調動八度音（可使用音名相同但音高不同的音階）。

　　視窗整體的狀態如下。fig 15

fig15

鼓組音源的數位編寫

　　下一步要來編輯鼓組。按照通常的做法，在編寫鼓組上，鼓組各項樂器的音軌分開建立會比較好，例如大鼓一軌、小鼓一軌。這是因為鼓組編寫完成後，還得因應個別的調整，像是只有大鼓要用等化器（EQ／equalizer）調整，或只有小鼓的音量要調大等。如果把鼓組全部編在同一軌，就很難像這樣單獨調整了。

　　不過，這裡不需要顧慮這點，還是優先以熟悉方法和易於理解為主，因此會將鼓組編到同一條音軌中。首先請新增一條音軌（軟體音源，software instrument），音源則是使用資料庫中的「鼓組＞南加州風情（SoCal）」。fig 16

　　大鼓放在第一拍和第三拍，第二拍和第四拍則放小鼓，腳踏鈸（hi-hat）用八分音符寫入。只是，為了讓聲音多一些抑揚頓挫，第一拍還要加上銅鈸。fig 17

fig16 fig17

完成一小節的節奏之後，要複製貼上成四小節。fig 18

fig18

　　這裡要留意一點，必須決定是用這組鼓組音源來模擬原聲樂器的狀態，還是單純把它視為其他素材。如果是前者，就得先想像一下鼓手打鼓的模樣。因為鼓手只有一雙手和一雙腳，所以能同時打出的聲音數量有限。舉例來說，鼓組最基本的編制是大鼓、小鼓、腳踏鈸這三種樂器，因此鼓手在敲打小鼓和腳踏鈸的時候，就無法同時敲擊銅鈸和通鼓（tom-tom）。可

是數位編寫就可以讓各鼓同時出聲，編寫時若沒有注意到這點，做出來的聲音就可能和實際鼓手敲擊出來的感覺不一樣。

若不是要模擬原聲樂器的打擊狀態，同一時間讓五個、十個不等的各式打擊樂器一起鳴響，也就沒有合不合理的問題了。

貝斯音源的數位編寫

接著來編輯貝斯。音源使用「貝斯＞指彈貝斯（Fingerstyle Bass）」。

貝斯或吉他這類的樂器有哪些彈法呢？用彈片以四分音符順著節奏撥彈（picking）、按住和弦刷出一個全音符（日本又稱白玉）的長音、用琶音技巧（arpeggio）奏出旋律，想得到的大概就是這幾種。不過，就算不是貝斯手或吉他手，平時常聽音樂的話，應該已經相當熟悉這幾種演奏方式，所以不妨換個角度重新欣賞各式各樣的歌曲，嘗試從中分辨不同的演奏方式。

接下來要以規律的四分音符，配合C-F-C-G的和弦進行來演奏。也就是要以Do・Do・Do・Do、Fa・Fa・Fa・Fa……的形式彈奏。fig 19

fig19

電吉他音源的數位編寫

再來是吉他。要先從電吉他著手。音源使用「吉他＞硬式搖滾（Hard Rock）」。吉他的演奏方式也是五花八門，這裡要使用全音符。演奏形式是依C-F-C-G的和弦進行，一小節以單弦刷出一個長音。fig20

fig20

木吉他音源的數位編寫

最後是木吉他。音源選擇「吉他＞原聲吉他（Acoustic Guitar）」。由於電吉他是使用全音符，所以木吉他會改成二分音符。換句話說，每個音的長度是全音符的一半，演奏方式則是每小節刷彈兩個短音。fig21、fig22

fig21

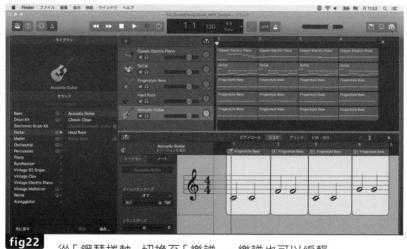

fig22

從「鋼琴捲軸」切換至「樂譜」。樂譜也可以編輯。

自由表現的音樂創作

　　完成這五條音軌之後請再試聽一遍。樂曲結構雖然簡單，但聽起來應該已經是一首完整的歌曲了。由此可知，就算不懂和弦真正的意義也沒關係，只要先決定和弦進行，例如C-F-C-G，再配合該音階簡單填入音符，樂曲就大致成立。然後反覆一次這整個樂段做成長度八小節的樂曲。fig23

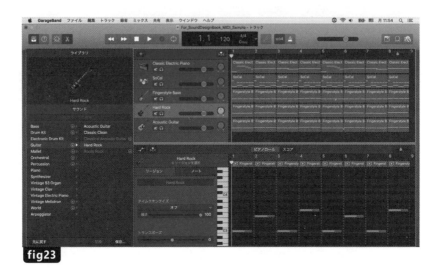

fig23

　　先把這首歌最基本的骨架建立起來，接下來才有時間處理編曲。舉例來說，若按照下列說明來編曲，樂曲便會慢慢地變得華麗。進一步編曲讓完成度提升也是樂趣所在。fig24

編曲範例

■在部分的人聲上加入和聲
■鼓組演奏加入過門（fill in）
■稍微改變貝斯的律動
■電吉他和木吉他以和音演奏

　　除此之外也做了一些編曲上的細部調整。

計畫檔 （project file）	■ **DEMO_MIDI_SoundTrack_No_Arrange.band** 編曲前的 GarageBand 音檔 ■ **DEMO_MIDI_SoundTrack_Arrange.band** 編曲後的 GarageBand 音檔

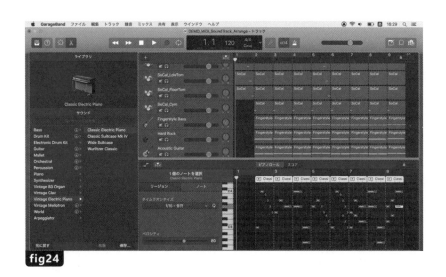

fig24

　　本樂曲的計畫檔可下載（請參照 P7）。想要更深入一點的話，可以多嘗試幾種編曲，或在有樂器演奏和無樂器演奏的部分之間做出抑揚頓挫，或增加一些襯底（pad）音色、弦樂器等等，請多方嘗試各種做法。

　　由此可見，不懂樂理照樣可以做出原創音樂。剛開始不太可能一下子就做出完整的作品，通常得先建立骨架，編曲時再慢慢調整出華麗感，如此不但能減輕負擔，也比較容易掌握樂曲整體的形象。此外，增加聲音數量可能會產生聲音相互干擾的情形，此時要先確定會不會影響聆聽，再決定要不要往下繼續作業。

　　只是，這種做法的第一拍因為有音階上的限制，所以比較好掌握，但想做對位曲調（原注：counter melody，獨立於主旋律之外的其他旋律。可輔助主旋律或讓世界觀更加鮮明）之類的運用時，可能就不太適合。因此，當此做法熟練到一定程度後，再慢慢打開限制以提高創作的自由度，

作曲會更加隨心所欲。

另外，有人問到「作曲需要有絕對音感嗎？」。筆者覺得未必。有相對音感可能比較有用，而且這項能力可以透過訓練培養。舉例來說，假設在鋼琴先彈一個Do，接著再彈一個高八度的Do。幾乎所有人都能正確地答出哪一個音比較高。像這樣能夠比較不同聲音有何差異的能力，就稱為「相對音感」。有了相對音感，當大腦浮現聲音時，這時只要敲一敲鍵盤，基本上就可以找到符合的音，多嘗試幾次之後，便能讓樂曲形象具體成形。

一般說到樂曲，往往會先聯想到長度五分鐘左右的曲子，不過一開始不一定要做那麼長。如果是影片的配樂，就像這裡示範的音樂，曲長通常只要幾秒到數十秒。此外，如果打算一個場景用一首曲子的話，也可以準備幾首短樂曲。而且音樂手法中還有循環播放（loop）這一招，可以反覆播放同樣的樂音，藉此強化樂曲印象（重複次數過多也可能很惱人）。

總結來說，即使無法一口氣做出海量的聲音，也可以做出一首曲子，在創作上若能這樣想就會比較好上手。想製作整整五分鐘的樂曲也一樣，不需要一氣呵成，而是可先將樂曲分成幾個部分來思考，例如主歌、副歌前段、副歌等，如此不但比較好下手，也能將目前所學的手法好好運用一番。

一般對音樂該有哪些樂器編制與內容都有大略的認知，這與知識技術無關。只要先建立整體的概念，再從能力所及之處著手建立骨架，自然而然就會朝向目標方向順利地製作下去。而且，一步步做出實際的聲音除了較容易維持製作動力之外，也較能掌握自己能做出與做不出的表現，因此可以創作出更加真切的聲音。

2-5 粗混
Rough mix

　　粗混一如字面上的意思，是指粗略的混音作業（mixing）。前面在處理聲音時都是把重心放在音源或音色上，不過為了不讓聽眾覺得哪個聲音特別大聲或聽不清楚，粗混方向就會以調和整體的音量感為主。由於這項作業會在正式混音作業之前進行，因此本書在說明時會將此工程視為作曲的最後一個步驟。

粗混的目的

　　到目前為止是從無到有慢慢生出一首樂曲的作業，即所謂的素材調度作業。如此一來，必要的出場人物都已經到齊了，因此現在必須就各個扮相和動作來調整演繹方向。而這些聲音製作都是花上許多時間，調整時也必須採取不同角度，但在此之前，得先確認現階段是位於通往終點的哪個位置上。這就是粗混的目的。具體而言，就是簡單調整一下備妥的音源音量。

讓整體音量感一致

　　現階段是五種樂器的音量全都在0dB fig 25，可是所有聲音的音量感聽起來並不是1：1：1：1：1：1。這是因為樂器的特性與音源本身的特色會讓各自的音量聽起來不一致。因此，為了讓所有聲音協調，就必須整合各音軌的音量。換句話說，就是將樂曲的音量表現做到近乎理想的平衡狀態。而改變音量就會改變各聲音聽起來的感覺，所以先將音量整理一番，才會知道聲音素材的調度是否得宜。

　　如果把聲音的現狀播放出來聆聽就會發現吉他聲特別凸出。雖然這裡的吉他聽起來很帥，但會讓其他聲音相對聽不太清楚。尤其是這首樂曲的

主角——鋼琴主旋律——可以再明顯一點，所以要把吉他的音量推桿
（fader）拉回一些，鋼琴則要推高一點。

此外，由於改變任一項樂器的音量都會讓其他所有聲音聽起來不太一
樣，因此必要時也要調整其他樂器的音量。這時可先快速地聽一下，大致
掌握樂器的聲音之後，再將音量調整到足以辨認出主角的程度。總之就是
要在不帶任何成見的心態下，將樂曲調整到聽不出有任何異狀的狀態。不
過，因為這只是方便掌握現狀的初步調整，所以不必花費太多時間在這項
作業上。

fig25是調整前的狀態，調整後的狀態則是fig26。

fig25

fig26

確認主音量的狀態

只要聲音整體沒有破掉，粗混就算完成了。此處同樣沒有固定的基準，
不過只要主音量（原注：各音軌的音量總和。可用來確認所有音軌的聲音
在混合狀態下的整體表現，並加以調節）的音量儀表（原注：顯示實際音量
大小的儀表。基本上此儀表的指示量愈大，聲音聽起來也愈大聲。當音量

儀表的指示超過峰值時，聲音就會破掉）指示跑到七、八成左右即可。粗混時就把音量調到最大反而沒什麼好處，所以倒不如預留一些空間，到後面的作業再將音量調大會比較理想。

下圖是粗混時主音量的標準範例。這裡是利用主音量滑桿來調節主音量的大小（譯注：調節主音量的音軌一般稱為主音量推桿 master fader，在 GarageBand 中則位於兩處，一處為主音量滑桿 master volume slider，另一處為主音軌 master track）。fig 27

fig27

2-6 作曲的應用
Applying composition

　　作曲的基本流程在〈2-5粗混〉已經告一段落，這裡要介紹其他的作曲方式。前面的作曲方向主要集中在利用GarageBand製作長度較短、樂器數量相對少的樂曲上，不過這種手法可做出的聲音數量相當龐大。然而，在眾多的創作者或工程師等音樂製作者當中，一定有人已經做出心得，會想追求品質更高的聲音。這時會使用的工具即是 Logic Pro X(以下簡稱Logic)。

　　Logic 和 GarageBand 一樣都是 Apple 開發的付費 DAW，兩者的互換性高，操作介面也很相似，因此作業手感十分接近。fig 28

　　總之，Logic 這套工具相當於 GarageBand 的高階版，所以當音軌數量比較多，或希望音源的選項豐富一點時，Logic 便能提供更多細膩的設定。而且，在 GarageBand 做好的計畫案檔案也可以在 Logic 中開啟 (不過反過來就打不開了)。

fig28 左圖是 GarageBand，右圖則是 Logic。兩者的操作介面非常相似。

作曲的協作

協作（Co-Write）是一種由多人齊心協力共同作曲的方式，常見於現代商業音樂製作。當然，作曲這項作業通常是一個人埋頭進行就能做好，而個人獨力完成作曲也能帶來很多好處。不過，若將鼓組部分交給精通鼓組的人，貝斯則給很了解貝斯的人來製作，就有機會提高作曲品質。協作就像是節奏部分自己來，但吉他交給他人製作，可以視目的或情況分擔工作，共同製作一首樂曲。

假設是由四人共同利用MIDI創作四種樂器編制的樂曲。那麼分工上就是一人負責一種樂器。所以只要曲調或樂曲結構、和弦進行、節奏等設定全都協調好了之後，便可以在自己喜歡的地方、隨個人偏好的時間展開作業。接著，各自的作業結束後會產生四個計畫案音檔。隨後只要由一人統整檔案，作業就完成了。

然而，在GarageBand編輯的音檔並無法匯出成MIDI檔。這時便會用到Logic。使用Logic就能打開GarageBand的檔案，還可以匯出成MIDI檔。先用Logic將這四個計畫案檔案存成MIDI檔，然後於一個計畫案檔案中開啟，就能將四個人寫好的MIDI音訊分別放到各自的音軌中。

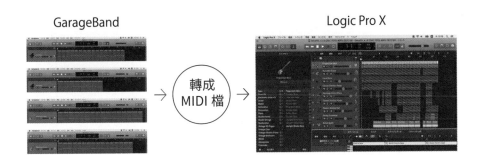

GarageBand Logic Pro X

轉成 MIDI 檔

提升樂曲品質

　　再者，由於 Logic 可以設定的功能比 GarageBand 多，因此不論是從無到有的數位編寫（programming music），或運用現有音訊，都能直接在 Logic 上修改或編輯。

　　Logic 擁有眾多功能，例如可變更取樣頻率、具有細緻的格線模式、能改變顏色、音符（note）、參數（parameter）的設定與顯示的細節，還具備可刻意稍微偏移節奏的搖擺（swing）模式，能重現宛如真人演奏的細膩律動感。Logic 還有一個特色，就是音源數量也相當豐富，所以當協作的四個音檔經整合過後才出現問題時，也能輕鬆應對處理。fig 29

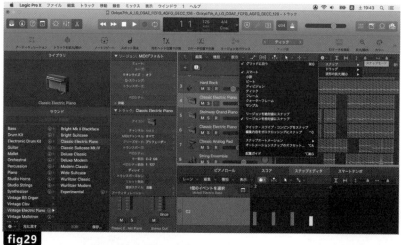

fig29　Logic Pro 的介面。介面設計和 GarageBand 十分相似，也相當簡單易懂。不過設定與調節方面的功能及參數數量相對多了許多

　　至於數位編寫與編輯後的粗混方面，由於 Logic 具有 GarageBand 所沒有的混音器（mixer）視窗，所以能直接在同一個畫面上作業。而等化器（equalizer／EQ）、壓縮器（compressor）這類的外掛式效果器（plug-ins）則和 GarageBand 相同，都有音訊單元 Audio Unit（AU）的外掛模組可使用。fig 30

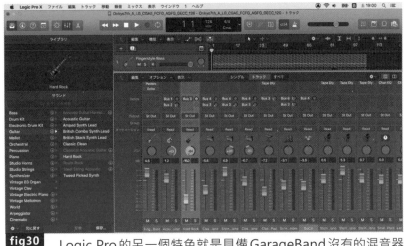

fig30 Logic Pro 的另一個特色就是具備 GarageBand 沒有的混音器視窗，可以在音量等參數上進行細部調整。

　　綜合上述，想要在作曲上多琢磨一些，或是想和同伴一起作業時，也可以考慮將軟體升級至 Logic 等級的 DAW。只是，功能愈多，相對也愈加複雜，還有可能發生設定出錯的疏忽，尤其是現在要開始著手製作音樂的人，還是先熟悉 GarageBand，打好知識與技術的基礎，會比較容易理解操作的原理。

Chapter 3

效果器

　　效果器（effector）是一種能提供聲音各種演繹效果的工具。影像可以加上各式各樣的特效讓畫面明亮，或是使用溶接效果（dissolve）等，聲音也同樣可以加上各類效果。效果器的運用能讓聲音更逼真，還可以強化表現力。

3-1 效果器的必要性

Necessity effect

效果器和軟體、硬體一樣都是基本配備，在DAW中則是以軟體形式存在，一般稱為外掛模組(或稱插件、外掛式效果器)。而GarageBand雖然也能加掛效果器，不過這裡要介紹編輯和混音方面的內容，所以是使用AVID Pro Tools First(部分使用Pro Tools)。

Pro Tools First 的介紹 (含部分 Pro Tools)

Pro Tools是一種DAW軟體，多數錄音室都採用這套軟體，是目前最主流的音樂製作系統。Pro Tools和GarageBand或Logic一樣，也支援MIDI輸入及錄音音源，可以處理聲音的編寫、錄音、編輯、混音、母帶後期處理等各式音樂製作工程。

不過，每種DAW還是有各自的優缺點，這點基本上會和各系統開發的目的與過程有關，大略地說，GarageBand和Logic比較常運用在從無到有的創作上，因此，作曲家和編曲家等創作者特別常用Logic。此外，由於GarageBand可以說是Logic的初階版，所以就初學者的角度來看確實十分簡單易懂，不過專業音樂創作較少使用。

另一方面，Pro Tools本來就是以錄音為主而開發的產品，主要作業是音源的製作與調整，所以錄音音源的處理能力很強大。也因此，音樂工程師大多都使用Pro Tools，而且幾乎所有的錄音室都會採用，是業界的標準系統。

事實上，商業錄音室採用的是Pro Tools Ultimate這款商業版，而Pro Tools則多了一些功能限制，所以相對好入手。這兩個版本都是付費軟體。另外還有一款免費軟體Pro Tools First，功能限制更多，但不需要高階的硬

體規格，基本功能或操作方式也和其他版本無異，設計上對初學者來說尤其友善。

不論使用哪一個版本，後面在作業時都會以編輯視窗（edit window）以及混音視窗（mix window）這兩個介面為主。fig 1、fig 2

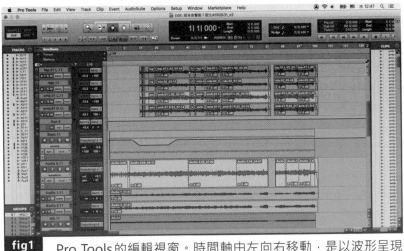

fig1 Pro Tools的編輯視窗。時間軸由左向右移動，是以波形呈現聲音，波形本身也可以修改，並可詳細顯示各參數的設定。當素材配置與組合完成後，就能讓視覺化的聲音一步步成形。

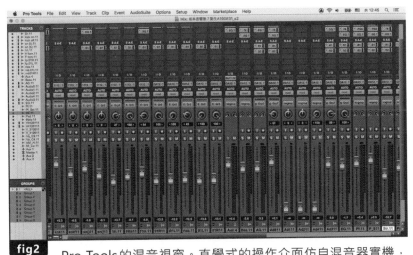

fig2 Pro Tools的混音視窗。直覺式的操作介面仿自混音器實機，可利用音量推桿詳細調節各音軌的音量大小與音量變化。還可以調整連接外接器材時的輸入及輸出設定、以及效果器的設定。

效果器的使用時機

　　聲音的效果器是一種能為聲音賦予演繹效果的工具，可以為聲音增添回聲，或改變聲音的個性。

　　因此，在錄音、編輯、混音各項工程都會派上用場。只是每道工程的運用程度不盡相同，通常愈後面的作業，使用頻率也愈高。換句話說，混音工程最常使用。這是因為原音在控管上要盡可能維持在未經修飾的狀態，必要時才會考慮加掛效果器。舉例來說，在錄音階段就加上音效，其優點在於可以讓聲音一直保持在音效和原音相混合的狀態，但缺點是萬一之後想把效果拿掉，或想變更設定時就不容易處理了。從製作面來看，由於我們無從得知什麼時候會突然改變製作方向，而且很多變化是等到其他聲音加進來之後才會察覺，因此鑑於方便性與實用性，錄音時會盡量不加效果。

　　加上音效的具體流程是先將錄製好的未修飾原音播放出來，然後在播放出來的聲音上加上效果，再利用喇叭聽聽看混合後的聲音。如此便可以在不破壞原音的狀態下反覆試做效果。當完成理想的效果後，只要匯出此狀態，就能做出另一種混合了原音和音效的新版本。

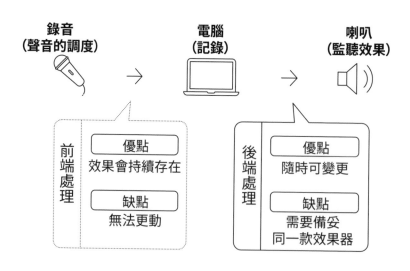

外掛模組

錄音室中不只有混音器和電腦，還有音樂播放器、錄音機、電源等器材、以及能製造音效的機器。這類機器稱為效果器或外接音響器材。雖然有些聲音效果只能用這類機器製作，不過考慮到成本或硬體不易管理等問題，本書主要以軟體來處理音效。

效果器在DAW中稱為「外掛模組（plug-in）」，從系統內建（Pro Tools由開發商AVID設定）的外掛模組到第三方開發（third-party）的外掛模組，種類相當多樣。這類外掛模組在電腦中以軟體形式頂替了效果器實機的位置，不僅操作方便，也不用煩惱硬體的控管問題。好比不用實體樂器，而是使用MIDI作曲或演奏音樂。

尤其是在自宅作業的這群人，外掛模組早已成為使用主流。多數的專業錄音室也使用外掛模組，雖然幾乎可以說是主流做法了，不過還是會根據聲音的需求合併使用實體器材。

外掛模組的使用方式如下。fig3、fig4

可在Pro Tools的混音視窗上，將想用的外掛模組插入（insert）音軌的插槽（slot）「INSERTS A-E」中使用。

fig4

點擊已插入的外掛模組可開啟外掛模組視窗。視窗外觀
會隨外掛模組而異，一般都設計成模擬實機操作的直覺
式介面。

效果器的運用心態

　　從音樂製作而言，效果器的使用最好先減到最低，運用上比較類似補
強的感覺。這是因為要盡量讓精心挑選的各素材發揮本色。不論是數位編
寫（programming music）或一般錄音，錄音的目標都要盡可能將精心挑選的
聲音做到最接近理想的狀態。若用效果器會將聲音修到幾乎原貌盡失，或
許是精心調度來的素材本身就有問題了。從音質層面來看也是一樣，音效
很有可能會降低原音的純度，在操作技巧尚未熟練之前，更要以補強的心
態來加掛效果，如此才能做出乾淨的聲音。

不怕被發現的音效與不想被發現的音效

　　接著進一步具體來看補強這件事。

　　音效的種類繁多，例如有一種效果器可以為聲音增添回聲。加上這類效果就能將聲音存在的空間表現得更加立體。這種效果在視聽時被察覺也沒關係。因為這類效果能加強聽眾對空間的感知。另外還有一種效果器可以改善音高（音程）。這類效果器通常用來改善人聲的音準，所以大概不會想被人發現有用這種效果修聲音。因此，這類效果器要避免過度使用，就算使用也要盡可能做到不被察覺的程度。

　　由此可知，效果器基本上是使用於補強，而且若能進一步將效果分成可以展現出來的效果、以及需要隱藏起來的效果，做出來的音樂就會更有魅力。接下來將說明各大效果器的主要功能。

3-2 等化器
Equalizer

　　等化器是一種用來增減聲音的高音成分和低音成分的效果器。由於聲音的高低可以利用頻率調節，所以增加高頻的比例就能讓高音鮮明，聲音變亮；增加低頻成分則能夠做出低音強而有力的聲音。fig 5

fig5　　　　AVID　EQ Ⅲ（EQ3 7-Band）

等化器的種類

　　等化器在效果器當中是一種相對容易理解的器材，很多人可能都已經看過或碰過了。等化器一般稱為「EQ」。錄音室中的混音器上可以看到等化器設有許多旋鈕，多數的DAW也有內建這種用來修飾聲音表現的功能。

　　基本功能方面，操作等化器時要先選擇想要增減音量的頻率，然後決定調節的量，選項有兩個，可以控制增幅多少或衰減多少。不過，在增幅或衰減特定頻率時，該頻率的周邊頻率音量也多少會受到影響而有所增減。例如，若把1kHz的音推高幾dB的話，950Hz和1.5kHz也會隨之變大一些。

這好比是將1kHz看成山頂，而周圍的頻率則是山腳下的緩坡原野。如此一來，在經過等化器的增減處理之後，聲音的變化聽起來就會自然流暢。而運用上述原理的等化器稱為「參數等化器（parametric equalizer ／EQ）」，是音樂製作常用的等化器類型。順帶一提，用來調節原野多寬或多窄的功能稱為「Q值（Q ／quality）」或「帶寬」。

將Q值的寬度做得非常窄，以便在增減頻率音量時盡可能不會對周邊頻率造成影響的等化器，稱為「圖形等化器（graphic EQ，GEQ）」。相較於參數等化器，這類等化器只會瞄準特定的聲音調節音量大小，因此調整後的聲音變化有時並不明顯。圖形等化器雖然也可以運用在音樂製作，不過一般會使用在音樂展演空間等場地，用來處理回授現象（feedback）。因為這種等化器對原音造成的影響有限，所以特別適合用來衰減引發回授現象的特定頻率。

等化器的使用方式

這裡會說明參數等化器的使用方式。

等化器的作用是針對目標聲音補強不足的頻率要素。fig 6

由於等化器的效果明顯，所以往往會不小心使用過頭。尤其是人類特別擅長判斷對比現象，例如把高音推大一點，聲音就會變亮，因此便可能讓人誤以為聲音好像變好了。可是之後再聽一遍時，就會發現聲音不是變亮而是變單薄了，因此不建議過度使用。

等化器的使用方式上雖有諸多不同看法，不過先把不要的要素拉掉，再考慮補強不足的要素，也是一種可行辦法。例如，當高音不足時，將低音和中音拉掉一點就是有效做法。接著再進一步把高音推大來補強不足的量，如此就能有節制地運用等化器的修飾效果，保有原音的音質。

此外，就保有原音這點而言，要盡可能避免過度的增減（尤其是增幅），因此當操作尚未熟練時，可將±6dB視為一個參考值，先以這個範圍來調整。還有，使用等化器增幅聲音也會讓音壓變大，調過頭會讓音量超出峰值，聲音破掉的風險也會跟著提高，因此要特別小心。

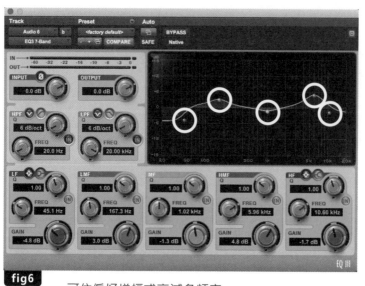

fig6 可依偏好增幅或衰減各頻率。

3-3 壓縮器／限制器

Compressor / Limiter

壓縮器和限制器具有壓縮聲音的功能。fig7

聆聽一首歌曲時通常會聽到各種音量與音壓。換句話說，音量有時小有時大。原因有很多，可能是因為音色的特色，或是編排上的需求、演出方面諸多考量等，然而音量的差距一旦過大，就會影響聆聽感受。本來想聆聽音樂放鬆心情卻碰到音量忽大忽小時，一定會覺得哪裡不對勁吧。這樣一來聽眾就得自行調高或調低音量，會造成聽眾相當大的不便，這點即是要避開的情況。

這就是為何聲音的大小最好要有某程度的一致性，但每當音量大的點出現時就得把推桿下拉以調節音量相當麻煩。因此這時壓縮功能就可以派上用場。只要聲音能在某個音量出現時被自動壓縮 (調低)，聽起來就不會奇怪了。

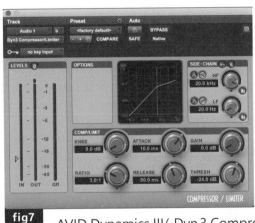

fig7 AVID Dynamics III (Dyn 3 Compressor/Limiter)

提高音壓的原理

音壓是指聲音的力道與密度。音壓愈大，聲音聽起來也愈大聲。這點在商業音樂尤其明顯，普遍會認為音樂的音量夠大聲才有吸引力，所以委託製作時一般都會要求聲音要愈大愈好。此時會運用到壓縮的原理。

假設有一聲音訊號如下圖。

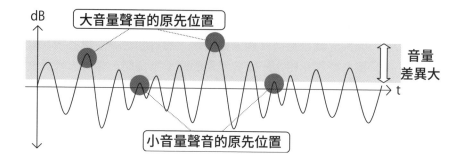

這裡可以看到大音量的聲音和小音量的聲音是同時存在。由於大音量的聲音已經很清楚了，所以這時會想將小音量的聲音調大一點，可是大音量的聲音就快要突破峰值，因此音量勢必不能再調大。換句話說，這個大音量的聲音產生類似煞車的作用，使得其他聲音無法再調大聲。此時若只將這個大音量的聲音壓縮得小一點，就能挪出空間提高其他聲音的音量。這麼一來，本來音量較小的聲音可以變得更大聲，其他聲音的音量也會跟著變大，而原先大聲的聲音一樣能維持在大音量的狀態。

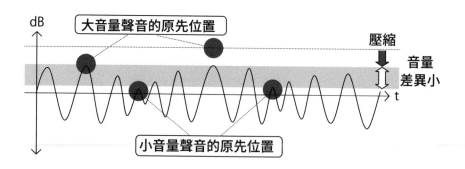

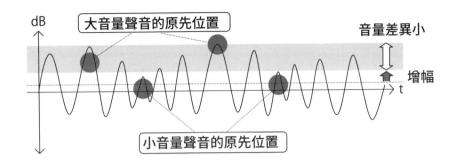

壓縮器／限制器的操作

壓縮器和限制器具有調節參數（parameter），可控制從哪個大的聲音開始壓縮、或壓縮動作的靈敏度等。有些機器沒有某些參數設定或參數值是固定，不過通常都會具備下列項目。

⊙ THRESHOLD（臨界值）

設定從哪個大小的聲音開始壓縮。只想壓縮音量大得很明顯的聲音時，可以把臨界值壓得淺一點，想全面壓縮時就可以壓得深一點。

⊙ RATIO（壓縮比）

設定壓縮量，也就是設定壓縮的強度。例如想壓得輕一點可選擇2：1；想壓得重一點則可設成8：1，數值愈大，強度愈大。

⊙ ATTACK（起音時間）

設定壓縮動作啟動的速度。數值愈小，速度愈快；數值愈大，啟動動作愈慢。有些機種會標示成FAST和SLOW。

⊙ RELEASE（釋音時間）

設定壓縮動作結束的速度。數值愈小，壓縮動作結束得愈快；數值愈大，壓縮動作就會遲遲無法結束。

⊙ GAIN (增益)

設定聲音整體音量在壓縮之後的增幅量。利用音量經過壓縮後產生的空間全面增幅，就能提高音壓。

有無參數或標示名稱的方式會隨著器材或外掛模組而異，不過都能加以運用。例如，想要把「ㄅㄨㄥ」這種渾厚的大鼓聲調得圓潤一點（讓敲擊感弱一些），只要THRESHOLD設低一點，ATTACK調快一點，壓縮器就只會針對「ㄅㄨㄥ」的「ㄅ」進行壓縮，於是便能做出比較接近「ㄊㄨㄥ」的鼓聲，而此處便是運用壓縮的原理。

附加效果

壓縮聲音有時候還會改變音質。以前面的大鼓聲為例，原先具有抑揚頓挫的渾厚「ㄅㄨㄥ」聲，一經壓縮就會變成圓潤的「ㄊㄨㄥ」聲。換句話說，聲音會因此變得柔和，感覺就像鼓皮上鋪了一層布。運用這種效果有時還能微調出等化器難以做出的質感。雖然這些例子是壓縮器或限制器的應用範例，但在專業音樂製作上是較常運用的技巧。

使用壓縮器／限制器的注意事項

從上述可知，壓縮器和限制器的作用是用來壓縮聲音。限制器如字面上的意思，有時候是為了讓音量不會超過預定的上限才會加以利用。兩者也可以分開運用，像是把能微調壓縮程度的壓縮器用在各素材的音軌上，把用來防止音量超過峰值的限制器當做壓制的關卡用在主音軌上。另外，還有一種稱為音量最大化效果器（maximizer）的效果器，能以最簡化的設定一面壓制音量一面提高音壓，相當方便。

相對來說，這兩種效果器都屬於不想被人察覺有使用的效果器，所以做出來的效果有時會比等化器不明顯。有些人可能會因為聽不出效果，而不知不覺出手太重。

不過，只要試過壓得太重是什麼感覺，就會知道明顯經過壓縮的聲音會變得很特別。這種聲音非常不悅耳，像是電梯上升或飛機升空時耳朵被堵住的感覺，聲音變化突然。有時候還得承擔一些風險，例如明知壓得太重會讓聲音變差，可是又找不出問題。因此使用這類效果器時，從頭到尾都要仔細監聽聲音的狀態。

雖然壓縮器和限制器對音樂製作來說是一種相當重要的工具，使用頻率也很高，若不太了解這類功能，或對操作沒有自信的話，也可以考慮乾脆捨棄不用。因為聲音經過壓縮就很難復原，所以與其承擔這些風險，在熟練之前還是有節制地使用比較好。

3-4 殘響效果器／延遲效果器
Reverb / Delay

　　這兩種是用來調節回聲效果和延遲效果的效果器。活用這類效果器可以重現樂曲所設定的空間表現。雖然得視用途而定，不過這類效果器是不怕被發現有使用的類型，其特色在於效果比壓縮器和限制器顯著，因此較容易上手。

殘響效果器

　　這是能為聲音增添回聲效果的效果器，在KTV有時也被稱為回音（echo）。fig 8

　　要重現聲音的回聲效果，就必須將從牆壁和天花板反射回來的反射音表現出來，重現樂手或樂團演出時的空間遼闊感或質感。

　　例如，在氣勢磅礡的情歌中替人聲加上殘響效果，便能重現有如廣闊星空下高歌般的世界觀，也較容易營造感動氛圍。可是，一旦加過頭就有可能變成在浴室而非星空底下了，所以運用這類效果器時也要收斂一點。

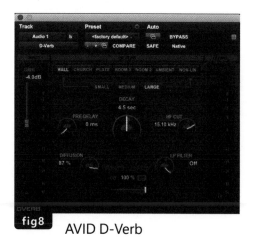

fig8　AVID D-Verb

延遲效果器

這類效果器可以重現聲音的延遲表現。fig9

尤其是在寬敞的空間裡，反射回來的聲音傳到耳朵的時間會比較長。人耳會先聽到從音源直接傳過來的直達音，然後才會聽見晚到的反射音（間接音），而延遲效果器可以重現上述這種延遲的感覺。也就是山谷回音效果。

重現空間感是讓聲音表現出殘響和讓部分聲音展現延遲效果的組合技法，所以延遲效果器和殘響效果器也能合併使用。這時只要將殘響效果也加在延遲效果上即可。因為不只直達音，反射回來的反射音也會有殘響表現。如果能像這樣多下一點工夫，做出來的聲音就會更加逼真。

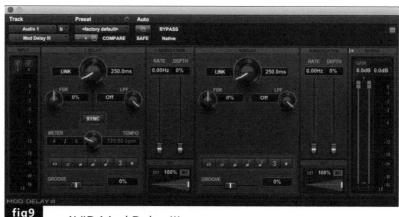

AVID Mod Delay III

殘響效果器和延遲效果器不是直接外插（insert）到該音源的音軌上，而是要另外以外掛模組的形式掛在 Aux 音軌（auxiliary track，額外輔助輸出及輸入的音軌）上，再經由匯流排（原注：Bus，將聲音分配給指定音軌的功能。此處是用來將音訊分配給 Aux 音軌而非主音軌）傳送音訊。

不過有一個前提，殘響效果器和延遲效果器不同於等化器或壓縮器，不會針對每個音軌採取不同設定。換句話說，小鼓的殘響效果和吉他的殘響效果基本上會使用同一組設定。

因為要重現的是空間感，所以若每項樂器所存在的空間各異，就會形成狹小的空間和寬敞的空間混在一起的情形，如此一來就會搞不清楚這首

樂曲意圖重現哪個空間。樂團的每一個人應該都處在同一個表演空間。雖然有可能會因為表演考量而刻意只讓某項樂器展現不同的空間感，即便如此，空間基本上還是得一致。

　　順帶一提，直接在音源音軌上插入（insert）殘響效果器或延遲效果器還是可以做出效果。此時只要將同一組外掛模組插入其他音軌，然後將設定直接複製貼上即可。只是，音量和音質一旦有所改變，殘響效果器和延遲效果器的設定也可能需要更動，如果哪個部分的殘響效果設定改了 0.1dB，可是其他音軌的殘響效果設定卻沒有更動的話，最後做出來的空間就會七零八落。這種做法的效率非常低。此外還可能因為複製貼上的小失誤，導致意料之外的空間摻雜其中。而且外掛模組掛得愈多，也會增加系統負擔。

　　綜合上述可知，殘響效果器和延遲效果器要建立在一條額外的音軌上，然後將各音源的聲音送到那條額外的音軌中調整設定。這個做法能夠個別控管音軌直接送至主音軌的直達音、以及送至 Aux 音軌的反射音，效率或正確性很高，也有利於混音。另外，相同空間中的不同聲音也可以各自設定殘響量，只要差異不至於太過極端，不同樂器送不同的量也沒問題。

殘響效果器／延遲效果器的使用範例

　　下面例子是將殘響效果與延遲效果加掛在旁白音源上的步驟。

① 如 fig 10 所示，T-1 是原始音源的錄音音軌，當中的聲音是原始旁白人聲。換句話說，這條音軌只有直接音。T-2 為殘響效果專用的 Aux 音軌，當中的聲音是用來賦予原始音源殘響效果的音。這條音軌只有殘響效果這組反射音。T-3 是延遲效果專用的 Aux 音軌，當中的聲音是延遲音。這條音軌只有延遲效果這組反射音。

② 首先，T-1 什麼都不做（預設值），聲音也會自動送至主音軌。接著要準備另一個額外的音訊出口，同樣將聲音送至 T-2。Pro Tools 的「SENDS A-E」即是這個出口的設定欄位，然後使用匯流排（Bus）功能，透過「Bus 1」將聲音從 T-1 送至 T-2。此設定完成後會自動顯示可調整送至 T-2 的量的專用推桿，請自行調整大小。

③ 接著請將 T-2 的輸入（input）同樣設為「Bus 1」，這樣就能把 T-1 的聲音送

到殘響效果專用的T-2音軌中。

④ 以此類推，這裡也是透過「Bus 2」把T-1的聲音送至T-3。如此就能將聲音送到延遲效果專用的音軌中。

⑤ 再來，因為T-3中的延遲音上也要加上殘響效果，所以同樣要透過Bus 1將聲音從T-3送至T-2。

　　如此一來便能一面個別控管每項設定一面調整，使空間感整齊劃一。如果要同時使用多組殘響效果器與延遲效果器，只要增加數量相應的Aux音軌和匯流排即可。

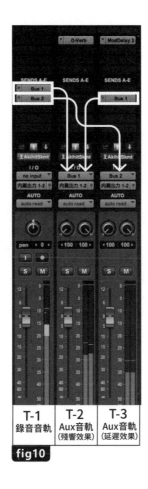

fig10

3-5 雜訊消除器
Noise reduction

　　雜訊消除器是用來去除雜訊的效果器。使用MIDI數位編寫(programming music)或在錄音環境良好的錄音室錄音時，基本上不太會有雜訊問題，不過如果是宅錄或在戶外錄音的話，就有可能串進一些不必要的雜訊。

　　假設以雜訊一定會發生為前提，錄音時要盡可能把雜訊去掉，或盡量避免雜訊串進錄音裡。這是因為必要的訊號中有時也會摻雜部分雜訊，因此大多很難百分之百剔除。換句話說，使用雜訊消除器會造成聲音出現不小的變化，有時甚至會變差。因此，最好不要使用。要使用也要盡量節制，以免破壞原音。

fig11

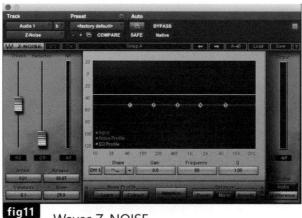

fig11 Waves Z-NOISE

雜訊消除器的使用方式

　　現在的雜訊消除器有很多類型。在自宅錄製人聲時，若是因忘記關冷氣，而導致「沙沙聲」或「嗡嗡聲」等外部雜訊混進歌聲時，就要讓效果器的外掛模組只讀取這道雜訊，讓效果器記住雜訊的成分。由於歌曲不是從頭到尾都有歌唱聲，所以理論上一定會有某個段落只有雜訊而沒有人聲。這個樂段就是讓效果器讀取的部分。然後在雜訊已被鎖定的狀態下從頭開始播放人聲音軌的話，就只有雜訊會被消除，這便是雜訊消除器的原理。

　　同樣地，只要試過一遍就會知道，即使雜訊被鎖定，那道雜訊還是會時常變化，而非固定不變。而且部分雜訊和原音的必要成分會有所重疊。因此降噪的力道加大雖然能讓雜訊變得不醒目，但也可能導致聲音明顯變悶，或是製造出新的數位雜訊。所以這類效果器也同樣要以補強聲音的心態來運用。

　　另外，在使用這種效果器時，記得先把消除雜訊前的原始聲音保留起來。因為有可能會在消除雜訊的途中才發現出了紕漏，也可能因為變更製作方向而必須重做，因此要讓聲音能隨時回到原先的狀態。

降噪的其他方式

　　雜訊有各式各樣的類型，所以不一定只能用雜訊消除器處理。每種降噪方法都同樣要以補強的心態來運用，下面要介紹幾種降噪方式，可擇一使用或搭配運用，慢慢找出最適合用來降低該雜訊的做法。

⊙ 使用圖形等化器

　　由於雜訊也是一種聲音，因此可從頻率來檢視雜訊的模樣。當雜訊明顯很大時，原因通常出在特定的頻率大聲鳴響，因此只要利用圖形等化器單獨衰減那個大聲的頻率，雜訊就不會那麼明顯。

　　這種方法需要一面聆聽聲音，一面在圖形等化器逐一改變頻率的音量，找出那個大聲鳴響的頻率並加以衰減，這樣雜訊就不會很明顯了。此時，雜訊也可能出現在不同頻段上，而且雜訊的頻率有時也會和必要的音頻重

疊，因此在剔除雜訊時要小心謹慎，以免將必要的聲音也一併消掉。這時必須自行判斷要保留多少必要的聲音、以及雜訊要修掉的程度。

⊙ 遮蔽效應的運用

遮蔽效應（masking effect）在這裡是指利用大聲的聲音讓小聲的聲音變得不明顯的效果。這種做法不僅能運用在音量方面，也適用於音色等，重點是可以用鮮明的聲音來隱藏不太明顯的聲音。例如，當雜訊跑進人聲時，單獨聆聽時或許會不太舒服，可是混在其他聲音中就不會令人在意，因此可以把吉他調得明顯一點，讓雜訊變得相對不明顯。總之這種方法就是利用其他聲音來遮蔽雜訊。

雖然這種方法較容易操作，但在讓雜訊變得不明顯的同時，也會使人聲聽起來相對不清楚，因此必須謹慎評估要做到什麼程度。若是過度重視降噪這件事，就可能使人聲幾乎消失不見，也會讓各樂器的表現失衡，所以這種方法同樣主要運用在補強上。

⊙ 編輯波形來剔除雜訊

這種方法有利於消除「啪！」這種瞬間產生的雜訊。瞬間的雜訊可從波形簡單辨認出來，因為只有那個部分會變得很凸出。舉例來說，若把聽到雜訊之處的波形放大來看，就會發現在波峰與波谷均勻擺盪的波形中，出現了一座尖銳的鋸齒狀小山。**fig 12**

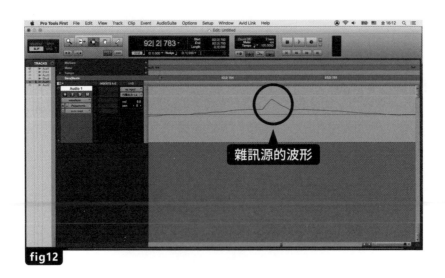

雜訊源的波形

fig12

遇到這種情況時，可以利用DAW的鉛筆工具（pencil tools）把那座小山修掉，或將均勻的波峰波谷複製貼上來消除鋸齒狀小山。fig13、fig14

　這種方法可以直接把雜訊本身消掉，所以降噪效果很好，可是這同時也代表會動到波形本身，因此有可能會留下明顯的修改痕跡。總之，如果編輯手法不夠高明，就有可能因為編輯的動作反而製造出新的雜訊。而編輯的區段愈短，痕跡會愈不明顯，所以若是使用在連續發生的雜訊上，效果可能不太理想。

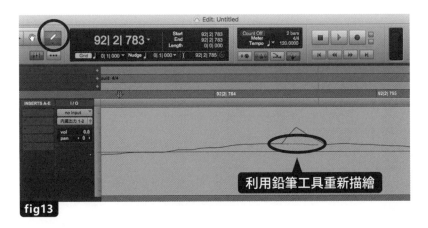

利用鉛筆工具重新描繪

fig13

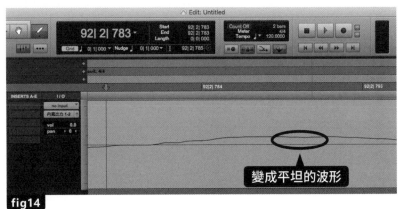

變成平坦的波形

fig14

⊙ 運用相位

相位（phase）是指波形的波峰與波谷所呈現出的週期性現象。而與波峰波谷的擺盪方式完全相反的相位稱為反相。例如某波形的0秒到1秒之處是波峰，1秒到2秒為波谷，其反相波形的波谷就會出現在0秒到1秒，波峰則在1秒到2秒之處，形狀會呈現完全相反的狀態。fig 15

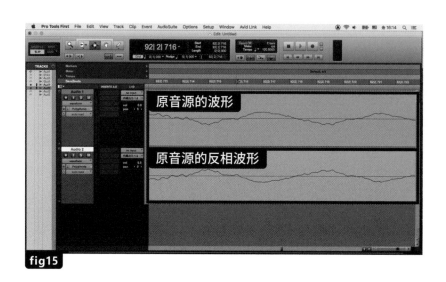

fig15

若將上述兩個形狀完全相反的波形同時播放出來，聲音就會互相抵銷而出現聽不到聲音的現象。因為+1（波峰）和-1（波谷）相加等於0，所以只要將反相音和原音相疊就可以消除聲音。針對原音製作反相音是相對簡單的做法，而且現在的等化器外掛模組通常都設有反轉相位的按鈕，大多標記成「Ø」或「Phase」。

接著就來運用此現象消除雜訊。以前面的人聲音軌為例，首先從摻有雜訊的人聲音軌（T-1）中將無人聲樂段部分的雜訊複製起來，然後建立新的音軌（T-2），把雜訊貼到該音軌。複製貼上時要把貼上的雜訊長度拉成和T-1一樣長。最後再將T-2音軌的相位反轉過來。

在此狀態下將兩個音以相同音量播放出來，由於複製過來的那段雜訊的相位和原音的完全相反，因此聲音會徹底互相抵銷而形成無聲狀態。由於人聲樂段中的雜訊成分也很類似，所以只需要降低成分即可，這即是這

種做法的概念。

　　不過，很遺憾這種做法無法保證一定能減少雜訊。因為即便是同一類雜訊，其成分通常會隨著時間而有所改變，所以一秒後的雜訊會不同於兩秒後的雜訊。再者，就算成分相同，雜訊和人聲等其他訊號混在一起時會改變雜訊本身的波形。這種情況之下將雜訊獨立抽出來製作反相音的話，其抵銷聲音的效果並不理想。因此，最好把這個方法當做是一種可遇不可求的手段就好。

⦿ 直接活用雜訊

　　這種方法與其說是降噪，不如說是改變思考方向。由於消不掉的雜訊就是消不掉，如果很介意的話，也可以考慮乾脆把雜訊當做表現的一部分加以運用。例如，假設雜訊只出現在某個部分，或許可以把那段聲音做成從老式收音機播放出來的效果。當然，這樣做會動到樂曲原本的設定，所以必須先確認會不會影響，也要和相關人員討論是否可行，再加以調整。

3-6 移調效果器

Pitch shift

　　移調效果器是用來改變音程的效果器，有時又稱為音高修正效果器。這類效果器尤其常用在以人聲為樂曲主角的聲音素材上，例如本來該以 Re 音來唱的音階卻唱成 Do 音時，便能利用移調效果器來滑高音準。透過這種方式多少能製造人聲「歌喉很好」的感覺。

移調效果器的使用方式

　　現在有許多用來改變音準的外掛模組。fig 16

Antares Auto-Tune Pro(圖形模式〔Graph Mode〕)

即使是專業歌手有時也很難完全按照樂譜唱對音準，例如副歌高音部分只唱到原先要求的低半個音等。正因為發行之後可能會半永久性地保存下來，所以都會盡量讓它以原先設定的音準留在世上。簡單來說，音唱得準較能夠傳達樂曲的概念。因此，錄音時會多錄幾次音，以便將好的部分串起來，即便如此，要讓音程完全一致也相當不易。這時就要局部使用移調效果器。

首先啟動移調效果器的外掛模組，讓系統讀取想要修正的地方。接著，當視窗自動顯示出音程的現狀之後，就可以利用視覺和聽覺這兩個感官來調整音準。fig 17

此外，還有一種可自動調高或調低音高的修正功能（Auto-Tune Pro的自動模式〔Auto Mode〕），透過這種方法還能縮短修正時間。不過，若是每個地方的修正效果高低不一的話，可能會和預設目標有所落差，因此，整體補強的需求較小時可以選擇自動修正功能，想要確實補強特定部分則採用手動修正（如：圖形模式）。

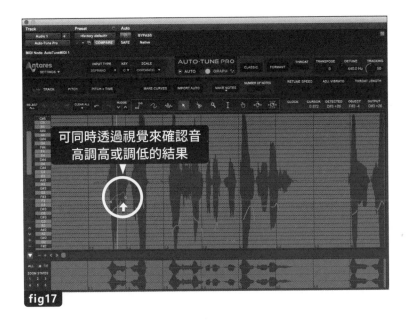

可同時透過視覺來確認音高調高或調低的結果

fig17

和其他效果器一樣，移調效果器頂多只能做為補強用途。因為有些外掛模組會因為調高或調低太多音而造成音質本身受損。而且調過頭也可能變成有如機器人聲，音色呈現天差地遠的狀態。當然有些樂曲會刻意反過來利用這點製造機器人音色，不過若是樂曲方向依舊設定在保留人聲原先的音色時，把音高調高或調低半音至一個全音的程度，會比較容易維持原本的音質。

　　若能錄到不需要再修改的聲音當然最好，不過如果能夠在錄音前先熟悉這些效果器的外掛模組，就可以了解聲音調整到什麼程度才不會破壞原音，錄音時便能評估這個聲音能否修正，同時也可以建立人聲表現是否符合預期的判斷基準。

　　移調效果器和雜訊消除器一樣都要先把調整前的原音保存起來。

　　總而言之，效果器可以做出各式各樣的聲音表現。

　　與其說效果器大多用於創造聲音，其實很多效果器更加擅長加工，因此將其視為聲音的補強工具比較好。對錄音、編輯及混音工程而言，先了解效果器能夠做到什麼程度，使用時就會更有效率。

Chapter 4

混音

　　混音（mixing 或稱 mixdown）是將確實錄製好、細心編輯過的聲音素材加以混合統整的工程。混音目的是使所有聲音都能聽得一清二楚，又要精確地重現每個聲音的作用，並且朝著所謂高品質目標逐步雕琢整頓聲音。混音也是一項將音樂藝術家與製作方欲透過聲音傳達的概念、以及預期聽眾會有的聆聽感受具體呈現出來的作業。

4-1 混音的必要性
Necessity of mix

　　錄音和編輯雖然在音樂製作上都非常重要，不過混音是當中最能看出專業與業餘差別的作業。有些人甚至只將混音作業委託給工程師處理。另外，從技術面來看，混音或許比錄音或編輯作業更不需要太誇張的技術。因為相較之下耳朵才是混音時絕對必要的工具。混音重點在於能否聽出理想聲音與現在做出來的聲音有什麼差別。

　　若將目前錄製好的聲音都以0dB的音量聆聽看看，即使音源都經過粗混（rough mix），聽起來還是會覺得聲音氣勢比其他樂曲薄弱，而且悶悶的、不協調。這正是混音前後的差別。

　　混音時每個聲音都要仔細琢磨，提升清晰度，即使和其他聲音混合之後也一樣聲聲分明，從樂曲的完整度來看還要非常均衡。雖然要求很高，但最重要的是如何將花費大把心力錄製、編輯好的聲音展現出來。

　　這裡要利用在Chapter 2以MIDI音源做好的背景音樂來混音。

　　當粗混作業結束，同時也跟相關工作人員確認過樂曲的方向性之後，就要正式進入混音作業。以拍照為例，拍好的照片通常會以RAW或JPG格式保存起來，而照片剛拍好的狀態（原始影像的狀態），即是聲音剛錄好或剛完成數位編寫（programming music）的狀態。拍好的影像隨後就會進入修圖階段調整亮度或色調，而這項作業就等同於編輯與混音工程。

　　尤其是上傳檔案到網站或做成海報公開時，幾乎很少人會直接使用原始影像。多少都會依照預先設定的概念，調整一下亮度或對比，讓影像看起來更完美。音樂也是如此，發行沒有經過混音的音樂將背負多大的風險，從這個角度來想應該很容易理解。另外，全部以數位編寫製作的音樂很少出現雜訊或演奏上的失誤，因此編輯的必要性較小。

　　混音作業會以Pro Tools（Pro Tools First）來進行。GarageBand雖然也可

以用來混音，不過在推桿的細部操作、主要操作功能、參數設定的細緻度、外掛模組的種類等各種操作細節上會產生些許差異。混音是一項非常細膩的作業，因此推薦使用操作功能豐富、可看出與聽出各設定細節的DAW。

混音流程

　　接下來就要展開混音作業。首先，目前音樂是處於粗混後的狀態。也就是說，已經建立某程度的標準之後，下一步即要以此標準將聲音提高一個層次。想要把聲音層次提高到理想狀態，就要重現出音樂藝術家或樂團在眼前表演時的模樣。要讓聽眾閉上雙眼聆聽音樂時，彷彿感受到樂團就在眼前演奏。換句話說，要重現站在搖滾區最前排正中間位置看表演時的狀態。

　　實際會調整的項目有左右定位、音質、音像（音場）、以及音壓。

　　從步驟來說，先個別單獨調整一個音，調整完畢再追加一個音，接著將兩個音混在一起再次調整，調好了再追加一個音，反覆進行此項作業。如此不但可以將樂器本身做好，還可以進一步提升混合後的品質，最後就能完成無可挑剔的立體聲混音（stereo mix）。

首先，請將所有樂器都切成靜音（但主音軌和 Aux 音軌可以不必切成靜音）。接著一一解除靜音並個別調整。這裡示範的背景音樂會從鼓組的大鼓著手，所以要先解除大鼓的靜音狀態。大鼓單獨做好之後再單獨做小鼓，然後混合兩者（聽起來的狀態）並再次調整。這兩個音源的混音完成後，再單獨做第三個音——腳踏鈸，接著再和前兩個音混合起來以調整聲音的狀態，如此反覆進行此作業。

順帶一提，混音沒有一定要先從哪種樂器著手，但此處是從節奏類樂器開始，然後才做旋律性樂器。也就是從鼓組或貝斯開始混音。其中會先處理鼓組這個節奏的重心。下一個是貝斯，然後再混合吉他這類旋律性樂器，人聲則擺在最後。

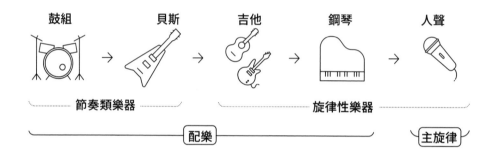

補充一下，節奏類樂器和旋律性樂器可以用房屋結構來比喻。蓋房子時，一定要先把建築的基礎也就是地基打好。只要地基牢固，就算牆壁或屋頂做工特別浮誇，也還是一棟穩固的房屋。反過來說，即便屋頂再怎麼有設計感，只要地基不穩，房屋就會面臨倒塌的危險。在音樂製作中，樂曲的地基好比節奏類樂器，牆壁或屋頂則是旋律性樂器。配樂完成之後，最後再加進人聲（本範例為主旋律鋼琴）混音。

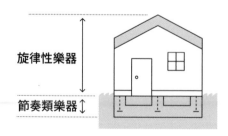

4-2 定位
Localization

定位是指音源發聲的方位。混音時主要會調整聲音出聲時的左右方位(panning)。雖然平常聽音樂很少意識到這點，不過聲音的定位對於表現樂曲的世界觀是相當重要的要素。

　　影片中的出場人物並不會一直站在畫面正中央，通常會根據場景或角色需求，時而出現在畫面左方，時而出現在右方。由於一幕畫面的空間有限，不可能所有演員都正好對著鏡頭。樂曲也是一樣，假設前方有一組樂團，可以肯定電吉他和人聲的位置應該不同，前者在右邊，後者在正中間。聲音定位旋鈕（pan）便是用來調節聲音左右定位的功能。將定位旋鈕右轉的話，聲音會從右邊出來，左轉則從左邊出來。
　　舉例來說，請想像一下樂團在舞台上表演時的站位。

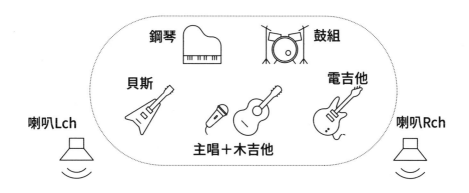

　　如上圖所示，身為主角的主唱會站在最前方的正中間，組成配樂的各樂器則考量到左右均衡、以及舞台的空間深度而分散在不同位置上。整體而言，這個樂團編制已經相當好，這也是為何要以此做為定位基準的原因。然而，樂手的「站位」和聲音實際發出來的「方位」不一定完全一致。現場

表演時也是如此,位於舞台偏右的鼓組發出來的鼓聲,並不會只從右邊的喇叭播放出來。換句話說,站位是一個定位的基準,同時也要調節聽覺上的左右平衡(聲音出現的方位)。如果聽到的應該是用立體聲做出來的樂曲,可是右邊的聲音卻比較大聲的話,一定會覺得哪裡奇怪。因此,本書各樂器的定位會如下圖所示設定。

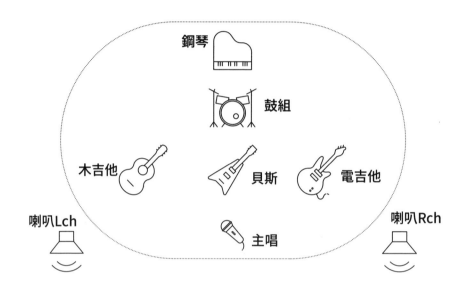

從下一張圖進一步仔細觀察,首先人聲這個樂團主角(本範例為主旋律)會站在最前面的正中央,這點維持不變。

在樂曲中同樣負責節奏的貝斯則定位在中央。而鼓組也屬於節奏類樂器。由於鼓組包含了數種打擊樂器,因此有必要個別調整。其中,尤其是鼓組節奏的重心在於大鼓和小鼓,所以這兩個鼓定位在接近中央的位置比較踏實。腳踏鈸與通鼓等其他樂器則依照擺放位置一一定位。

本範例因為有電吉他和木吉他兩種弦樂器,所以屬於旋律性樂器的吉他會分別左右定位。即使是主唱身兼木吉他手,也不一定要把兩者定位在同一位置上。而鋼琴(本範例未使用)則要從觀眾席的角度按音階高低排列展現立體聲的感覺。

表現定位時若能參考上述樂器原本的站位,同時也充分運用可將樂曲內容重現出來的空間,就能創造出近乎寫實的聆聽感受。當然此定位方式並非固定,所以在追求平衡時請傾聽自身的想法,才能讓樂曲表現更加豐富。

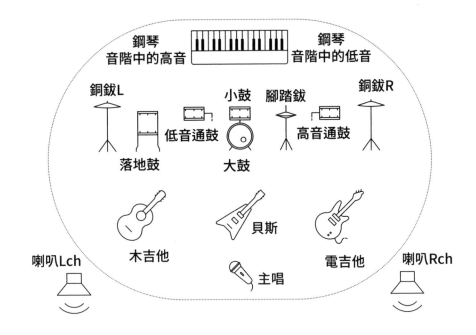

鋼琴
音階中的高音

鋼琴
音階中的低音

銅鈸L

小鼓　腳踏鈸

銅鈸R

低音通鼓

高音通鼓

落地鼓

大鼓

木吉他

貝斯

電吉他

主唱

喇叭Lch

喇叭Rch

　　本書做法是將主旋律、貝斯、大鼓、小鼓都定位在中央，木吉他和電吉他則分別左轉及右轉到底。然後，鼓組的腳踏鈸、通鼓與銅鈸是依聽覺上的左右平衡來調整定位，目的是讓聲音在混合之後也不會出現不協調的感覺。fig1

fig1

4-3 音質
Sound quality

　　調整音質是為了演繹逼真的聆聽感受。不論是數位錄音或傳統錄音，在現場聽到的聲音一定不同於從喇叭聽到的聲音。因此，為了重現樂團近在眼前表演的臨場感，就要把這個差異修補起來。

　　舉例來說，仿真聲音可能會缺少原聲樂器(acoustic instrument)的真實感，或當聲音透過麥克風傳出來卻悶悶的時候，就會使用等化器來增減不足或不必要的頻率成分。實際上，在專業錄音現場經常可聽到「想要多一點穿透力」、「想要更性感一點」這種感官上或內容相對抽象的對話。這是因為樂器的種類或彈法不同，而且就算是同一把樂器，要增減的頻率也會有所變動，所以在使用等化器時，一定要邊聽聲音邊找出需要調節的頻率。

　　此外，由於音樂也屬於娛樂媒材，因此有時候會為了讓吉他更搶眼，而把音質做得比平時聽起來更具辨識度，或是會凸顯擦弦聲（手指在琴弦上移動時因摩擦琴弦而發出的聲音）以強化臨場感。

將各個聲音調得更鮮明

　　接下來要介紹常見案例。有一類狀況是想要讓大鼓和貝斯的聲音都很鮮明時，通常會調整兩者的音量平衡，可是只有音量被調高的那個聲音會大聲一點，另一個聲音卻變得愈來愈不明顯，因此又會再將它的音量等比例調高，最後聲音的狀況還是沒有改變，只是音量不斷變大而已。

　　此時，只調節音量的效果很有限，而這兩種聲音因為有許多頻率彼此重疊，所以便可調整音質的部分。若比較大鼓和小鼓各自較為凸出的頻率就會發現其頻率組成並不一樣，因此便可靈活運用等化器等器材來凸顯各

自凸出的部分，也就是要把其他頻率成分讓給相對弱勢的那一方。這就像是讓兩個聲音在各自保有優勢的頻率範圍中和平共存的感覺。

舉例來說，請看下圖中的大鼓和貝斯的頻率響應（frequency response）。

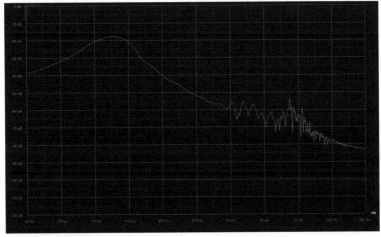

大鼓的頻率響應

貝斯的頻率響應

比較一下兩張圖即可看出大鼓最凸出的頻率範圍落在75 Hz附近，貝斯則是120 Hz左右最為顯著。可是兩者的音量在對方最為強勢的頻率範圍內同樣都很大聲。因此，這裡要把對方最凸出的頻率範圍的音量稍微調低一點。

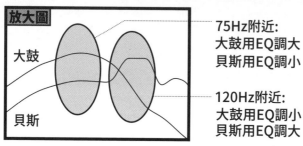

75Hz附近:
大鼓用EQ調大
貝斯用EQ調小

120Hz附近:
大鼓用EQ調小
貝斯用EQ調大

　　遇到這種情形就可以利用等化器將大鼓120Hz附近及貝斯75Hz附近的音量調小一點。這樣就能在音量變化不大的狀態下凸顯彼此鮮明的部分。若進一步針對調整後的比例將音壓補回來，還可以讓總音量維持在原先的狀態。

　　而前面提到的頻率響應則可以利用頻譜分析儀（原注：測量頻率的工具）來檢視。雖然有好幾種免費的外掛模組可加以利用，不過還是將此當做是一種輔助耳朵判斷的參考指標就好。

　　頻率調整則會使用等化器。fig2、fig3

fig2

此處要將大鼓的78.7Hz調高2dB左右，
125Hz調低2.2dB左右。

fig3

貝斯則是71.2Hz要調低1.7dB，137.2Hz要
調高1.7dB。

　　用這種方式調整會同時改變與其他樂器之間的平衡表現，因此要再以
此為基準來增減周邊的頻率。

　　附帶一提，即使是同一組大鼓或貝斯，特別鮮明的部分也會隨音源而
異，而且貝斯特別凸出的頻率也可能比大鼓低。此外，有時候為了強調吉

他的聲音，會使用等化器調整數百Hz或數千Hz這些音量最為凸出的頻率範圍，然而吉他就算因此變得鮮明，在不同情況中卻有可能因為無法和其他樂器完美融合而顯得突兀。此時便可以反過來特別調整吉他聲中相對不顯眼的數十Hz或數萬Hz的頻率，如此就能和其他樂器完美融合，同時又能凸顯吉他聲。

總而言之，這個方法是利用基音和泛音（harmonics）的關係，刻意只上下修正泛音的音量。尤其是當混音的樂器數量愈多，彼此重疊的頻率也會增加，基音的頻率範圍就會擠在一起，因此掌控好泛音讓每個聲音在調整之後都聲聲分明，便是完美混音的祕訣之一。

背景音樂和旁白的關係也是如此，所以在使用等化器時便可以從背景音樂的頻率成分當中，針對人聲最凸出的幾百Hz的頻率加以衰減，接著再加進旁白，這樣一來兩個聲音都能很清楚。這時單獨聽背景音樂時，會覺得背景音樂在經過等化器衰減後，氣勢反而略為薄弱了，不過加上旁白之後，整體的狀態就會比較順耳，從結果可以證明這個做法相當正確。

讓每個聲音都更有利於混音

當聲音彼此都太過鮮明而無法順利融合時，反而可以試試上述的原理。此原理除了能強化彼此交疊的頻率，還可以利用定位上的調整，將可聽到的範圍重疊起來。另外，還有一種稱為類比加總處理（analog summing，或稱「類比過帶」）的方法，這種做法主要是透過類比器材讓聲音變粗（改變頻率響應），以利混音。

聲音通過任何器材都會有所劣化（變化），因此這道工程乍看之下徒勞無益，甚至有些人會覺得是不好的做法。不過，劣化視情況也可能為聲音帶來加分效果。這時便能加以運用上述原理，將乾淨的數位聲音刻意劣化以做出理想的聲音。然後再一次經過數位化處理，就能繼續在DAW上調整聲音了。也就是說，這是使用外接器材來製作聲音的手法。

如此一來，基音和泛音的平衡表現或音壓感就會產生變化，因此可以運用在混音上。不過，這種做法很難讓聲音重新回到原始狀態或中途的狀態，而且聲音經過類比加總處理之後無法保證一定會變好。建議把此方法視為一種應變的手段，一面仔細確認聲音的狀態一面慢慢嘗試看看。

判斷基準

　　由此可知，靈活運用頻率成分就能調整音質，不過最終還是得透過耳朵來判斷好壞。

　　調整音質時通常會先單獨調整一項樂器，可是其他樂器加進來之後，聽起來的感覺就會出現變化。混音時往往很仔細講究每一個聲音，但聽眾聽到的是所有聲音最後混在一起的狀態，因此就算單獨聽起來不是理想中的音質，只要音質在混音後是理想的話，調整時就要以後者為準。

　　和音樂製作的整體概念相同，音質調整要先設定一定程度的目標，再利用等化器等器材加以修正。換句話說，調整音質時並非是實驗性地調上調下找出理想的效果，而是要依據現在做出的聲音，客觀判斷是否符合預期。如果找不到目標也可以參考其他樂曲，或和工作人員討論等，就算誤打誤撞也沒關係，能把大腦想像的聲音做出來才是理想的音樂製作。

4-4 音像（音場）
Sound image

在表現樂曲的世界觀時，空間也是需要注意的一環。
例如，在演繹氣勢磅礡的情歌時必須表現出空間的開闊；
要製造神祕感時得打造洞窟般深邃的空間；營造樂團聲響則要
做出在狹小展演空間中表演的感覺，每首樂曲都擁有相應的空
間，而這個空間在聲音的世界中即稱為音像（音場）。追求臨
場感就要讓聲音展現立體感。

　　音像是指重現聲音發聲時的空間。廣義上來說，聲音的左右定位也包含在此項目。由於要重現的是場地的空間，筆者認為稱為「音場」比較容易理解，平時也都使用這個說法。

　　基本上聲音的定位是調整左右方位，不過樂團演出舞台上還有空間深度的問題。以聲音來表現空間深度時，位置愈後面的樂器，傳到觀眾席的聲音也會愈小。也就是只要把音量推桿往下拉，就能重現出那種感覺。然而實際上會出現變化的不只音量而已。

　　傳遞到人耳的聲音主要分成直達音（direct sound）和反射音（reflections）。直達音是指從音源直接傳來的聲音。反射音則是從牆壁或物體反射回來的殘響音。舉例來說，想像一下自己站在搖滾區最前排正中央的情形，當主唱站得愈前面時，傳來的直達音會更多，殘響音接著才會傳來。相反地，當主唱站得愈後面，直達音就會變小聲，而殘響音會增加。若是愈往舞台裡面站，聲音清晰度等音質方面也容易變得模糊，使得殘響音在傳遞時出現時間差而產生多重的聲音現象。這類現象可以利用音量調節、殘響效果器（reverb）或延遲效果器（delay）等效果器重現。

　　雖然說是重現現場表演舞台，不過並不是按照原貌重現，而是把場地的要素也納進來考量。不論離舞台有多近，在表演現場中和表演者之間還是會保持一定的距離，因此聲音的清晰度便會隨著距離的遠近而下降。在音樂製作方面，由於和樂手之間的距離更近，甚至近到零距離的感覺，這

樣一來連很細微的細節都能表現出來，因此要節制地運用殘響效果或延遲效果。總而言之，混音時，聲音的距離愈近要做得愈清晰，並且要以直達音為主，之後再加進反射音補強效果。

　　此外，這類用來打造空間的效果器有其專屬特性，所以也會有模糊聲音輪廓的效果。因為聲音在牆壁或物體間折返後會隨著時間衰減，清晰度當然也會跟著下降。所以如果把這類效果器用在屬於樂曲基座的貝斯或鼓組的核心大鼓身上，就會失去聲音的厚度或扎實感。而在鼓組上加掛延遲效果本來就可能會讓節奏感亂掉。因此，這類效果器基本上最好避免用在以低頻聲為主的樂器上，例如大鼓或貝斯。當然，同樣得視樂曲而定，並非一定不可為，把它當做參考即可。

樂器		殘響效果	延遲效果
鼓組 (Dr.)	大鼓 (Kick)		
	小鼓 (Sn.)	●	
	腳踏鈸 (H.H.)	●	
	通鼓 (Tom)	●	▲
	銅鈸 (Top)	●	▲
貝斯 (Bass)			
電吉他 (E.Gtr.)		●	●
木吉他 (A.Gtr.)		●	●
鋼琴 (Pf.)		●	●
人聲 (Vo.)		●	●

●可使用　▲視情況酌量使用

4-5 音量
Sound volume

音量能夠控制各種要素。調節音量需要注意主角和配角的表現、複數聲音的混音比例及其在重現時的音質、如何以音量差重現空間深度、以及聽覺上的氣勢等。

調節音量要利用音量推桿（fader）。

用推桿調節音量不但相對容易理解，也比較有製作音樂的感覺。然而音量調節是一項非常關鍵的工作。等化器或殘響效果等當然也同樣重要，不過若說音量平衡是混音最為重要的一環也不為過。反過來說，只要確實做好音量的平衡表現，音樂就能保有某種程度的可聽性。總之，即便是粗混作業也要利用推桿取得樂曲的音量平衡。

各樂器的音量一經變動就表示會同時改變和其他樂器之間的混合比例，最終便會改變聆聽感受。

例如，在混A音和B音兩個音時，有些頻率是A音和B音會同時發出。這類頻率便稱為交越頻率（crossover frequency），交越頻率的數量愈多，該處的頻率成分也會隨之增加，換句話說，增加交越頻率的數量，就可以得到類似利用等化器增幅該頻率的效果（不過交越頻率的數量也可能因為相位的關係而減少）。

此外，音量差異也能表現出一定程度的距離感。這種方式會利用音場來製造空間效果，像是把距離較遠的聲音做得小聲一點。如此一來，單靠音量調節就能做出各式各樣的聲音表現，而且影響深遠，因此調整時要小心謹慎。專業做法通常會以0.1 dB為單位來調節。

在一首樂曲的完整故事中，哪一個樂器是主角，哪一個是配角，某程度上都需要明確區隔。在不同情況下，主歌和副歌之間的音量差距可能會有不同的作用。此時即可利用推桿的自動混音控制模式（automation），針對不同場景設定各自的自動化音量調節。

4-6 音壓
Sound pressure

音壓和聲音的音量大小有關。音量大的聲音聽起來比較強勁，因此商業音樂會特別要求音壓要高。然而音壓太高可能會導致聲音破掉，也會破壞音質和音量平衡，要是無法掌握還得面對音樂品質下降的風險。

而音壓調整要從提高音壓及維持音質這兩個角度來著手。

音壓是指聲音具備的力量與密度。

乍聽之下音壓似乎和音量很像，卻各自有別。從原理上來說，音壓升高時，聽覺上的音量感也會隨之上升，兩者互有關連，所以可能比較不容易區別。不過，生活周遭其實很常遇到這種現象。以CD或在影音平台上聽音樂為例，大多應該都曾有過每首音量聽起來都不太一樣的感受，或收看電視或影片時，遇過節目和廣告的音量明顯有落差的情形，明明沒有動到播放裝置或電視的音量，可是聲音聽起來卻有大有小。這即是源自於音壓上的差異。

在DAW中，音量推桿旁邊或下方通常都設有音量儀表（volume meter／level meter），而音量和音壓的關係一般是以推桿表示音量的大小，以音量儀表表示音壓的狀態。

音量和音壓的關係

首先要介紹DAW中音量儀表的判讀方式。

訊噪比（S/N）

　　如上圖所示，在儀表中，當前音量的顯示範圍會落在最小值（Min）與最大值（Max）之間。

　　音量低於最小值會呈現無聲狀態；超過最大值時，聲音就會破掉。音量儀表沒有出現任何顯示時則表示無聲，然而這並不代表什麼訊號都沒有。事實上在這個狀態中的確沒有聲音，但還是有雜訊。尤其是當過電或處於配好線的狀態時，雜訊很可能會在無形中產生。因此，即使音樂停止播放了，若此時將音量轉大，「沙—」的雜音就會變得很鮮明，所以要盡可能輸入更多的音訊，讓這道雜訊不至於太明顯。利用音量大的聲音讓音量小的聲音不那麼明顯的做法即是源自遮蔽效應（masking effect）。而訊號和雜訊的比例則稱為訊噪比（訊號雜訊比，signal-to-noise ratio，縮寫為 SNR 或 S/N）。訊噪比的 S 是指 Signal（訊號），N 則是 Noise（雜訊或噪音）。輸入大量訊號蓋住雜訊就可以讓聲音清楚可辨，這種時候可能就會說「聲音的訊噪比很好」。

　　接著，假設要在播放裝置上聆聽訊噪比不好的音訊。訊號若太小通常就會調高音量。可是這麼一來「沙—」這個雜音也會因為音訊的音量提高而變大聲。為了避免這種情況，就要讓大量的訊號進到儀表中，如此就不需要特別調高音量，還能讓「沙—」聲從頭到尾維持在小聲狀態。

　　由於儀表顯示的量值是音壓，推桿上的數字則是音量大小（VOL），所以兩者的關係雖頗深，卻各為不同的概念。總之，想提高聽覺上的音量就得先確認聲音的音壓是不是很高，再考慮是否要調高音量，按照此先後順序，才能做出高品質的音樂。

DAW上各音軌和主音軌（master track）的推桿操作也是基於相同概念。當主音軌的音量太小時，要提高的不是主音軌的音量，而是各音軌整體的音量，並讓主音軌維持不動，這樣就能做出好聲音。

　　然後，此時會使用的效果器是壓縮器（compressor）或限制器（limiter）。還有一種稱為音量最大化效果器（maximizer）的效果器，比限制器更容易操作，不過這幾種同樣都可以用來調節音壓。

訊噪比不理想時

訊噪比理想時

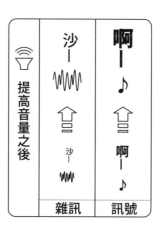

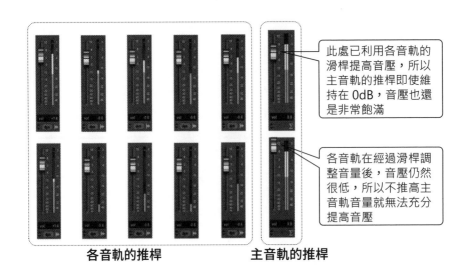

此處已利用各音軌的滑桿提高音壓，所以主音軌的推桿即使維持在 0dB，音壓也還是非常飽滿

各音軌在經過滑桿調整音量後，音壓仍然很低，所以不推高主音軌音量就無法充分提高音壓

各音軌的推桿　　　　　　　　　　**主音軌的推桿**

　　在音樂製作上，音壓方面最需要注意主音軌的推桿操作。聲音最終會不會破掉、訊噪比是否理想，其關鍵在於能否運用主音軌的推桿做出近乎聽眾聆聽時的狀態。當然，音壓在各音軌的推桿操作上也非常重要，若聲音在這個階段就已經破掉，之後再怎麼調低主音軌的音量，也只能讓破掉的聲音變小而已。

　　可在主音軌上使用的音壓調節類型的效果器，即是限制器和音量最大化效果器。這時會利用這類效果器讓音量盡量跑到滿格的狀態。說得極端一點，只要不超過100％，聲音就不會破掉，所以至少會讓訊號滿到99.999％的程度。然而，儀表的數值實際上會不斷上上下下，並不會固定停在某一點上，若以此為基準仍然有風險。因此，調整時要保留一些緩衝空間，總之「安全第一」才是首要目標。就算發生意外也絕對不能讓聲音破掉。

　　此外，效果器用過頭也可能會顯現出該效果器特有的聲音個性，或因為機器聲效果太突兀而導致聲音變差，所以要先運用各音軌的推桿操作讓主音軌音壓的飽滿程度達到八至九成左右，不足的一到兩成再利用效果器提升，按照這個順序調整音壓就能做出優質的聲音。

4-7 音檔輸出、試聽檢查、最終確認
Track down, Sound check, Final check

　　混音完成後，成品必須輸出成(export) 一個音檔，在 GarageBand 稱為「export」，Pro Tools 則稱做「bounce」。此步驟本身有時也稱為「過帶(tracking)」。這項作業等同於影片的匯出作業，只要設定好要輸出的內容，按下輸出之後，音訊檔案便會自動生成。

音檔輸出的設定

　　本書的音檔輸出設定如下。

檔案類型	WAV
檔案格式	Interleaved （譯注：交叉存取立體聲檔案格式，可將立體聲音軌左右聲道的兩個音檔自動合併為一個音檔）
位元深度	24-bit
取樣頻率	48 kHz
檔案存放位置	預設值 （①）
離線輸出 (②)	不勾選

① 檔案存放位置 （directory） 是音檔輸出後的存放位置。系統的原始設定會在輸出時於最初建立的工作檔資料夾 （session folder） 中自動新增「bounced files」資料夾，檔案便是存放在這裡。

② 指定輸出的方式。不勾選離線輸出的話，輸出的時間會和音訊實際時長相同。也就是線上即時輸出的意思。由於聲音從頭到尾都會實際播放出來，雖然

會花上一點時間，不過好處是可以在輸出的同時聽到聲音，輸出品質也比較好。

勾選離線輸出的話，輸出時聲音就不會實際播放出來，花費的時間也比較短。不過品質可能因此略微下降。
商業用途尤其需要確保聲音的品質，也必須提升檢視時的精準度，所以要採用線上輸出的方式。

　　這裡有一點需要注意，不管選擇什麼設定，輸出時都要小心謹慎。有些人因為終於可以結束這一連串繁瑣作業，過於鬆懈而鑄下輸出疏忽大意的錯誤。可是我們之所以花費那麼多時間製作，就是為了要讓聽眾聽到此階段輸出的音檔。如果輸出時出現瑕疵，例如輸入的內容或設定出錯，或不小心把該用到的外掛模式或功能關掉的話，一切就白費了。因此要將做好的內容百分之百放進檔案裡，聚精會神直到最後一刻。作品在交給對方以前都要心無旁鶩，這也是製作該秉持的態度。
　　順便補充一下，通常工程師為了將系統電力優先讓給音檔輸出使用，一般都會先關閉其他程式，其中也有人會在輸出時連房間的照明、冷氣等設備的電源都一併關掉。

試聽檢查

　　音檔輸出後一定要全部聽過一次。因為不論數位化的規格再高，即使機率微乎其微，還是有可能出現雜訊，而且數位化的瑕疵也可能導致音量或音質突然跑掉。
　　音樂製作的基本就是做了什麼作業都要試聽，而且要不斷重複這些動作，即便是最後這一道輸出工程也一樣。沒有確認內容就把東西交出去，心裡也會非常不安。另外，最後在試聽檢查時，建議也要多聽幾次。可以用同一組喇叭試聽一下聲音在音量大與音量小的狀態，或利用耳塞式、耳罩式耳機、桌上型喇叭，先預設幾種聽眾實際的聆聽環境，以多元角度來試聽，確認的作業就會更加完善。

最終確認

　　作品完成後，接著就要進行交件前的最終確認作業。在確認過檔名、交件方式、交件人資訊等項目之後，才能把東西交出去。然後，確認對方確實收到了，即大功告成。

Chapter 5

音效製作

　　人或事、物的存在意味著這些本身就能製造聲響，而且無關乎音量的大小。例如人坐在椅子上時，單單一個動作就會發出諸如拉開椅子的聲音、彎腰坐下時的聲音、椅子因為重壓而發出的嘎吱聲等聲響。日常生活中充滿各種聲響或環境音。

　　在影片方面，為了加深每一幕場景的印象，就會特地加上音效（sound effect ／SE），例如打鬥場面中刀劍齊舞時的聲響，或是宇宙中爆炸這種幾乎不可能在現實中聽到的聲音。而且除了場景中的音效，影片的片頭有時候也必須附上片名專用的音效或音樂，也可能需要製造一些開場用的聲音。

　　相較於背景音樂，音效的長度幾乎都比較短，不過需要的數目遠比樂曲多。因此，市面或網路上充斥著許多音效的音源素材，不過不一定能找到和畫面相稱的聲音。於是，本章要來介紹自製理想音效的方法。

5-1 音效的作用

Role of sound effects

　　舉個例子，請在腦中想像一個室外的場景，畫面中有人邊走邊聊天。其中除了對白以外，還可以聽到街頭喧鬧聲與腳步聲、季節性或天候狀況帶來的蟲鳴和風雨聲等聲音。在現實世界中，這些聲音有時候會比對白大聲，不過影片基本上會以對白為主，其他聲音幾乎都是輔助性質。而這個輔助性的位置非常重要，雖說是輔助，缺少這些聲音也會讓人感到哪裡不對勁。這表示音效是一種能夠強化寫實度的要素。

　　對白和音效該如何個別調整呢？答案是音源要分開處理，如此才能任意調整各自的狀態。

　　在外景收錄各幕的聲音時，大多都會用麥克風收錄對白，周遭的聲音通常只是順便被收進同一組麥克風而已，音量非常小。不過，如果只做到這個程度，對白和音效就無法隨意調整了。那麼，如果是準備另一支麥克風專門收錄對白以外的音效呢？這種做法可以錄到最具真實性的正牌效果音，的確是一種有效的方法。可是，這樣還是會讓腳步聲、車聲、蟲鳴、環境噪音等各種聲響都摻雜在同一組收音中，而且演員人數一多時，可能很難用麥克風一支一支收錄。

　　因此，本章要來介紹如何運用電腦製作音效。個別收音的方法和用電腦製作音效的方法，兩者若能搭配使用就可臨機應變，聲音的表現也會更加豐富多元。

　　就寫實度進一步來說，就算只是單純錄街頭喧鬧聲，也不是錄到有嘈雜聲的感覺就好。舉例來說，新宿街頭和澀谷街頭的聲音就不太一樣。即便同樣都是都會區，街上的聲音會因為往來行人、年齡層、時間分布、建築物的數量和高度、以及店家種類而有所不同。同一條街也會有區域上的分別，例如白天的新宿街道給人的印象是摩天大樓林立，充滿著西裝筆挺的上班族談生意或交談的聲音。附近的建築物高度大多非常高，數量也很

多，因此聲音的反射範圍會很大，反射時間也較長。另外，大樓林立的街道不像店家眾多的鬧區，比較不常聽到廣告或招攬客人的聲音，一般房車也比較多一點。另一方面，澀谷的白天會看到許多前往購物或觀光的年輕族群，建築物的高度也比新宿大樓低，但密度很高，因此聲音不容易擴散出去，而且街上店鋪數量很多，到處充斥著廣告或買賣聲、以及從店家傳出來的背景音樂等聲音。而且大車或摩托車也很多，這也是聲音之所以和新宿不同的原因之一。

由此可知，現實中的聲音也是形形色色，並沒有規定腳步聲一定要這麼做，街頭聲音一定要那樣調，所以製作音效時要以其輔助性質為主，確保效果音的寫實度有確實達到輔助的作用。重現聲音時只要多加注意細節，精準度就會更高。

此外，本章將示範如何在影片 fig 1 中加上自製的腳步聲，所以DAW會使用 GarageBand。該影片可以下載（參照P7）。請將影片檔拖拉至DAW中即會自動打開影片。fig 2

fig1

fig2

影片素材	■ DEMO_FootstepsMovie.mp4 加上腳步聲的影片

5-2 搭配接近理想的音源素材

Selection and combination of sound sources close to the image

如同前面所說，DAW通常會內建很多音效素材，因此可以先從中挑選，只要順利找到理想的聲音，音效製作的問題便能迎刃而解。不過有時候要從為數眾多的效果音中選出合適的聲音並不容易，而且花時間找也不一定能找到百分之百符合期待的聲音素材。因此這節會實際運用MIDI數位編寫（programming music），從零開始製作最符合理想的聲音。

聲音的形象

開始製作之前，請先在腦中想像一下理想的聲音是什麼模樣。

首先來思考腳步聲如何構成。單就向前邁出一步的動作進行分析，便會發現聲音有好多層次。首先是腳跟踩到地面的聲音，接著是腳底著地的聲音，然後是腳跟離開地面的聲音，再來是腳底離地的聲音。有些人走路甚至悄然無聲。此外，鞋子的材質與地面的材質不同，腳步聲也會有「叩叩叩」、「喀喀喀」、「咚咚咚」之類的差別。因此，此處要綜合上述情形，思考本示範影片正確的腳步聲。

本影片的腳步聲會以鞋底材質偏硬的皮鞋踩在柏油路面的感覺來製作。此外，因為影像中是下雨狀態，通常會有積水，因此也要加進一些踩到濕透地面時發出的「啪噠聲」。接著要思考空間環境，影片中的地點是設在周圍有國宅等水泥建築環繞的廣場，因此還要在腳步聲上增添一些回音效果。由於已預設要以最少的聲音數來重現腳步聲，所以主要會以腳跟著地及腳底著地這兩個聲音來搭配。

按照上述方式先具體描繪聲音的形象，明確地勾勒出目標之後再著手製作的話，音效便會做得非常到位。此外，在勾勒聲音的形象時，也要主動和導演或編劇、製作人等相關人員討論，讓聲音的形象具體化。

音源的選擇與搭配

首先要從MIDI音源中找尋符合形象的聲音。由於GarageBand並沒有腳步聲專用的音效類型，所以只能找看看有無其他類似或相近的聲音。本示範的腳步聲是「喀喀聲」，可想而知，比起吉他或鋼琴這類旋律性樂器的演奏聲，鼓組那種敲擊感強烈的音源會更接近一些。請選擇「鼓組＞南加州風情（SoCal）」」，然後用MIDI編輯的方式寫入大鼓的聲音（MIDI音源的數位編寫請參照〈2-4原創音樂作曲〉章節）。

為了配合影片的步伐，第一小節的第一拍要先放進一個十六分音符來表現腳跟著地的聲音 fig3，然後間隔一個十六分音符再置入一個十六分音符來表現腳底著地的聲音 fig4。這樣便完成一個步伐了，不過這兩個音符要分別放在兩條音軌中，因為之後在編輯時要個別處理腳跟聲和腳底聲的細節。

另外，影片和腳步聲在這個時間點沒有同步也無妨。

fig4

5-3 強化寫實度
Improving reality

　　現階段只是將用來製造腳步聲的素材放到DAW中而已。接下來要在鼓組大鼓原有的咚咚聲上增添各種效果,讓腳步聲聽起來更逼真。

　　此時要使用的是效果器。在音樂製作或混音時已經使用過幾次,不過這裡要稍微改變一下思維。截至目前為止,音響效果的運用都會先以原音為重,效果器都是用來補強聲音表現而已。這是因為音響效果不是用來進行從無到有的「創作」,而是為了讓聲音表現可以從一「成長」到十。但這裡會採取從無到有的做法。

　　由於原音本身尚未完成,因此效果器在這裡的用途和MIDI數位編寫一樣,都是用來製作原音的方法。總之,不論是用等化器砍掉低頻或高頻,或想在大鼓上加掛吉他音箱模擬效果(amp simulator),只要能達成目標,任何方法都可以加以考慮。因此在使用效果器時,請先暫時拋開舊有觀點,不要受到效果器功能和名稱限制,要發揮創意靈活運用。

外掛模組的使用方式

　　效果器會使用和Pro Tools相同的外掛模組。首先,選擇要加掛效果器的音軌(例如,點擊該音軌的滑桿下方空白處即可選擇欲加掛的外掛模組)fig 5 - ①。

fig5

點選音軌，底色反白即是選擇成功。

下一步請點選智慧型控制項目（smart control）fig5-②，專用的操作介面隨即會顯示在視窗左下方，「外掛模組」的操作區域也包含在其中。當尚未做任何設定時，清單會呈現空白狀態。fig6

fig6

Chapter5　音效製作 🔊

接下來選擇想新增的外掛模組。fig 7

fig7

　假設要使用Channel EQ時，可點選「EQ > Channel EQ」。選好之後，外掛模組就會自動顯示在清單上。fig 8

fig8　想停用外掛模組的效果時，可點選開關按鈕。

　這樣就可以一面實際聽聲音一面嘗試推高或拉低頻率音量來完成理想的聲音。fig 9

fig9

Channel EQ的調節。橫軸為頻率，向右可調節高頻，
向左則為低頻。縱軸是音量大小。調節時，往上為增幅，
往下為衰減。

　　若要另外新增外掛模組，可依照前述步驟於外掛模組的音訊效果插槽
中依序新增。

個別音源的效果器處理

　　由於腳跟和腳底的聲音必定有所不同，所以效果器的設定會個別針對
兩個音源調整。

　　本書的效果器設定如下。

用來表現腳跟著地聲的大鼓

	Frequency	Gain	Q
	136 Hz	-22.5 dB	1.40
	380 Hz	+7.0 dB	0.60
Channel EQ	1320 Hz	+7.5 dB	0.93
	1580 Hz	+18.0 dB	0.60
	5600 Hz	-16.0 dB	0.71

Bass Amp Designer	Gain	3.4
	EQ BASS	10
	EQ MID	0
	EQ TREBLE	0
	MASTER	2

　　這裡使用了等化器來表現腳跟的硬實質感，並以貝斯音箱模擬效果器做出短小的喀喀聲和腳跟著地的質感。fig10

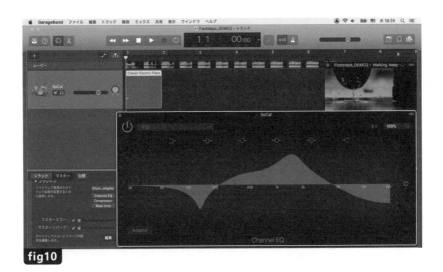

fig10

用來表現腳底著地聲的大鼓

	Frequency	Gain	Q
Channel EQ	380 Hz	+7.0 dB	0.60
	800 Hz	+8.5 dB	0.60
	1440 Hz	-22.0 dB	0.71
	2750 Hz	+9.5 dB	0.93
	5600 Hz	-16.0 dB	0.71

Bass Amp Designer	Gain	3.4
	EQ BASS	0
	EQ MID	0
	EQ TREBLE	10
	MASTER	2

VocalTrf	Pitch	0
	Format	+9

　　從單組腳步聲來看，由於不論是腳跟或腳底，鞋子的素材都一樣，因此為了讓音質表現一致，基本上會使用同一款等化器和音箱模擬效果器來模擬。只是腳底的堅硬質感會比腳跟稍微薄弱一些，所以要調成帕噠帕噠的質感。此處還利用人聲效果器(vocal transformer)來表現飽含雨水的聲音。fig 11

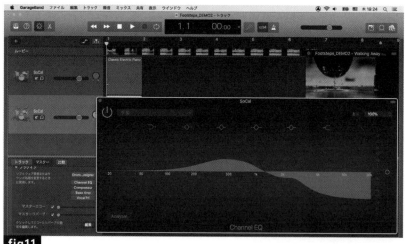

fig11

整體的效果器處理

　　完成個別音源的效果器處理後，接著要在整體上加掛效果器以調整聲音的質感。就現狀而言，在兩個音源上加掛相同效果會有難度，因此要先將兩個音源混合輸出成一個音訊檔案。

　　輸出的設定路徑為「主選單＞分享＞輸出歌曲到磁碟」。音檔的存放位置為桌面，檔案類型為WAVE檔，音質選擇未壓縮24位元。

　　下一步要將輸出的音檔再次於GarageBand中打開。把剛才匯出的檔案拖拉到DAW中即可自動開啟。

　　fig 12 - ①

　　此外，用MIDI做好的兩條大鼓音軌在接下來的作業中都不會播放，因此要切成靜音（不會出聲的狀態）。fig 12 - ②

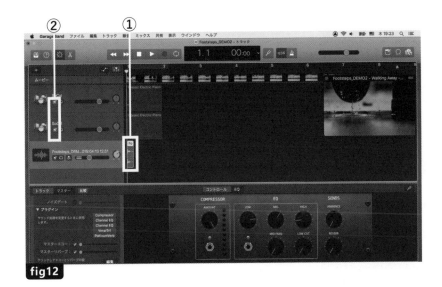

fig12

　　接著要針對聲音的最終目標補強不足之處，或加入可提升音質的要素。

　　本書的效果器設定如下。

先匯出再匯入的音檔

Compressor	Compressor Threshold	-40.5 dB
	Ratio	8.0:1
	Attack	200.0 ms
	Gain	0.0 dB

	Frequency	Gain	Q
Channel EQ	100 Hz	+13.5 dB	2.20
	136 Hz	+5.5 dB	3.20
	455 Hz	+7.0 dB	0.71
	2600 Hz	+9.5 dB	0.71
	3900 Hz	-16.0 dB	0.71

	Frequency	Gain	Q
Channel EQ	37.5 Hz	+17.0 dB	0.60
	152 Hz	+7.5 dB	1.00
	440 Hz	+7.0 dB	0.30
	2250 Hz	-18.5 dB	1.00
	2400 Hz	0.5 dB	0.20

VocalTrf	Pitch	-24
	Format	+13

PlatinumVerb	Predelay	10 ms
	Reverb Time	2.95 sec
	High Cut	6000 Hz
	Speed	100%
	Dry	100%
	Wet	10%

最後再全面逐步調整鞋子接觸柏油路面時的質感、以及每個步伐震動的微妙變化和周遭的聲響。

重複使用同樣的外掛模組主要有兩個理由，其一是因為操作方便。

由於參數愈多會愈難掌握已經設定好的內容，因此假設想要利用等化器同步調整低頻和高頻的細節時，就可以將一組等化器用於特別針對低頻修正細節，另一組等化器則只負責高頻的調節，分開使用即可。若只是參數不夠用時，也可以繼續追加。

第二個理由則是為了確保音質。例如想要大幅度改變某個參數值時，如果只用一個外掛模組一次調整，就有可能讓變化的精準度亂掉，也容易顯露該外掛模組特有的音色。為了降低這種風險，便要刻意重複利用同一組外掛模組逐步改變音色，以避免出現不必要的聲音變化。

這個狀態完成之後，請將聲音播放出來聽聽看。

若能成功重現腳底接觸到濕透的地面所發出的腳步聲，就代表原音完成了。確定完成之後，要再次輸出此音檔。若想在這個階段針對腳跟或腳底聲個別調整，請回到MIDI的狀態修正；想變更整體的狀態時，請先返回音訊檔案的狀態再加以修改。

5-4 音效混音
Direction

　　這裡要更加有效地靈活運用原音，進一步追求聲音的寫實度。由於腳步聲已經完成，接下來就要搭配影像，並配合聲音的時間點及音源移動的狀態來演繹聲音的變化。

對齊時間點

　　嚴格說來，走路時的每個步伐的節奏很少完全一樣，不過本示範影片會捨棄這個細節，姑且假設走路的節奏大抵相同。也就是說，先前做好的聲音要再次匯進來，然後配合畫面複製貼上相應數量的步伐。

　　當要複製貼上的音訊數目太多時，可以先大約等距貼上，然後一面實際聽聲音，一面逐步修正不太協調的偏移之處，這樣也比較有效率。

　　此外，就對齊時間點的細節處理而言，邊看影像邊置入聲音，往往會因為想讓聲音和畫面完全同步而做出過於平鋪直敘的表現。當然這樣做有時也沒錯，但以腳步聲的表現來說，我們聽到腳步聲的時間點，本來就與腳底著地的時間點有偏差。腳底在接觸地面時會製造出聲響，這個聲響是透過空氣傳播進到我們耳朵，因此，照理說聲音實際上會比畫面慢零點幾秒才進到耳中。像這樣細膩地追求寫實度，其實也是讓品質提升的要素之一。

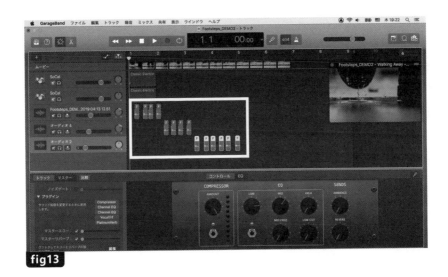

fig13

本次做法如 fig 13 所示，會刻意分成三條音軌，並分別置入不同聲音。

影片中的主角是先背著鏡頭向前走，走到底之後再左轉。若以空間深度為主軸來看，音源愈近在眼前，直達音也會相對大聲，回音等反射音的數量便會少一些。然後當主角離我們愈遠時，兩種聲音的比例就會反過來。在音質上，高音或低音會愈來愈不明顯，聲音的輪廓也漸漸變得不太分明。同時，音量也會有所下降。因此，如果要掌握這些差異，就要把音軌分成近景、中景、遠景這三條來分別調整。

音效混音

這個階段如同音樂的混音作業，要以音質、音場（音像）、音量、音壓為主來調整音效的細節。

首先在影片開頭中，音源是位於畫面右側的方位上，因此左右定位（pan）要轉到偏右的位置。fig 14

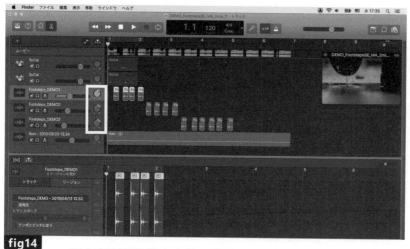

fig14

配合畫面調整聲音定位,將音源調向稍微偏右的方位

　　此外,遠景的腳步聲音軌(Footsteps_DEMO3)的聲音定位會採用自動混音模式(automation)。在這部示範影片中,可以看到主角在影片後半段會從右方往左方移動。而腳步聲的定位也要配合動作由右至左變化,因此才會將聲音定位設成自動混音模式,以利聲音定位自動隨之改變。

　　自動混音模式可依「主選單>混音>顯示自動混音」點選顯示。本次則要從自動混音模式的選單中選擇「相位(pan)」,以便讓聲音定位能夠自動變化。fig15

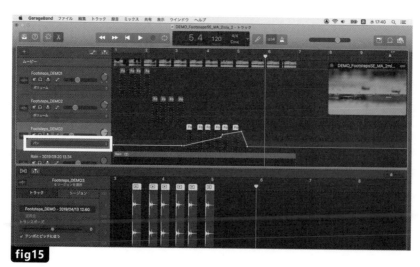

fig15

可以看到目前聲音定位的動向會以線條顯示。左右方向的時間軸在此處顯示成上下的狀態，線條往下代表定位在右，向上則在左。

為了配合畫面讓音源從右向左移動，設定時要讓聲音定位從相應的位置隨時間變化。設定好了之後請務必試聽看看，確認聲音和畫面是否同步一致。

接下來要調整音質。由於近景的聲音會相對清晰，所以可以考慮進一步強調觸地聲或維持原狀。轉中景時，低音和高音會逐漸轉小，而且離鏡頭愈遠也愈小。

此處會使用等化器、壓縮器之類的效果器，依照「整體的效果器處理（P147）」所介紹的設定來展現質感。雖然音軌分成近景、中景、遠景三條，不過聲音是由同一雙鞋子踏在同一個地面上所發出的音，因此效果器的處理基本上會採用相同做法。

基於上述說明，已知音源離畫面愈遠，低音和高音的清晰度會逐漸下降，所以等化器的調節要逐步修正。尤其是在清晰度這點上，本書重心會放在高頻上的變化，設定則如下列各表所示。fig 16

近景腳步聲音軌（Footsteps_DEMO 1）的高頻處理（維持原設定）

	Frequency	Gain	Q
Channel EQ	3900 Hz	-16 dB	0.71

中景腳步聲音軌（Footsteps_DEMO 2）的高頻處理

	Frequency	Gain	Q
Channel EQ	2500 Hz	-17 dB	0.71

遠景腳步聲音軌（Footsteps_DEMO 3）的高頻處理

	Frequency	Gain	Q
Channel EQ	1200 Hz	-24 dB	0.71

除此之外還做了一些細部調整。

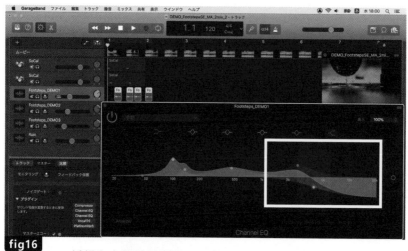

fig16 低頻和中頻維持原狀，要改變高頻的比例。

音場也一樣會運用外掛模組來處理，以便重現場景的空間環境。

具體做法是運用殘響效果器（reverb）。殘響效果器可以替聲音增添回聲效果。由於音源離畫面愈遠，從音源處直接傳來的直達音會變小聲，而且由牆壁或建築物反射回來並形成回音的反射音聽起來的比例會更高，因此殘響效果就要調重一點來重現空間深度。

此處是使用外掛模組中的「PlatinumVerb」，並以「Wet」參數來呈現差異。fig17

fig17 Dry是指沒有殘響的狀態，Wet則是有殘響的狀態。當音源離我們愈遠時，殘響效果會更加明顯，也就是說，這個Wet的比例會隨之提高，因此這裡要調整Wet值。此外，殘響效果器的其他參數皆無調整。

近景腳步聲音軌（Footsteps_DEMO 1）的殘響效果處理（維持原設定）

PlatinumVerb	Wet	10%

中景腳步聲音軌（Footsteps_DEMO 2）的殘響效果處理

PlatinumVerb	Wet	39%

遠景腳步聲音軌（Footsteps_DEMO 3）的殘響效果處理

PlatinumVerb	Wet	67%

再來是音量。此處要透過音量推桿（fader）來表現音量差異。

從音場（音像）來看，音源愈背離鏡頭，直達音就會變小聲，同時反射音會增加。若就音質而言，音源離畫面愈遠，清晰度會下降。然後從音量來看，音量會隨之變低。由此可知，聲音的調整和其他項目互有關連，因此在追求寫實度時，需要配合多項要素，並非只是機械性地調低音量而已。重現聲音要有具體想像，一面實際監聽聲音的狀態，一面確認音量是否會隨著殘響效果提高而有所變化，或音量的大幅變化是否會造成音質上的差異。

還有，利用推桿調節音量值時，也要注意不能讓主音軌的音量指示超過峰值。本書的音量設定如下。fig 18

近景腳步聲音軌（Footsteps_DEMO 1）的音量處理

音量推桿	音量	-9.4 dB

中景腳步聲音軌（Footsteps_DEMO 2）的音量處理

音量推桿	音量	-12.4 dB

遠景腳步聲音軌（Footsteps_DEMO 3）的音量處理

音量推桿	音量	-17.8 dB

除此之外還做了一些細部調整。

fig18 音源離鏡頭愈遠，聲音聽起來愈小聲，推桿的量值就會顯現差異。實際上在調整時要逐步慢慢衰減音量（漸漸走遠），因此三條音軌的音量差不能太極端，但至少要能辨別得出來。

　　最後要控管音壓的狀態，確認音壓是否飽滿，同時又不會超過峰值。此處要透過主音軌的音量滑桿來監測與檢視。fig 19

fig19

　主音軌音量滑桿所顯示的音量是所有樂器音軌的音量總和。

　首先要確認整體聲音中哪處可能已經超過峰值。例如,當腳步聲混合雨聲時,聲音整體的音量是否超過峰值,或當腳步聲的定位偏右時,是否只有右邊的聲音破掉等。而且也要反過來確認音量是否過低。音量太小的話,聲音會失去應有的氣勢,有時還可能讓雜訊變明顯。

　同時,為了讓確認的結果更加精準,主音軌音量滑桿的數值(音量)會先推到0dB的位置。總之,就是在未利用主音軌替聲音提味、潤色的狀態之下確認音量是否合宜。

　由於此處的音量在未透過主音軌來提高或降低的狀態下已經很飽滿了,而且聲音也沒有破掉,所以可就此判斷先前做出來的聲音狀態良好,不需要利用主音軌來提高音壓。

　依照上述做法一面觀看影片,一面在腦中刻畫理想的聲音,並將聲音重現出來之後,便可結束調整作業。

　全部都做好之後請從頭播放出來聽聽看。若是腳步聲忠實呈現出影片的世界觀,就代表大功告成了。

　雖然本示範是聚焦在腳步聲的製作上,不過,在某處加入雨聲或背景音樂等,也會讓場景的重現度更加完美。fig 20

當然若時間足夠的話，完全自己創作這些音效也會充滿樂趣，不過音效製作還是要評估時間和預算，並考量整體的完成度，思考哪些音效需要原創，哪些要使用現成的音源，決定好先後順序，音效製作才會有效率。

fig20

音效的追加製作範例

　　以樣本音檔為例，當中的雨聲也是完全自己製作。

　　首先，雨聲的表現分成下列三種。第一種是「唰──」地落下的大雨聲。當為數眾多的雨滴從高處同時降下並落在建築物外牆或天花板等處時，或有風聲摻雜在雨中形成風雨交加的狀態時，就會在環境中製造出這種聲響。

　　第二種是雨滴落地時的聲音。本範例的地面是柏油路面，所以會製造出相對耳熟的「劈啪」聲。

　　另外，此處的第三種雨聲是摻有雨滴落到水灘中產生的「啪噠」聲。這種雨聲的印象來自於水滴從屋簷滴落至淺水灘所發出的聲音。雖然屋簷沒有出現在影片中，不過這裡是為了明確地展現出下雨的場面，才會刻意把這道聲音加進去。而此處之所以會如此表現，主要是考慮到在追求寫實度的同時，也要確保內容富有戲劇效果。另外，雖然本示範中並無這類場景，不過當畫面中出現行人撐傘、身著雨衣的情景，或有樹木、車輛或看板之

類的物品時，應該也要有雨水落在上面的聲響。

第一種「唰一」的雨聲是以粉紅噪音（原注：pink noise，頻率變化相對規律的人工噪音。有發出「沙一」聲的白噪音及發出「唰一」聲的粉紅噪音等多種類型）為基底所製造出來。由於這裡要表現的雨勢不算猛烈，同時也沒有強風吹拂，因此會利用移調效果器（pitch shifter）稍微調低音高，藉此調節雨勢大小。

Pitch Shifter	Semitones	- 7
	Mix	37%

第二種雨滴落地的聲音則是利用「聲音風景（Soundscape）＞事件水平線（Event Horizon）」（譯注：位於「資料庫＞合成器」中）這個MIDI音源加以編輯，以表現不規則的雨聲。由於這種雨聲是由從天而降的強勁水團撞擊柏油路面所發出的聲響，所以目標會放在製造相對響亮的「劈啪」聲。此處要以貝斯音箱模擬效果器搭配人聲效果器來表現音色。fig21

fig21

Bass Amp Designer	Gain	3.4
	EQ BASS	3.5
	EQ MID	7
	EQ TREBLE	5.5
	COMP	6
	GAIN	5.5
	MASTER	4.5

VocalTrf	Pitch	0
	Format	+24

VocalTrf	Pitch	-24
	Format	+24

9 Bass Amp Designer	Gain	3.4
	EQ BASS	0
	EQ MID	10
	EQ TREBLE	10
	COMP	4
	GAIN	10
	MASTER	5.5

VocalTrf	Pitch	0
	Format	+24

　　由此可知，重複運用同一組外掛模組，或是改變效果器的使用順序來調整狀態，也是一種能為聲音帶來變化的技術。

　　而且這裡還把這條音軌當成主要音軌，並另外利用人聲效果器將音高進一步提高至+24製作出另一條音軌，然後加以混音。

　　然後，第三種水滴落到水灘中的聲音是使用「鐘聲（Bell）＞冰木槌（Ice Mallets／CRISTAL）」（譯注：同樣位於「資料庫＞合成器」中）音源，並依fig22的內容設定。接著再運用人聲效果器及移調效果器來展現水滴的質感。

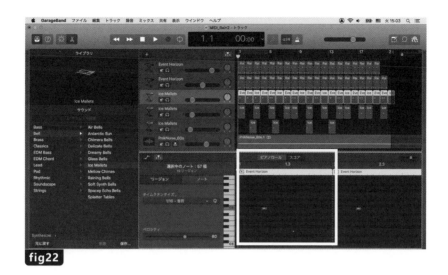

fig22

VocalTrf	Pitch	0
	Format	-9

Pitch Shifter	Semitones	7
	Mix	40%

　若把這條音軌當做主要音軌,再建立幾條設定相同但音階不同的音軌加以混合,寫實度會因雨滴種類增加而有所提升。

　這三種雨聲分別做好之後,就要混出音量感。由於本範例的聲音表現主軸是雨景,因此「唰—」的聲音要調到最大聲,然後再以補強形式,將雨水落地的聲響及雨滴落入水灘中的聲音補進去。加入後者的目的主要是營造氣氛,因此不需要過度表現。此處同樣可以看出主角和配角之間的關係。
fig 23

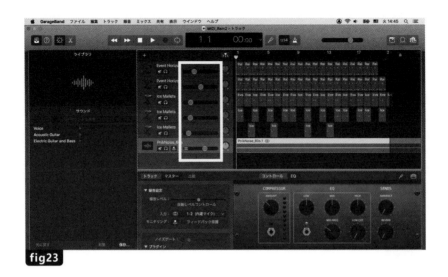
fig23

掺雜雨聲的腳步聲有製作好的音源可以下載（參照P7）。

音源素材	■ DEMO_FootstepsSE_2 mix.wav 掺雜雨聲的腳步聲

Chapter 6

人聲錄音

　　這章要以旁白錄音為例來說明人聲的錄音工程。前面章節運用了許多 MIDI 或現有音源等數位音訊，這裡則要處理人聲這種類比音訊。

　　影片經常會運用旁白來說明內容。由於旁白主要是用來解說服務或系統結構，因此旁白的品質事關重大。近年則因為要支援多國語言服務，有時就得滿足外國語旁白的需求，自然就會有更多機會接觸到旁白的錄音工作。

6-1 訊號的流向

Signal flows

　　首先要確認錄音的訊號流向。現在只要一支智慧型手機或一台平板電腦即可錄音，不過本節預設的是旁白錄音的情況，為了完成商業等級的高品質錄音，本書會以最基本的配備來建置錄音系統。

　　首先是做為聲音入口的麥克風。本書是使用電容式麥克風（condenser microphone）RODE NT1-A。

　　接著要利用麥克風前級放大器（pre amp）來增幅微弱的類比訊號。使用電容式麥克風時記得將+48 V的幻象電源（phantom power）打開。

　　下一步要先透過錄音介面（audio interface）將類比音訊轉成數位音訊，然後在電腦中錄音。而錄音介面大多都有內建麥克風前級。本書使用的是同樣具有此規格的AVID Mbox Pro（幻象電源亦由此供電）。這時就不需要額外準備外接的麥克風前級。

　　此外，絕大多數的錄音介面一台即具備輸出和輸入兩端子，因此音軌數足夠的話，就不需要準備兩台錄音介面。連接電腦的傳輸端子則有USB、Thunderbolt等類型。

　　為了監聽聲音的狀態，必須將錄好的聲音再次透過錄音介面轉回類比訊號，之後再利用後級擴大機（power amp／amplifier）增幅訊號，送往做為聲音出口的喇叭。如果後級擴大機也內建在喇叭裡，便不需要另外準備。本書使用具備同等規格的FOSTEX NF-01A。

　　如此一來，在調控聲音時，就會比單用一支智慧型手機或一台平板電腦更加細膩，進而錄出高品質的聲音。

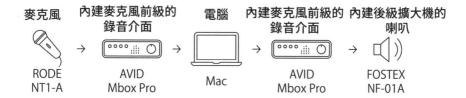

麥克風	內建麥克風前級的 錄音介面	電腦	內建麥克風前級的 錄音介面	內建後級擴大機的 喇叭
RODE NT1-A	AVID Mbox Pro	Mac	AVID Mbox Pro	FOSTEX NF-01A

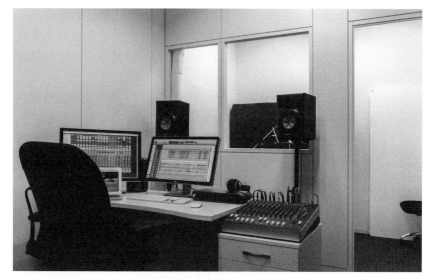

主控室的照片。照片中的空間並非專業錄音室,而是將
一個小房間建置成錄音室的範例。

　　錄音環境則有很多種。

　　通常筆者所說的錄音室是指製作商業媒材的專業錄音室,器材和空間
都很完善,不過費用和使用門檻也相對高。除此之外,還有樂器和演奏空
間相對完善、附有演奏或練唱專用的採排室,或僅提供最基本的場地設備,
因此費用等相對親民的練團室,這些都是便於業餘人士輕鬆租借的場地。
當然,就最簡便的製作環境而言,還有宅錄這個選項,請選擇最符合自身
條件與製作目的的場地進行錄音作業。

6-2 麥克風的配置
Microphone setting

在錄製聲音之前，首先要準備做為聲音入口的麥克風。

在為數眾多的程序當中，最先接觸到聲音的器材就是麥克風，因此麥克風的選擇想當然非常重要。麥克風具有各式各樣的類型與特徵，要是使用不合適的麥克風進行錄音就無法錄到好聲音。

此外，麥克風的擺放位置也是重點。麥克風的選擇固然重要，但麥克風的配置方式（例如麥克風的方向、角度、和音源之間的距離等）也同樣重要。以攝影觀點來說，鏡頭等同於麥克風，而鏡頭取景的角度與被拍攝者的關係，即是麥克風擺放位置所代表的意義。

接著來說明麥克風配置的幾項特徵。

麥克風的挑選

首先要挑選收音用的麥克風。

由於錄音不需要準備現場表演那種手持麥克風，所以比起重量或視覺上的考量，錄音用的麥克風會著重於音質表現。收錄旁白的麥克風雖然沒有特定的類型，不過通常會依情況挑選，例如要收鼓組的大鼓、小鼓或吉他音箱等這類能量大的聲音時會選擇動圈式麥克風（dynamic microphone）；收錄人聲、木吉他等能量不太大的聲音或纖細的聲音時，大多會採用電容式麥克風。

麥克風設置完成之後不代表就可以錄音了，還要根據聲音的表現調整配置。因此若是擁有好幾種麥克風的話，一開始可以先使用比較順手的類型，並以此收錄的音質為基準試聽看看，假設還想要多收一些低音時，再換成其他的電容式麥克風或動圈式麥克風即可，這種盡可能讓聲音更接近理想的做法很值得一試。

如果還無法先在腦中建立聲音的最終目標，或許可以直接用耳朵聽旁白的原聲，然後以此為基準找出能收錄最接近原音的麥克風。

麥克風的配置

不論選擇哪一種麥克風，錄音時幾乎都會用到麥克風架（mic ／ microphone stand）。部分原因是要避免麥克風本體有不必要的振動傳來。由於讓麥克風的收音結構中的振膜產生振動是麥克風的運作原理，所以錄音時一定不會想讓不必要的振動將其抵銷。

而擺放麥克風架時只要注意下列細節，就能收到更加理想的聲音。

⊙ 麥克風架的其中一支腳架要對著旁白的方位擺放

尤其是專業級麥克風都比較重，有時候可能會因為不當擺置而導致整支倒下。若是麥克風架倒向旁白配音員就很危險，因此麥克風架要盡量擺在就算倒下也不至於傷到人的位置，這樣錄音時也比較安心。

⊙ 麥克風架的所有腳架要貼實地面

當錄音室的東西很多時，麥克風架的其中一支腳架就可能會壓到線材，或是和其他麥克風架的腳架疊在一起。這種情況也許會導致不必要的振動傳來，也可能使器材毀損，所以要確認每個器材有足夠的擺放空間。

⊙ 麥克風架的握把與螺栓要確實鎖緊

麥克風架上有多個握把與螺栓可用來調整各種角度與長度。可是這些零件若沒有確實拴緊，造成麥克風架的部分結構鬆脫不穩的話，就可能導致不必要的振動產生。因此確定好擺放的位置或角度之後，就要確實拴緊所有的握把和螺栓。

⊙ 麥克風的高度要和旁白的嘴巴齊高

在多數的情況中，麥克風本身是不具備可調整高度的功能，因此調整時要藉助麥克風架，將麥克風振膜的高度對準旁白嘴巴的高度。

相關器材

錄製人聲還會用到幾種麥克風以外的器材。請依照用途和預算來決定是否選用。

⊙ 麥克風遮罩

錄音時通常會在麥克風和旁白的嘴巴之間設置網罩。這個網狀物一般稱為麥克風遮罩（reflection filter）或防噴罩（pop filter）。

由於人聲會透過空氣這個媒介傳送到麥克風的振膜上，所以當同時有太多空氣送進麥克風時，就會出現類似「噗」的聲音，而且會被串進錄音中。這種聲音稱為「氣音（popping sound）」。當我們在發「pa、pi、pu、pe、po（譯注：原文為ぱ(pa)、ぴ(pi)、ぷ(pu)、ぺ(pe)、ぽ(po)，換成中文例子就是ㄆ、ㄊ、ㄎ、ㄑ、ㄔ、ㄘ等音）」這類會瞬間送出強勁氣流的送氣音時，就容易發生上述現象。而麥克風遮罩的原理便是要透過遮罩細緻的網目分散或抑制氣流，以減少氣音的產生。

⊙ 監聽混音器

旁白配音員在錄音時會一面聆聽該場的台詞、背景音樂、音效以及自己的聲音，一面確認提示訊號（譯注：俗稱CUE點，用來提示演出者或工作人員做某一動作的指示）和聲音表現。此外，若換成是歌手就會邊聽伴奏邊唱歌。而且每次都要聽取主控室的指示。

因此，要為旁白或音樂藝術家準備聆聽聲音用的器材。此器材一般稱為「監聽混音器（cue box）」。而將聲音送給旁白或音樂藝術家聽的動作則稱為「送監聽」，所以在錄音室經常會聽到「把聲音送回去」的說法。

監聽混音器的形狀大多有如小型的混音器，錄音時通常會接上耳罩式耳機。送給監聽混音器的聲音通常是和主控室相同的立體聲混音，或是開給用來接收工作人員指示的麥克風使用。

由於主控室本來就能透過錄音棚中的麥克風來聽取旁白和音樂藝術家的聲音，所以錄音棚和主控室就能進行對話。

⊙ 譜架

錄製樂曲的人聲時，通常會準備譜架來放置樂譜或歌詞，錄旁白的話

則用來擺放腳本。若能外加一些筆記用品就更貼心了。此外，旁白配音員有時會坐著錄音。這時就要盡可能備妥不易引發振動的桌椅。

⊙ 地墊

此處指的是腳踏墊。不論是歌手或旁白配音員，沉浸在表現中時或多或少會擺動身體。有時是為了打拍子而刻意做出一些動作。由於身體一動連帶腳步也可能跟著移動，所以一個小小的踏地動作也會讓腳步聲串進麥克風裡。因此，錄音時有時候會鋪上地墊來預防這種情況發生。

⊙ 監控螢幕

錄製影片的人聲時通常是邊看影像邊說話，因此需要準備專門用來觀看影像的螢幕。近年日本的錄音棚經常可見啟動時幾近無聲的薄型螢幕，不過薄型螢幕有可能會因為微小的振動而隨之晃動。因此設置螢幕時也記得要確實固定。

以上是錄音時會用到的相關器材。除此之外，錄音棚內要盡量清除不需要的物品，這樣做可以防止不必要的聲音反射。

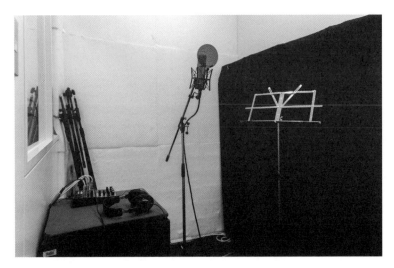

錄音棚的照片。小坪數房間的建置範例。

6-3 DAW的操作
DAW operation

6-3-1 專案的建立與設定

　　錄音也是使用AVID Pro Tools。GarageBand雖然也能錄音，不過為了活用各DAW的優點，聲音的調配與MIDI數位編寫(programming music)會使用GarageBand，音訊錄音則使用Pro Tools。Pro Tools是現在多數錄音室使用的標準DAW，除了擁有細緻的設定，就音質或作業效率方面來說，是一款在各方面都具有強大優勢的音樂製作軟體。

　　此外，人聲和旁白通常都無法在一天之內錄完，有時不會在同一間錄音室完成，可能今天在甲錄音室錄音，隔天改到乙錄音室。這時使用同一款DAW就沒有相容性的問題，方便許多，這也是之所以會選用Pro Tools的理由與好處。不過，即便都是使用Pro Tools，不同版本之間還是會有不相容的情形，因此必須多加注意。

　　本書是使用Pro Tools First。首先啟動軟體並建立新專案（session／project）。專案即是影片編輯軟體或影像製作軟體中的專案工作檔（project file）。在Pro Tools中建立新專案類似在Office等文書處理軟體中新增文件。Pro Tools First在啟動後會先跳出請用戶選擇新專案的類型，用意是讓用戶能夠從軟體預設的模板（template）中選擇專案。不過本書會從空白狀態來錄音，因此會跳過「Create From Template」步驟來建立空白專案。fig 1

fig1

如此一來新專案的工作視窗會顯示在畫面中。

Pro Tools有兩種工作視窗，可以看到同一個聲音的不同面向。兩視窗可從「Window > Mix > Edit」進行切換。

第一種工作視窗是編輯作業的頁面，稱為編輯視窗（edit window），可顯示波形與時間軸，並且能詳細檢視聲音在Pro Tools中的狀態，其中還有獨奏（solo）和靜音（mute）模式等播放控制功能。展開波形編輯等作業時會用到的通常就是這個視窗。fig 2

fig2

另一種則是混音視窗（mix window）。此視窗會顯示音量推桿（fader）和音量儀表（volume ／level meter），可仔細察看音量與音壓的狀態，還可顯示輸入及輸出（I/O，Input ／Output）與外掛模組（plug-in）的設定內容。混音時常用的即是這個工作視窗。fig 3

fig3

　　附帶一提，有部分功能可同時出現在兩個工作視窗中，例如編輯視窗亦可讀取音量儀表，或混音視窗也能切換獨奏與靜音模式等。

6-3-2 音軌的建立與設定

音軌的作用是記錄並保管實際的聲音，就像把聲音裝入竹筒的感覺。

音軌大致分成單聲道（mono）和立體聲（stereo）兩種，其設定取決於音源的數目。簡言之，當音源數只有一個時會設成單聲道，兩個音源則設成立體聲。例如，一名主唱配以一支麥克風會得到一個音訊，所以此時便會針對這一個音訊建立一條音軌。

若是有兩個人同時在同一個空間唱歌，同樣也是一人配一支麥克風，因此麥克風會有兩支。不過，此時不會做成立體聲音軌，而是建立兩條單聲道音軌。因為這兩個聲音為彼此獨立的訊號，而且這樣才能個別管理。

另一方面，如果是數位鋼琴（digital piano）或鍵盤樂器（keyboard）等這類會同時得到左聲道（L channel）和右聲道（R channel）兩個訊號的樂器，便會做成立體聲音軌。這是因為在這種狀況之下，左右聲道的聲音通常會在同一個時間軸上表現，兩個訊號基本上是互有關連。所以若是提高立體聲音軌的音量，左右聲道的音量就會等量增加。也就是說，兩軌的聲音會呈現連動狀態。這即是立體聲音軌的特徵。

順帶一提，如果建立兩條單聲道音軌，其中一條給左聲道的聲音，另一條給右聲道的聲音，然後將左聲道音軌的聲音定位（pan）左旋到底，右聲道音軌的定位右旋到底，就能做出和立體聲音軌一樣的狀態。不過，由於這兩者是各自獨立的音軌，因此若要提高左聲道的音量，右聲道的音量也必須進行同一道手續。

音軌

聲音各自的軌道（channel）稱為音軌（track）。四個單聲道音源可以建立四條音軌，因此得以個別調整設定。

由於本書的旁白錄音只用到一支麥克風，所以要先建立一條單聲道音軌。

Pro Tools的設定內容如下。

主選單 > Track > New…

Create	1
new	Mono / Audio Track
in	Ticks
Name	Audio (任意)

如此一來，編輯視窗和混音視窗皆有一條單聲道音軌。

另外補充一下，旁白錄了兩次是為了從中選擇理想的部分加以剪輯，所以要先另外建立一條單聲道音軌。總之，目前總共有兩條單聲道音軌。

fig 4

主音軌

　　主音軌（master track）是用來顯示所有音軌內容的總和。由於音軌是為個別音源設置，而主音軌又是這些音軌的總和，因此基本上一個專案會有一條主音軌。

　　音軌和主音軌的關係可比喻成親子，音軌是小孩，主音軌是父母，小孩得透過父母讓聲音從喇叭播放出來。所以，主音軌的音量等實際上很接近聽眾聽到的聲音。

　　基本用途方面，想要調整樂曲的整體音量時可以透過主音軌調節，若只想個別處理貝斯或人聲的話，就要到各自的音軌中調整。

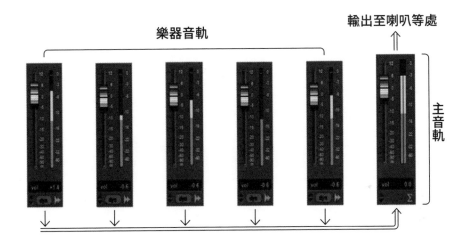

這裡要建立一條主音軌。fig 5、fig 6

主選單 > Track > New⋯

Create	1
new	Stereo / Master Fader
in	Ticks
Name	Master（任意）

fig5

已建立主音軌的編輯視窗

fig6

已建立主音軌的混音視窗

　　不過，就音樂製作而言，盡量不增減主音軌的音量，讓主音軌推桿維持在0dB的位置是比較理想的做法。

　　理由是要盡可能不提高或降低孩子們的表現，並將表現以100％的純度輸出。若想要提高樂曲整體的音量，比較好的做法是不動主音軌，而是將所有音軌全部等量提高。

6-3-3 適當的輸入音量

聲音不是有錄就好，還要盡可能確保錄音品質。基本上，錄好的聲音還是可以降低音質但很難提升，這點也是左右最終品質的原點。因此，要以適當的輸入音量來錄音。

輸入路徑的設定

首先要設定電腦和錄音介面（audio interface）的輸入路徑（Input）。

本書會以AVID的錄音介面Pro Tools Mbox Pro來解說。使用其他錄音介面的讀者請參考內附的操作手冊來設定細節。尤其是適用於宅錄或小型錄音室的錄音介面大多會以USB或Thunderbolt等端子連接電腦，只要安裝驅動程式，通常就能順利識別系統了。

接著就來設定Pro Tools的輸入路徑（輸入及輸出設定一般命名為I/O設定〔I/O Setup〕，或依廠牌而定）。

fig 7-①為輸入路徑的設定參數。要先設定麥克風接頭的標示編號。沒有特別指定的話就是指輸入路徑的一號通道，因此Pro Tools的輸入路徑要設為「Analog 1」。雖然路徑名稱會隨錄音介面或設定而異，不過這裡要選擇相當於錄音介面輸入通道一號的選項。

Mbox Pro

DAW 操作介面

順帶一提，輸入路徑下面是輸出路徑（Output）的設定。fig7-②

由於本專案的所有音軌都會分配至主音軌上，因此輸出路徑會設為「Analog 1-2」。

此外，因為主音軌的輸出路徑是從錄音介面的ch1（Lch）與ch2（Rch）通道輸出，所以要確認是否已設為「Analog 1-2」。

以上就是輸入及輸出的設定。

增益參數的調整

接著，請點擊fig7-③的音軌錄音鍵（track record），讓聲音進入Pro Tools。利用Pro Tools錄音時，要先啟動欲錄音的音軌上的音軌錄音鍵，然後從編輯視窗上方或傳輸視窗（transport window）中按下錄音鍵（Rec）fig8-①讓系統進入預備錄音的狀態，之後再按下播放鍵fig8-②就會開始錄音。

啟動音軌錄音鍵之後，便要慢慢調高增益參數（Gain）。增益參數可從錄音介面上的旋鈕來調節。增益參數一下子調得太高時，聲音就會突然變得很大聲，也可能導致聲音破掉，所以就算時間緊迫，調整增益參數時還是得一面觀察Pro Tools上的音量儀表，一面逐步調節。這裡不只要靠耳朵監測，透過雙眼確認儀表量值也是相當重要的動作。

這時即便沒有對著麥克風發出任何聲音，房間內還是會有雜訊串進錄音裡，因此應該可以觀測到音量儀表的表頭會出現若干動作。而為了將音量調整到近乎正式錄音的狀態，便要請旁白配音員本人或其他工作人員對著麥克風出聲講話以便加以調節。

如果此時使用的是電容式麥克風（condenser microphone），記得要打開幻象電源（phantom power）送電。另外還要注意一點，幻象電源一定要在增益鈕完全關閉的狀態下才能開啟或關閉。在增益鈕轉開的狀態下開啟或關閉幻象電源的話，可能會產生瞬間的爆音或導致器材損傷。

fig8

音量的調整

錄音時要多加注意的其中一項要素即是音量。

簡言之，就是衡量音量儀表的表頭應該要落在儀表的最小值與最大值之間的哪個位置。從訊噪比（S/N）的觀點來看，最理想的落點應該要逼近於最大值，並且不能超過峰值，然而音量表頭會不斷上下移動。

因此，首先要將不超過峰值列為優先考量，也就是聲音不能破掉。為了盡可能找出可以讓表頭跑到略微超過峰值的彈性空間，音量要設定在表頭跑到約六至七成左右的狀態。fig 9

如此一來，就能在訊噪比提升的狀態下盡量保有三到四成的緩衝空間，即使正式錄音時意外出現大音壓的聲音也能承受得住。此外，在編輯與混音作業階段，或是在使用效果器之後，音量也大多會隨之提高，所以此動作也有把這些操作空間先保留起來的作用。

而能夠針對上述細節加以調整的就是採排（rehearsal）。樂曲的錄音工作同樣很少馬上正式錄音，為了讓樂手試音或讓音樂藝術家練習發聲，同時也可以讓工作人員確認音質或調整錄音音量，採排這道作業就顯得十分重要。此時不能因為是採排就掉以輕心，必須以正式錄音的心態全力以赴。

fig9

音量目標放在表頭跑到六至七成左右的狀態。

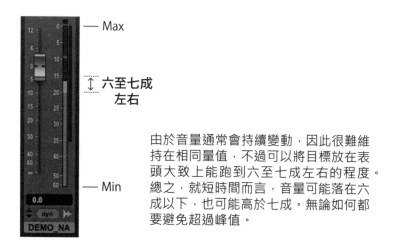

由於音量通常會持續變動，因此很難維持在相同量值，不過可以將目標放在表頭大致上能跑到六至七成左右的程度。總之，就短時間而言，音量可能落在六成以下，也可能高於七成。無論如何都要避免超過峰值。

6-3-4 錄音

這裡所稱的錄音即是正式錄音（recording）。

完成各種設定與採排作業之後便要正式進入錄音作業。由於此階段錄製的聲音就是在市場上流通的素材，因此要充分運用先前做的準備工作確實記錄聲音。正式錄音雖然令人緊張，但已經做好萬全準備的話就儘管勇敢應戰。

錄音

與旁白配音員及工作人員確認過提示訊號（CUE點）後，請按下 fig 8-①的 Rec 錄音鍵，當紅燈開始閃爍時再按下 fig 8-②播放鍵（Play）。數字鍵盤（numeric keyboard）的「3」也可以做為快捷鍵（shortcut）使用。

開始錄音之後，紅燈和綠燈會持續亮燈。

接著要以耳朵確認聲音，眼睛緊盯著儀表、歌詞或腳本，時而和旁白確認狀況，並專心調節音量。當不熟悉錄音作業時，要同時進行上述所有操作可能會有難度，尤其是我們的眼睛會忍不住飄向視線範圍內的事物，以致於無法專心聆聽聲音。因此不管進行哪一項作業，都要讓自己隨時保持在聆聽聲音的狀態中。

此外，剛開始錄音時，旁白的聲音會不太穩，音量也容易變來變去，因此要不時調節增益參數。然後，最需要留心的是聲音是否有確實錄進去。因為「聲音明明很棒卻沒有錄進去」是錄音最不能犯的失誤，所以請務必確認目前是否處在錄音的狀態。

另外，為了避免漏錄聲音，旁白在開始錄音之後才可以出聲，當旁白聲音結束後也要停留幾秒鐘的時間再停止錄音，保留一些彈性空間。按下 fig 8-③的停止鍵（Stop）即可停止錄音。這樣錄音作業就告一段落。

回放試聽

　　錄音基本上就是要一直反覆錄音與試聽。檢視錄好的聲音稱為回放試聽（playback）。回放時請按 fig 8 - ② 的播放鍵。

　　回放試聽是相當重要的步驟。錄音時，旁白會將心力集中在聲音表現上，工作人員則會專注於音量與音質的調節，所以很難綜觀判斷聲音錄製的狀態。因為錄音時和聽聲音時的注意力會放在不同的重點上。

　　回放試聽時首先要確認音質和音量是否恰當，注意聲音與歌詞或腳本是否有出入、聲調或聲音的表現是否符合預期，還要檢視錄音檔能否做為最終版本。

第二次錄音

　　接著要嘗試在另一條音軌（音軌名稱「Audio 2」）上進行第二次錄音。輸入及輸入維持相同設定。這裡要注意的是第一次錄的聲音要切成靜音（mute）。錄製或播放第二次錄音時，不能出現第一次錄製的聲音。按下該音軌上的靜音鍵「M」即可切成靜音。fig 10

切成靜音的音軌便無法播放。由於混音視窗也設有靜音鍵，因此編輯視窗和混音視窗兩者都可以執行此功能。

穿入／穿出式錄音

　　錄音次數愈多，可運用的素材也愈豐富，因此選擇性也會增加，更容易做出理想的最終版本。另一方面，這樣也可能會讓旁白配音員過度勞累，因此有必要視彼此的體力與工作時數、以及聲音錄製的狀態或表現力，設定錄音次數的上限。

　　然後，有時也會遇到部分需要重新錄音的情況。也就是不必全部重錄，只要重錄某個部分。這個步驟一般稱為穿入／穿出式錄音（punch in／out），或簡稱punch in錄音（以下皆用簡稱）。punch in錄音可以留下理想的部分，想要修正的地方再加以補錄就好。

　　進行punch in錄音時，要從欲重錄的地方稍微前面一點開始播放。因為突然從重錄地方開始錄音的話，重錄的痕跡就會很明顯，而且旁白也很難抓到提示訊號（CUE點）。因此，要請旁白從稍微往前一點的地方重新配音，這樣便能自然銜接前後兩次的錄音，讓重錄的品質更加理想。

　　舉例來說，若是第二次錄音有部分要利用punch in錄音重錄，可從「Options＞Quick Punch」開啟punch in錄音功能。當Rec鍵上顯示「P」圖示時，即表示目前已進入錄音狀態。fig11

fig11

　　那麼，請從欲重錄的地方稍微往前一點開始播放。然後播到要重錄的部分時請直接按下Rec鍵「P」。接著要確認該段是否呈現紅色的錄音狀態，過了欲重錄的地方時請快速地再次按下Rec鍵「P」。待確認過錄音狀態已經解除後，請停止播放。完成punch in錄音後也要確實回放試聽。fig12

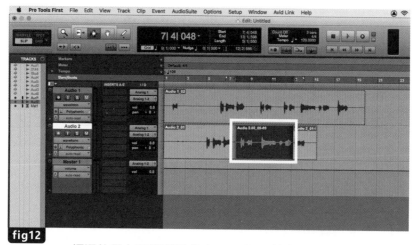

fig12

框選的反白區塊即是此次 punch in 錄音重錄的部分。

按照上述步驟即可做出高表現力的錄音內容。另外，需要瞬間完成的動作可利用快捷鍵來執行，操作時就會更順手。

可利用的快捷鍵（譯注：適用於Mac作業系統）

新增專案 New Session	command + N
新增音軌 New Track	command + shift + N
開始錄音 Start Record	(數字鍵盤) 3 or F12
播放/停止播放 Play/Stop	空白鍵或 (數字鍵盤) 0
回到開頭（0秒或第一小節）Return to start of session	return (enter)
復原鍵（回到上一個動作）Undo	command + Z
儲存 Save Session	command + S
關閉 Close Session	Command + Shift + W
結束程式 Quit	Command + Q（譯注：此為 Mac 作業系統內建的關閉程式指令，非 Pro Tools 的快捷鍵）
切換編輯/混音視窗 Toggle Mix and Edit windows	command + ＝
放大波形 Horizontal zoom out	Command + [
縮小波形 Horizontal zoom out	Command +]
淡入淡出效果 Create Fades (open Fades dialog)	command + F
循環播放 Loop Clip	command + shift + L
顯示傳輸視窗 Show Transport	Command + (數字鍵盤) 1

6-4 編輯作業
Edit

編輯是指聲音的編輯作業。

編輯作業的目的是讓細心錄製好的聲音提升完成度，並刪除不要的部分。以影像術語來說，聲音的編輯作業等同於裁切(trimming)與修圖(retouch)作業。

為了錄製理想的表現，一般都會請樂手反覆演奏或請歌手反覆演唱(此動作會以錄音次數來稱呼，例如：Take 1、Take 2)。舉例來說，當旁白錄了好幾次時，可以先比較各次錄音的結果，像是台詞第一行在第一次錄音時的表現較理想，第二行則是第二次錄音時比較優異，若再分批抽出各自表現最佳的部分加以銜接，就能提高整體的完成度。此外，如果第三次錄音的表現在整體上來看最為理想，但當中有一行稍有失誤時，也可以插入第二次錄音的結果來替換那一行。

編輯作業除了挑選錄音次數以外，還有修正某處出聲時機過早或太慢的情況。反過來說，不要的部分則可以刪除不必要的波形，或去除突兀的雜訊。尤其是在銜接不同次數的錄音結果時，剪接處很容易成為雜訊的來源。精心銜接好的錄音若有雜訊的話就太可惜了，因此剪接時要努力做出毫無破綻的感覺，彷彿配音員一次錄音就把聲音表現到無懈可擊。

總而言之，編輯作業的重點是為了讓聲音成形更加理想，而非聲音質感的調整。

錄音結果的取捨

現在要從數次的錄音結果中抽出各自優異的部分，以製作高完成度的最終版本。本書錄了兩次音，所以要新增一條音軌製作最終版本。

首先要仔細聆聽兩次錄音結果。因為沒有認真聽聲音而錯失優秀的表

現是很浪費資源的行為，因此要反覆聆聽直到能評斷出優劣為止。錄音音訊的樂段（clip）範圍可以利用fig 13選取工具（selector tool）選取，拖拉該樂段可執行選取及複製功能。

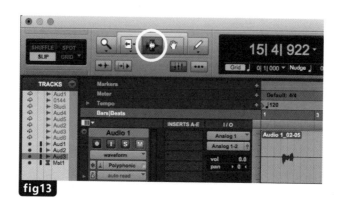

商業音樂的人聲通常會精細到以字（音）為單位來選取範圍，不過最初可先就整行或整段的旁白約略挑選就好。挑選基準會從聲音的清亮與否、氣勢、角色個性、整體演出等面向找出最佳表現。接著要評估各自優異的部分並貼到最終版本的音軌中，這樣便大功告成了。fig 14

如上所示，從第一次和第二次錄音內容當中挑選各自優秀的部分，並複製貼上至最終版本的音軌（音軌名稱：Audio 3）中。

這裡要注意的是，即使最終版本完成了，原先的素材還是要保留下來，所以一定要用複製貼上的方式來製作錄音的最終版本。這是因為現在覺得理想的錄音結果，在成品完成之前都還有可能被推翻。尤其是編輯作業有時會影響波形本身，到時候就算想回頭補救也補救不了，所以還是保留為妙。

音訊區域的處理

最終版本雖然完成了，但聲音狀態還沒有完善到可供人聆聽的程度。因為旁白出聲前和唸完稿之後的多餘部分、以及第一次錄音和第二次錄音的銜接處，聽起來還是很突兀。

由於出聲前後的無用之處從視覺上很容易辨認，因此要將旁白開始念稿之前的一小段音訊區域（region）刪除，唸完稿之後則要保留若干彈性空間，再將多餘的音訊區域裁掉。裁好之後，音訊區域的頭尾部分要進行淡入淡出（fades）處理，藉此讓「噗疵」這種多餘的雜訊不至於太明顯。

首先要從出聲前的音訊區段的裁切作業開始說明。

fig 15-①是聲音實際開始播放的地方，因此要往前回推一些至fig 15-②，然後用裁切工具（trimmer）修剪fig 16。之所以要往前回推一點，是因為波形上乍看無聲的部分，實際上很可能含有換氣聲的緣故。而且這種做法也能避開聲音忽然出現的突兀感。

保留太多緩衝空間可能會凸顯不必要的雜訊，這時可以選擇保留一秒左右的空間或更短一些，總之要一面實際聽聲音一面判斷。如果判斷上遇到困難，在能夠掌握訣竅之前，可以先將保留的時間拉長一點，設定在換氣聲前一到兩秒左右。太長的話，之後再剪掉就好。

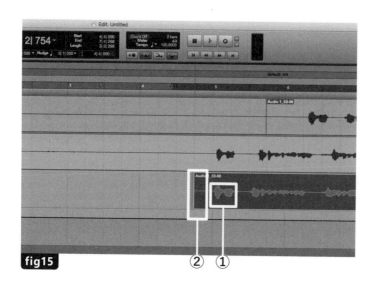

fig15

②　①

fig16

　　以裁切工具剪好樂段後，便要在無聲的部分上進行淡入淡出處理。此時要選擇淡入效果（fade in），請利用選取工具選擇實際要處理的範圍，然後依「Edit > Fades > Create」（快捷鍵：Command + F）執行淡入淡出效果。這樣就能讓聲音的開頭聽起來圓滑流暢。請務必試聽確認聲音是否處理得宜。fig 17

　　旁白讀完稿之後的處理步驟基本上也是如此。由於淡出效果（fade out）要等確定不會出聲之後才能執行，因此緩衝時間要留得比淡入效果長一點。這裡結束之後也同樣要回放試聽聲音的狀態。

fig17

　下一步是處理音訊區域的交接處。

　由於原本兩個不同時間軸的第一次錄音和第二次錄音的聲音現在位於同一條音軌中，所以播放時這兩段聲音的交接點特別容易產生「噗疵」的雜訊聲。為了避免這種狀況發生，在剪接銜接點時要盡可能選擇無聲的區域。也就是說，分割時要盡量挑選既非波峰也非波谷、平坦且零起伏的部分進行銜接。而這個銜接點稱為零交越點（zero crossing point）。

　放大波形可以清楚看到波峰和波谷的振幅。請先利用選取工具點擊交界處，將時間區段移動到該處前後。接著從 fig 18-① 的地方放大波形。放大時會以指定的時間區段為中心逐步放大，所以請將波形放大至可以清楚看見振幅的程度。

fig18

①

　如 fig 18 所示，框選處的左側是第一次錄音的音訊區域，右側則是第二次錄音的音訊區域。

　這裡要先換成裁切工具，然後一面左右移動兩音訊區域，一面找出符合零交越點的部分。有時候兩個音訊區段都很難找到零交越點，這時請盡可能選擇逼近零交越點的部分加以分割，以便進行後續作業。fig 19

fig19

找到零交越點之後，請用選取工具以交界處為中心圈出範圍，然後依「Edit > Fades > Create」（快捷鍵：Command + F）執行交叉淡入淡出效果（crossfade）。交叉淡入淡出效果要用在無聲的部分上，不能使用在必要的聲音上。

　　這段的範圍愈小，聲音愈不容易出現破綻，可是淡出淡入效果會跟著變弱，因此剛開始可以先小範圍做交叉淡入淡出效果聽聽看，要是雜訊依然明顯的話，再慢慢逐步擴大範圍。萬一這樣還是無法去除雜訊，就要重新尋找其他零交越點，然後再次進行淡入淡出處理。

　　這裡也是一樣，每次調完之後都要試聽確認狀態。下圖是完成淡入淡出效果的畫面。fig 20

fig20

　　如此反覆作業就能做出既沒有任何不自然之處又乾淨流暢的效果。

　　當所有銜接作業都結束之後，要將聲音播放出來從頭到尾試聽一遍，以完成最終確認。本示範只運用到旁白這單一素材，如果是處理音樂的人聲，剪接時可以先切成獨奏模式（solo），這樣便能在只聽得到人聲音軌的狀態下展開作業，編輯的精準度就會更高。

6-5 Line-in 錄音
line-in recording

這節要介紹本書實際上沒有用到，但音樂製作或錄音工程有機會用到的錄音方式。

這種錄音方式就是Line-in錄音或稱線路錄音。

Mic-in 錄音和 Line-in 錄音

舉例來說，各位知道電吉他的錄音方式有哪些嗎？

通常樂手會將吉他接在一種稱為吉他音箱（guitar amp ∕ amplifier）的專用擴大機上奏出樂音，這個場景對於常去樂器行或看過現場表演的人來說想必不太陌生。而錄音時也同樣可以利用麥克風收錄從吉他音箱所發出的聲音（譯注：吉他音箱一般分成音箱頭（head）與喇叭單體（cab）兩部分，其中，前級和後級皆位於音箱頭中。此處收錄的聲音是指從喇叭單體發出的聲音），而這種使用麥克風收音的錄音方式即是麥克風錄音或稱Mic-in錄音（mic-in recording）。

然而，吉他還有另一種不透過音箱收音（譯注：即以麥克風收喇叭單體發出的聲音），而是直接接上前級（pre amp ∕ amplifier）的錄音方式（譯注：指以導線連接音箱頭錄音）。這種方式便是Line-in錄音。例如電子鍵盤樂器這種本體無法發出聲音，並且只能藉由輸出端子傳輸聲音的樂器，因此也同樣會採用Line-in錄音。

有時候也可視情況同時進行Mic-in錄音與Line-in錄音，之後再混搭使用。

Mic-in錄音是收錄音箱實際發出的聲音，所以相當有真實感，可以錄到充滿力道的吉他聲。另一方面，這種錄音方式需要在能夠耐受音箱大音量的房間或空間中進行，而且使用的麥克風性能或個性也會影響錄音品質。此外，飄散在空氣中的聲音事實上也會一起收進去，所以若有雜訊或不必要的聲音出現在同一個空間裡，必然會串進錄音中。

Line-in錄音則因為不需要透過音箱收音，因此只要一把吉他和一條導線就可以錄音。當然其間亦可使用效果器。總之，Line-in錄音的特色是不需額外使用麥克風，方便許多，而且相較於Mic-in錄音，也能大幅降低外部雜訊混入的不安。另一方面，聲音的真實感會相對薄弱。即使已經運用效果器，或在電腦上利用吉他音箱模擬器的外掛模組來潤飾模擬吉他聲，但畢竟不是真正的樂器聲，表現力必然會下降。

　　總歸來說，兩種方式各有優缺點。若能先了解兩種錄音方式的差異，就可以針對製作時數或預算分開運用。而且如果將兩者做出來的聲音差異視為特色，聲音的表現也會更加豐富。不過，即便預算和時間都很充裕，也要考慮樂曲的世界觀及和其他樂器之間的協調度，所以粗獷帥氣的吉他聲不見得就是正解，有時還是得透過Line-in錄音，才能錄到乾淨細緻的吉他樂音。

　　因此，如果錄樂團遇到吉他聲怎麼也無法和其他樂聲完美融合的時候，不妨試試看這種搭配運用Mic-in錄音與Line-in錄音的做法。

吉他的 Mic-in 錄音

吉他　　　　　　音箱　　麥克風　　　　前級

吉他的 Line-in 錄音

吉他　　　　　　　　前級

阻抗匹配

進行Line-in錄音時，有一點需要多加注意。

這點就是阻抗（impedance）。不僅限於吉他，這在以Line-in錄音錄製其他樂器時也是需要多加留意的要素。由於音響器材大多要通電，因此必須透過阻抗來調節流經器材的電量。

舉例來說，假設要從上游A處放水至下游B處。若是上下游的儲水量同樣都是1：1的話，直接放水就不會有問題。然而，事實上樂器和器材的儲水量各有不同。因此，放流量（這裡是指電流）就得有所調整。而這道等同於水門的調節閥便是阻抗。

由於A處和B處都具有阻抗，所以要是沒有按兩者的理想比例開水門放流，水流可能會過大或幾乎無法通過。當雙方的平衡表現像這樣大幅崩壞時就會產生雜訊。甚至會導致音質低落，最糟糕的情況就是器材因而損傷。

這時要做的就是阻抗匹配（impedance matching）。如同字面意思，阻抗匹配就是調節彼此的阻抗值。而具備這種功能的器材即是阻抗匹配盒（Direct Injection Box，簡稱DI盒或DI）。阻抗匹配盒尤其可用來將吉他這類樂器的高阻抗值轉換成低阻抗值，類似調節水門兩邊水量的調節閥。而利用阻抗匹配盒就可以減低雜訊。現在市面上已經有內建阻抗匹配盒功能的前級和錄音介面，使用這類產品就不需要額外準備了。

不過，使用阻抗匹配盒的前提是阻抗匹配盒的效果會隨機種和廠牌而異，而且除了阻抗以外，電力通常也和電流、電壓、器材結構等其他要素有關，因此利用阻抗匹配盒來調節阻抗，也未必一定能達到去除雜訊的效果。相反地，正因為不同的阻抗匹配盒會製造出不同的聲音個性，所以若從音色觀點來看，分開運用幾種不同類型的阻抗匹配盒，說不定能做出什麼有趣的效果。

Chapter 7

成音（MA）

　　MA為 Multi Audio 的縮寫，指的是影片聲音的
最終調整作業。前面已經說明如何製作背景音樂、
音效、旁白等各式聲音素材。接下來是為了讓這
些做好的聲音能夠和諧共存，要將聲音一步步調
整到聆聽感受最為舒適的狀態，並且讓各個部分
都能展現出最佳表現。

7-1 成音的作用
Role of MA

　　影片用的聲音錄製完成之後不代表工作就此結束。尤其是這類聲音有別於樂曲，音源素材十分繁雜，包含了數位製作的音源、在錄音室錄製的音源、以及在室內或戶外這類錄音環境吵雜、在未經隔音處理所錄製的音源。因此，除了以音質為重的聲音之外，還有以影像構圖及方便拍攝為優先所錄製的聲音、以及摻有雜訊的聲音等，一個作品之中有各種音量大小的聲音混合在其中。

　　這時要是每個場景或每種音源的聆聽感受都參差不齊，不但會影響觀眾的情緒，也會大為降低內容自身的魅力。因此，成音的作用就是要將聲音調整到無論影片從哪裡開始播放，聲音聽起來都沒有任何奇怪之處的程度，並且讓聲音和影像完美結合，進一步提升內容的吸引力。

成音的必要性

　　影像分鏡或樂器的數量愈多，聲音的數目便會隨之增加，有時候聲音素材會多達數十、甚至數百種以上。在這些素材當中，有些聲音是為了配合影像而分成主角與配角，或考慮到要和其他聲音素材和諧共存所製造出來，不過創作時多半都會讓每個聲音素材保有獨立性。這對聲音製作而言是理所當然的做法，而且在尚未清楚該如何混音時，製作上也無法考慮太多其他的要素。此外，背景音樂視情況也可能獨立發行，用途不只一種。總之，多數的聲音素材都會以100％的力道全力製作，不會因為是瑣碎的效果音，就只用50％的力道。

　　順帶一提，這裡所謂的力道是指將音量、音質等所有面向綜合起來的音質與表現力。若將所有項目的比例調成1：1：1：1，整體音量就會變得過大，或是聲音出現類似塞車的狀態，讓人搞不清楚到底要聆聽背景音樂

或旁白哪一個聲音。因此，成音的工作即是要配合影像調整聲音的表現，提供觀眾舒適的聆聽體驗。

此外，聲音帶來的效果要和影像等同視之，因此聲音不能只是好聽而已，還要善用聲音提升演繹能力，強化媒材的資訊傳達，甚至製造感動。就上述目標來看，成音與音樂製作上的混音作業算是相當類似。具體作業項目基本上就是混音時會處理的音量、音質等方面的調節。只不過就媒材的性質而言，音樂在此並非一切，因此聲音的處理方式會稍稍不同。影片的聲音多半為輔助性質，通常是用來強化影像。就這點而言，聲音就是沒有時好像哪裡不太對，但過於凸出也很奇怪，之於影片也絕對是不可或缺的存在。

或許是因為花費了大把時間、精力，甚至投入不少成本的關係，會想讓觀眾欣賞自己努力的成果，所以一不留神就做得比較大聲，然而製作時還是要考慮其立場，留意聲音的作用與必要性是否能和影像和諧共存。因此，作業時需要隨時退一步綜觀狀態，以利判斷。

接下來就來展開成音作業。

使用的DAW是Pro Tools。Pro Tools First雖然有不支援影片的限制，不過，聲音上的調整功能大致相通。

製作流程則和音樂製作一樣，順序都是先編輯後混音。

本書主要使用前面製作的音源及旁白音源。其他會用到的必要素材，包含影像或追加音源，本書都提供下載（參照P7）。

聲音素材	■ DEMO_BGM_MIDI.wav 2.在背景音樂製作章節中以錄音音源做成的樂曲 ■ DEMO_BGM_Audio.wav 2.在背景音樂製作章節中以MIDI音源做成的樂曲 ■ DEMO_FootstepsSE.wav 5.在音效製作章節中所製作的腳步聲音效 ■ DEMO_DoorSE.wav 追加音源之開門聲音效 ※以GarageBand的MIDI音源做成的追加音源 ■ DEMO_NA.wav 6.在錄音章節中所錄製的旁白音源

影片素材	■ DEMO_Movie.mp4 無聲

7-2 編輯
Edit

此處的編輯重點是聲音與畫面的同步作業。聲音必須配合畫面在最恰當的時間點發出聲音，並仔細配合時間結束出聲，也要注意出聲時的聲音運用，所有的表現都得掌握最佳時機。

建立專案

此處要建立成音專用的新專案（session）。

Name	請自行命名
選擇 Local Storage（Session）	
File Type	BWF (.WAV)
Sample Rate	48 kHz
Bit Depth	24-Bit
I/O Settings	Stereo Mix
Location	請自行設定存檔位置

輸入影片

首先要在專案中輸入（import）影片。之後輸入的音源要配合此影片來調整。

File > Import > Video fig1

下載並選擇「DEMO_Movie.mp4」，選項內容依 fig 2 設定。

fig1

Video Import Options

Destination

○ Main Video Track
● New Track
○ Clip List

Location: Session Start

Gaps between clips: 0 seconds

☐ Import audio from file
☐ Remove existing video tracks
☐ Remove existing video clips
☐ Clear destination video track playlist

Cancel OK

fig2

Location	Session Start
Import Audio from File	不勾選 ※Import Audio from File 爲是否要輸入影片音訊的選項。由於此影片不含音訊，因此這裡不用勾選。當輸入含有音訊的影片時請勾選此選項。

影片已輸入完畢。

接著，請按下播放鍵從頭開始瀏覽影片。影片結構如下表，檢視時請在大腦中想像聲音的表現。

標題	影片聲音製作全書
時長	約60秒
結構	▶ S1（0秒～6秒）：片頭的影片名稱 ▶ S2（6秒～25秒）：片頭的影片介紹 使用音源：DEMO_BGM_MIDI.wav（Stereo） 使用音源：DEMO_NA.wav（Mono） ▶ S3（25秒～29秒）：走路的場景 使用音源：DEMO_FootstepsSE.wav（Stereo） ▶ S4（29秒～34秒）：開門的場景 使用音源：DEMO_DoorSE.wav（Stereo） ▶ S5（34秒～50秒）：演奏的場景 使用音源：DEMO_BGM_Audio.wav（Stereo） ▶ S6（50秒～60秒）：片尾的影片名稱 使用音源：無

音源的輸入與配置

接下來要在各個場景中加上聲音素材。有用到聲音的場景實際上是從場景2（S2）開始。

從「File > Import > Audio」一一輸入音源。fig 3

設定完成後請點選「Done」。fig 4

fig3

fig4

　下一步要詳細設定輸入內容。fig 5

　本示範是每次輸入素材後，都會新增各自的音軌，起始時間設成
0:00.000。

fig5

選擇新音軌	
Location	Session Start

　如此便會自動建立新音軌，聲音在輸入後會顯示其波形。此時，單聲道素材會自動建立單聲道音軌，立體聲素材會自動建立立體聲音軌。

　請按照上述步驟，將所有必要的素材都輸入到系統中。fig6

fig6
所有素材並列呈現的畫面，含一條影像音軌、四條立體聲音軌與一條單聲道音軌。

接著要將音源（音訊區域，region）放到適當的位置上。

由於S2的文字是接在影片名稱之後、從黑幕淡入至畫面中，因此為了配合這裡出聲，音訊區域必須稍微移動一下。也就是說，此段的聲音表現在畫面全黑時是無聲，背景音樂在文字確實淡入至畫面之後才會響起。讓文字和聲音同時出現能製造起伏，宣告影片正式開始。而本書會從「0:07.055」的地方開始出聲。S3之後則因為鏡頭切換得很明確，所以聲音就要配合轉場時響起。fig 7

在搭配影像的做法上，由於一旦移動音訊區域，影片也會跟著前後移動，因此在配置音訊區域時會以影像為依據。首先，要先找出畫面轉場時的切換點，然後將音訊區域暫放在該處播放出來確認一下。接著再就找到的差異點仔細逐一修正。

音源長度方面則因為當初在輸出時，音源前後保留了較多的無聲時間，因此要用裁切工具（trimmer）剪掉，以利作業進行。

下圖是各音源配合影像時間移動的畫面。另外還做了一條顯示各音源音軌內容總和的主音軌（Master 1）。fig 7

只要追加或刪除音源，或在混音、成音階段更動音質、音像、音量、音壓當中的任何一項設定，就會讓聲音最終的整體音量也跟著變動。而觀眾聽到的就是這個整體音量，因此，製作方必須建立一條音軌來檢視整體的音量變化。此外，有一條主音軌的好處是能利用主音軌一次操控或調節整體音量。

fig7

以本示範來說，由於文字從畫面中完全褪去的時間點與聲音停止出聲的時間點相同，因此未在聲音結束時做特別的處理。

聲音在影片中有各種結束方式，主要做法有「淡出（fade out）」和「切出（cut out）」。

由於淡出和音源長度無關，可以配合影像時長來降低音量，所以不論影片多長，都可以讓聲音與畫面自然同步。另一方面，淡出處理會讓整體表現顯得美中不足。這是因為聲音也是為了展現世界觀所製造出來的素材，所以若是中途消失不見，便無法將聲音的訊息百分之百傳達出去。甚至有人會輕視聲音的必要性，把這種做法解釋成「聲音的結束只是為了配合畫面」。雖然有時還是得視影片的製作目的與表現方式而定，但這麼一來就會讓內容的完成度不高，感覺差強人意。因此，淡出做法最好是做為次要手段，要找出聲音與樂曲配合畫面結束得剛剛好的做法。如此便能讓人覺得影像與聲音都是為場景量身訂做，每一幕都有高低起伏之外，整體表現也變得更有型。

若是影像和聲音的時長不合的話，請按照〈1-3-1製作流程（P26）〉章節的說明調整時間長度，先讓樂曲結構合乎影片長度再繼續進行作業。若調整得宜就能讓聲音以切出的方式結束。

切出則有兩種做法，第一種是如上述所說讓聲音本身剛好結束的方式。由於聲音結束的地方正好就是音訊區域的結尾，因此也就不需要在成音時特地將音量推桿拉回，而且也有利於音訊區域的管理。

另一種做法則是在影片結束的同時毫不猶豫地立即切斷聲音。由於聲音在途中突然被切斷，因此會結束得非常明顯。而且有時還會出現「啪」聲這種雜訊，可能會讓觀眾頗為不適。不過，就演出面來說，如果這種不完美、突然斷掉或轉場的表現帶有目的性，在樂曲行進中切斷聲音的確可以製造強烈的衝擊。另一方面，這種設計若非經過深思熟慮且仔細確認是否可行才加以執行的話，只會讓人覺得是敗筆而已，所以要謹慎行事。成音時請先考量上述風險，推敲出最佳做法與次要手段之後，再一步步完成作業。

另外，影像與聲音同時結束的情況也一樣，請務必回放試聽看看。有可能串進從波形不容易看出的細微聲響或雜訊。即使是完全沒有雜訊的無聲狀態，也同樣要在音訊區域的開頭與結尾做淡出淡入處理。總之，此作業的工作心態與音樂上的編輯及混音作業相同。淡入淡出處理的做法請參照〈6-4編輯作業（P185）〉章節。

接下來是S3的部分。

這裡使用的影片和Chapter 5是同一部影片，因此音源也會使用本書製作的音源。不過影片長度會比當初製作的短一些，所以要調整音源的使用範圍。由於影片最後第八步的鏡頭幾乎是以淡出方式轉黑，本書也許不會使用，不過可能性也不是全然為零，保險起見還是暫時當做可運用的素材保留下來。接著請配合影像的淡出，在第八步的腳步聲上做淡出處理。fig 8

fig8
由於在檢視影像的同時就能一邊設定淡出處理，因此編輯作業在視覺上也一目了然。

接下來是S4。

此段是開門的鏡頭。這裡的音效混合了切進開門畫面的聲音與打開門時嘎嘎作響的聲音、以及以合成器（synthesizer）表現光線從門後照射進來時的聲音效果。為了讓音效能合乎切進開門畫面的聲音及門實際慢慢開啟時的畫面，這裡要挪動音訊區域的位置。

此外，這個音源的長度較長，甚至超出至S5。不過，因為聲音結束時只剩同一個合成器的聲音還在持續出聲，因此可以合理判斷此處以淡出方式結束也不至於會影響聆聽感受，於是這裡選擇以淡出方式處理。

然後，此合成器聲在表現上要刻意稍微延伸至S5，所以長度要留長一點。這是因為S4中的門和S5中的演奏者所處的空間為延續的畫面，因此

要利用聲音表現銜接兩幕。為此要重疊兩段的聲音，讓S4結尾的聲音和S5開頭的聲音有一段同時出聲。fig9

fig9 反覆聆聽合成器聲結束時的聲音與第一聲鋼琴聲的混音狀態，用耳朵判斷淡出效果，要處理到既有技巧又不刻意的程度。

然後是S5。

此處是影片經過前面各種鋪成之後的主要片段。由於這段在音樂上等同於副歌，因此聲音要隨著鏡頭的起點仔細精準地配置。fig10

fig10 用眼睛和耳朵瞄準時機，讓影像與聲音的起點完美貼合。由於此段等於是樂曲的副歌，因此在設定時要稍加講究一些。

如果是使用本書的素材，當鋼琴的鏡頭有對到聲音時，兩者就會在同一個時間點結束。若是使用結束時間點不合的音源，就要先調整長度。

不論是影片或音樂，當中的最高潮通常會是最想展現出來的部分，所以起點和終點的長度要確實掌握，做到乾淨俐落才能讓內容的輪廓更加分明。因此，調整時請不要輕易妥協。

最後是S6。

此段是片尾影片名稱的部分。由於這裡要傳達的訊息只有畫面中的影片名稱而已，所以會讓S5中樂曲最後的即興樂段（riff）銜接黑畫面，以製造影片結束時餘音繚繞的感覺，其後的影片名稱畫面則會做成無聲狀態。

由此可知，影像和聲音並非只是單純同步就好，不論是編輯作業或同步作業，都要做到合乎各自的用意。

7-3 最終調整
Final adjustment

　　透過編輯作業讓預想的模樣成形之後，接著便要將工作重點轉移到等同於音樂混音的作業上。因此本節會再次就聲音定位、音質、音場、音量、音壓等方面加以說明。而這個階段除了要輔助聲音定型並加以琢磨之外，還會視其必要性調整聲音的狀態，強化影像的演出表現。

7-3-1 定位

　　成音時音源的左右定位需配合畫面調整聲音出聲的方位。

　　以本書使用的影片來說，在S3的走路鏡頭中，步行的位置是偏向右側。因此，左右定位的旋鈕（pan）理論上要配合畫面稍微轉右一些，不過本次在製作素材時已經先將兩聲的左右定位做成立體聲，腳步聲則是定位在右，因此這裡可就此設成立體聲定位（Lch在左；Rch在右）。如果是背景音樂的話，因為畫面中並沒有明顯的左右定位，所以定位在中央（立體聲定位）比較穩。

　　S4則因為門是面向鏡頭從左側打開，假設音源位於門後，聲音照理說就會從左邊漸漸傳來。這種狀態本來是可以利用自動化模式（automation）來表現，不過此分鏡的象徵物——門——本身位於畫面的正中央，所以音源維持在中間（立體聲）也不會覺得奇怪。

　　S5的部分有樂團演奏的片段，其音源素材已經是立體聲混音。就影像而言，樂團整體在畫面上所傳達出的訊息，會比明確展示出樂器配置更加強烈，因此立體聲混音音源的定位會直接維持立體聲定位。fig 11

fig11

本示範的聲音定位會尊重音源原先的設定。單聲道音軌會定位在中央，立體聲定位則是左右兩邊皆轉到底。

7-3-2 音質

　　這節要來雕琢音質，會分成音樂上的音質調整及各音源的音質修整這兩個方面。

　　音樂上的音質調整要利用等化器（equalizer ／EQ）和壓縮器處理，讓聲音更有氣勢，並強化清晰度。尤其是S2的背景音樂和旁白同時存在的情形，因此必須將兩者的混音平衡調整到最佳狀態。下面就要分別說明分頻段處理與混合處理的做法。

　　首先要先聆聽背景音樂和旁白兩音源各自的狀態，再個別將音質調得華麗一點。然後再混合兩者。

　　由於本書的素材中，背景音樂的主旋律——電子鋼琴聲——與旁白的音頻主要都落在中頻的頻段（各音源的泛音當然也會分布在同一個頻段中）。因此，背景音樂要用等化器減去一些中頻聲，目的是讓旁白來填補這段空缺。不過，界線做得太明確會導致兩音源過於獨立，因此這裡的操作重點便是做出兩個聲音融合得恰到好處，又聲聲分明的感覺。此時要利用耳朵反覆聆聽加以判斷。

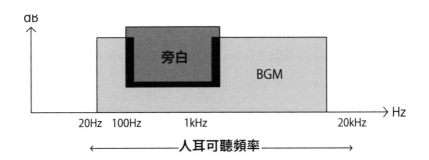

　　旁白的基音位於數百Hz上，因此要利用EQ等器材稍微降低背景音樂在此頻段中的比例，以凸顯旁白。

　　接著是各音源的音質修整。

　　舉例來說，就樂曲的性質而言，錄音音源做出來的樂曲（音源A）本身具有一定的氣勢。而以MIDI音源製作的樂曲或音效（音源B），則因為本來

就是模擬樂器的聲音，所以特色不在於氣勢，音質顯得相對纖細單薄。

此外，旁白（音源C）為類比音源，聲音會比前者厚實。此處的混音目標是將上述這些音源融為一體至絲毫沒有不和諧的感覺。

我們在觀看影片時之所以不會意識到各個場景或鏡頭的聲音其實是在不同環境下錄製，是因為每個聲音的音質早已調和得自然和諧之故。比如說，假設音源A是主線，音源B和C就會以A為基準來調整，以配合A的狀況。這時如果音源B的音質比音源A輕薄的話，就會將音源B的高頻減少一些，或稍微增幅低頻或中頻，讓音源A和B同時出現時也不至於不協調。

由於樂曲上的風格或世界觀本來就不同，所以並沒有要做到完全一致，不過至少要讓兩者的音質相近，同時又不會抹消彼此的優點，光是如此就能讓聲音聽起來舒服許多。

另一個例子是S4的門，可以選擇用莊嚴隆重的聲音來表現木門的厚實感，也能將其設定成是一道任誰都能輕鬆打開的門，總之也可以考慮以音源原先的音質為主，搭配前後場景加以調整。

本書使用外掛模組（plug-in）來調整音質，各自的設定內容如下。

音軌：DEMO_BGM_MIDI

	FREQ	GAIN
EQ3 7-Band	65.8 Hz	-2.8
	1.15 kHz	-2.0
	4.01 kHz	3.2
	10.18 kHz	-0.5

BF-76	INPUT	34
	OUTPUT	14
	ATTACK	3
	RELEASE	5
	RATIO	4

	FREQ	GAIN
EQ3 7-Band	88.6 Hz	-1.7
	6.58 kHz	6.5
	15.45 kHz	-1.1

音軌：DEMO_NA

	FREQ	GAIN
EQ3 7-Band	124.2 Hz	-2.7
	1.80 Hz	1.1
	9.79 kHz	4.6

BF-76	INPUT	33
	OUTPUT	13
	ATTACK	3
	RELEASE	5
	RATIO	4

	FREQ	GAIN
EQ3 7-Band	225.3 Hz	-1.2
	274.8 Hz	-0.9
	786.8 Hz	-1.5
	8.35 kHz	1.5

音軌：DEMO_FootstepsSE

無設定

音軌：DEMO_DoorSE

無設定

音軌：DEMO_BGM_Audio

	FREQ	GAIN
EQ 3 7 -Band	90.4 Hz	-3.8
	208.1 Hz	-2.4
	1.85 kHz	1.7
	11.94 kHz	2.6

BF-76	INPUT	32
	OUTPUT	15
	ATTACK	5
	RELEASE	5
	RATIO	4

	FREQ	GAIN
EQ 3 7 -Band	508.4 Hz	-1.1
	1.19 kHz	-0.3
	10.81 kHz	1.1

音軌：Master

Maxim	THRESHOLD	-3.3
	CEILING	-1.0
	RELEASE	1 ms

Maxim	THRESHOLD	-4.3
	CEILING	-0.3
	RELEASE	1 ms

其他還做了一些細部調整。

7-3-3 音像 (音場)

這節也是從音樂層面及表現層面來調整音場。不過,在音樂層面上通常會有各自的製作考量,因此首次搭配畫面與聲音時,只要先確認兩者有無不協調之處,然後再補強該部分即可。

舉例來說,S2的腳步聲因為是同一部影片素材做出來的聲音,所以就不需要特地調整。S5則是手部最先出現,接著鏡頭再切換到表演現場,因此將各個音場重現出來也可能比較有趣。手部鏡頭因為其視角離音源較近,故推測直達聲的比例較高,因此音場維持音源原先的立體聲混音的設定即可,表演會場這一幕則是為了表現展演現場的臨場感,所以保留更多的反射音(殘響音),讓聲音朝畫面接近。順道一提,本書並未做上述調整。因為這首樂曲才是傳達訊息的主要音源,影像只是用來象徵樂曲的概念,因此即便鏡頭切換了,還是會直接使用本來的立體聲混音音源。總之,這個部分可視目的與用途調整。

另一方面,在表演層面上會利用殘響效果(reverb)來調整。

S4和S5是用以連結同一空間的場景,因此在編輯階段就已經先將S4的聲音結尾拉得長一點。不過,若直接使用這道結尾聲,會因為此音和S5開頭的聲音重疊得太多,導致鋼琴前奏無法充分展現出來,因此為了讓S4的音源本身能和畫面幾乎在同一個時間點消逝,便要刻意加上殘響效果,並僅以其製造出來的殘響音疊在S5上。這樣就能在盡量不影響到S5的鋼琴聲的狀態下讓聲音完美交疊。而上述效果則要利用自動調節模式(automation)來調整透過匯流排(Bus)送給殘響效果器的量。

接著說明以自動調節模式加掛殘響效果的方法,首先新增一條Aux音軌(auxiliary track,輔助音軌),並將殘響效果器的外掛模組(plug-in)安裝在這條音軌上。然後要讓聲音從欲加掛殘響效果的錄音音軌流向這條Aux音軌,如此便能讓聲音展現殘響效果。

Aux音軌是一種能讓聲音不透過錄音的方式就能在系統內部傳送的音軌,操作上屬於輔助性質。請按照次頁表格從「Track > New」設定條件。

fig 12

Create	1
New	Mono / Aux Input
In	Sample

按下「Create」即可建立Aux音軌。fig 13 - ①

fig12

②

①

fig13

下一步要在這條Aux音軌上安裝殘響效果器的外掛模組。fig 13-②
本示範是使用「D-verb（mono／stereo）」這組殘響效果器。fig 14

選擇該外掛模組就會自動完成安裝。fig 15-①
　此組殘響效果器會暫時全部按照預設內容設定。操作當中若是想讓空間感更開闊一點，或想試試不同種類的殘響表現時，也可以依喜好自行調整。

fig15

　殘響效果設定完成之後，接下來要設定Aux音軌的輸入（input）fig 15 -
②。

　在錄製聲音的章節中，已透過錄音介面（audio interface）設定從外部裝
置輸入麥克風及線路音源的訊號（譯注：即「Mic-in」與「Line-in」方式），
不過這裡則要在電腦系統（Pro Tools）中交接訊號。具體而言，就是進行
DEMO_DoorSE音軌和Aux音軌之間的訊號交接。這時利用的即是匯流排
（Bus）。請將Aux音軌的輸入設在匯流排，這裡要用「Bus 1」。fig 16 - ①

　錄音介面和匯流排都是用來處理聲音輸入及輸出的聲音通道，這點沒
有改變，但前者主要是用來處理麥克風或線路音源這類由電腦外部輸入的
訊號，匯流排的功能則是用在系統內部之間的音訊傳輸上。

fig16

　Aux 音軌的設定到此結束。由於 Aux 音軌的殘響效果的預備工作已經完成，訊號交接（輸入設定）也進入待命狀態，接下來就要設定如何讓訊號從 DEMO_DoorSE 音軌傳送至 Aux 音軌。

　請從 DEMO_DoorSE 音軌的 SENDS A-E **fig 16**-②中選擇 Bus 1。SENDS 具有傳送訊號的功能，如同字面意思，因此只要將這裡設成「Bus 1」，原則上就能建立將聲音送往 Aux 音軌的通道。當 Bus 1 的設定完成後，便會自動出現音量推桿（fader）。此推桿是用來調節傳送至 Aux 音軌的訊號量。
fig 17

　DEMO_DoorSE 音軌（未加掛殘響效果的聲音）的輸出目標（output）本來就設定成送往主音軌。然後，當匯流排建立之後，同時還會另外送至已加掛殘響效果的 Aux 音軌中。也就是說，輸出目標目前設有兩個。如此一來便能單獨操作未加掛效果的原音、以及已加掛效果器的聲音，之後再找出最佳的混音比例，即可做出預期的聲音。

fig17

　接著只要調高此傳輸量，就會自動加上殘響效果，不過這裡要利用能自動調高及調低訊號量的自動調節模式來調節傳送量。請切換至編輯視窗（edit window），從自動調節模式選單（Automation Playlist）中選擇「（snd a）Bus 1 ＞ level」。fig 18

fig18

如此一來，該音軌的顯示狀態會從波形變成線段。這條線段是用來表示送給Aux音軌的訊號量。此線在現階段中位於最底端的位置上，而傳輸量便會隨著線段的提高而增高。可利用抓取工具（Grabber Tool）或以拖拉方式上下移動線條來調節此傳輸量。

　　本示範只打算在開門音效的後半部加上殘響效果，因此開頭僅有不含殘響效果的聲音，殘響效果的量會隨時間推進逐步增加。本書設定如fig 19所示。

fig19 殘響效果不能等到聲音快結束時才加上，稍微提前加掛才能讓殘響效果的表現更加自然。

　　設定完畢之後也務必試聽看看。而且要用耳朵判斷聲音的表現是否符合預期，然後再慢慢微調。

　　不論原本的音源本身是以淡出或切出的方式結束，用心調節殘響效果或延遲效果（delay）所做出的殘響音，就能讓聲音收尾自然流暢。

7-3-4 音量

　　下一個項目是音量。音量的調節對於成音也很重要。要盡量避免發生某個特定的聲音忽大忽小、聽不清楚的狀況。

　　雖然影像的每個場景通常都具有各自的意涵，不過音量調節的首要工作是建立基準，目的是讓任何一幕的音量聽起來都大致相同。基準建立好了以後，再將音量調成理想的大小，如此才能以綜觀視角來調整細節。

　　此外，此處在建立調整基準時，意義上會與一面監測音量儀表（level meter）一面將每幕音量都調到差不多大小的方式有些不同。因為即使儀表上顯示的音量相同，然而不同音源聽起來會不太一樣，音壓也可能有所不同，因此儀表顯示的量值當做參考就好，最終還是得靠耳朵判斷。這點就類似於粗混（rough mix）和最終混音（正式混音）的關係。

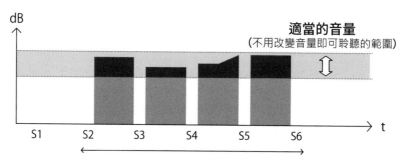

把自己當做觀眾，用耳朵綜觀判斷以確保觀眾在聆聽時不會感到任何不快。

　　另一個要調整的是以音量為基礎的整體表現。

　　舉一個比較容易理解的例子，在調整背景音樂時，有一種做法會將聲音的開頭與結尾做得大聲一點，中間部分的音量則稍微收斂一些。因為聲音的起頭和結尾大多也是影像轉場之處，所以為了配合這點就會改變音量來增強氣勢或高低起伏、概念傳達。

　　S2會先出現背景音樂，過一陣子才有旁白。不論是讓背景音樂單獨運作或加上旁白，只要總音量大致上維持一致，聽起來就會舒服。比如說，

只有背景音樂時，背景音樂的音量是100，旁白為0；加上旁白時，背景音樂的音量變成30，旁白則為70。

　　S3的腳步聲會做得比S2稍微小聲一點。原因在於，即便在現實生活中也是如此，腳步聲本來就和旁白或背景音樂不同，通常不需要刻意凸顯，所以此處就是要重現現實的情況。不過，兩者的音量差太多會顯得不自然，因此音量要做到能聽出差異，但在聽覺上又不至於不協調的程度。調整時請反覆聆聽比較，並以耳朵判斷兩者的狀態。

　　再來是S4，S4的最後一幕鏡頭結束時要刻意將聲音調大。這是為了要在進入S5這個主要場景之前先炒熱氣氛，預告好戲即將開始，藉以升高觀者情緒，然後再交棒給下一幕。這是擔任現場活動音響的音控（PA）也常使用的手法，甚至會直接說要利用聲音「煽動」觀者情緒。

　　然後，透過音量推桿（fader）的自動調節模式（automation）就能讓音量按照時間自動變化。設定此功能即可按照模式在指定的時間上變更音量設定。

　　方法有二種。第一種是非線性編輯。如fig20所示，編輯視窗的音軌畫面中顯示的並非波形，而是音量。這條線的所在位置會和混音視窗中、音量推桿所顯示的音量連動，顯示出相同大小的音量（dB）。也就是說，上下移動這條線等同於推拉音量推桿，所以可一面監看一面調整音量。fig21

fig20 從編輯視窗的自動調節功能選單中選擇「volume」。

fig21

配合影像慢慢調高音量以強化整體表現。這裡在設定後也要
反覆試聽，找出影像和聲音的最佳比例。

　　第二種是線性編輯。這種方式是實際聽聲音，憑感覺即時改變音量，
而且音量變化會自動被記錄下來。此時要將混音視窗的自動調節模式切換
成「touch（觸控）」或「latch（鎖定）」。筆者經常使用前者「touch」模式。
fig 22

fig22

調整時必須實際將聲音播放出來聆
聽，因此相對花時間，而其中
「touch」模式比較適合用於想把耳
朵聽到的感覺重現出來之時。

　　請實際將聲音播放出來聆聽，一面上下移動音量推桿。由於調節動作
僅會於點擊推桿時被記錄下來，未點擊的期間，推桿會自動回到前一個音
量值，因此沒有要更動的地方請不要點擊，只要監測就好，等到播放至想
變更之處再點擊，以便記錄動作。完成記錄之後請回放試聽，持續調整直
到滿意為止。結束時記得要將自動調節切回「read（讀取）」模式。

7-3-5 音壓

　　最後要調整音壓。

　　最終目標是讓主音軌的音量不超過峰值，但又要盡可能讓音壓飽滿，這點和混音的概念並無二致。

　　電視或電影類的商業作品通常都會指定音量基準，因此要按照規定的規格將音量調好才能交件。然而，像YouTube這類一般大眾都能上傳影音檔案的影片共享平台大多都不會特別指定規格，因此音量就會盡量做得大聲一點。不過如果是影片的話，由於這類媒材的聲音不同於音樂，不會一直保持在大聲狀態，因此音量儀表的表頭便不會總是在峰值前後擺動。

　　舉例來說，往鏡頭反方向行走的腳步聲理所當然會比較小聲，所以音量儀表的表頭原則上不會跑到峰值附近。聲音是用來輔助影像，控管音量時要以這點為前提。

　　而音壓和音量的量基本上大多相互對應，因此調整時可參考〈7-3-4音量（P222）〉章節，應該可以得到不錯的效果。

　　在本書影片中，S2的背景音樂與旁白並存的介紹片段、以及做為作品主場景的S5的演奏片段，這兩者的音壓會做得比較接近峰值，其他場景的音壓則相對低一些。

　　此外，音壓調節一樣得靠耳朵判斷，這個觀念依舊沒變，不過運用儀表從視覺上判斷，在音壓控管上也有其必要性。聲音相疊的部分尤其需要注意。

　　比如說，在S2的內容介紹片段中，有一個部分得先將背景音樂的音量拉低以便讓旁白切入。這裡一方面要調低音量，一方面又要加入新的聲音，聲音變化會相當明顯。此時要是在背景音樂的音量完全降低之前就將旁白加進去，有可能會讓主音軌音量一時超出峰值。雖然只有幾秒鐘的時間，而且前後連著聽也許聽不太出來，不過，即使是瞬間破音，也可能會大幅減損作品的品質。

　　因此，即便是短短幾秒的片段，一旦遇到上述這種聲音變化明顯之處，或混有複數聲音的部分之時，都要用耳朵和眼睛反覆確認。以S2為例，在多次確認過上述操作的時間點之後，音壓還是有一瞬間會超過峰值的話，就可以考慮是否要提早調低背景音樂的音量，或調快音量降低的速度，也可以微調旁白切入的時間點等，總之要緊盯著主音軌的音量儀表仔細調整。

此外，雖然音量沒有超過峰值，但音壓的急遽變化不僅會影響聆聽感受，對耳朵也會造成傷害，是影片製作相當不樂見的狀況，因此還是要不時用耳朵確認。一面確認兩者的狀態，一面找出最理想的時間點。

本書會在旁白即將進入時調低背景音樂的音量，此處調低了6dB約0.5秒的時間。fig 23

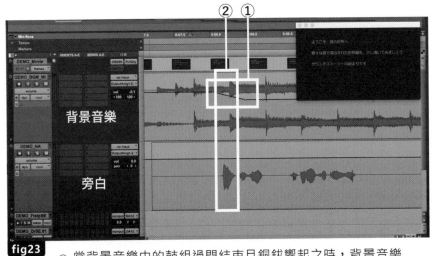

fig23
① 當背景音樂中的鼓組過門結束且銅鈸響起之時，背景音樂的音量就會開始慢慢下降。
② 此外，為了避免讓旁白和銅鈸及小鼓這類在背景音樂當中算是音壓較高（波形振幅較大）的演奏聲重疊，會刻意稍微錯開旁白出聲的時間點。

提高整體的音壓時，會使用音量最大化效果器（maximizer）稍微提高音壓。這裡的音壓也和混音時一樣不能提得太高，要盡可能少量地提高。此外，如同〈7-3-2 音質（P211）〉章節最後的「音軌：主音軌」中所介紹，這裡要刻意加掛兩次同一台音量最大化效果器。因為相較於用一台外掛模組一口氣提升音壓，有時候使用多台外掛模組逐步提高音壓，對聲音的傷害性會比較低。另一個好處就是分次運用對細節上的調整比較有利。

成音和音樂的混音作業相同，由於音壓的調整會連帶改變聲音，所以必須就更動的部分再次調整音質、音量平衡、音像等項目，還要來回檢視音質。這時便要不斷反覆上述動作細心調整，讓聲音不論從何處聽起都是最高品質。

本書的成音範例到此結束。fig 24

fig24

7-4 音檔輸出、試聽檢查、最終確認
Track down, audition, final confirmation

以上做好的所有成果都要輸出成一個音檔或影片檔。由於
檔案不只有聲音,也包含影像,因此設定時要注意的項目會變
多。為了避免出錯,作業時不能掉以輕心,要確確實實將所有
項目全部輸出。然後,還要充分檢視輸出的音檔是否能順利播
放,輸出過程是否製造出新的雜訊。

當所有作業都完成之後就要進行輸出檔案的步驟。此工程就和混音工
程一樣,作業時鬆懈不得。Pro Tools可透過輸出功能(Bounce)將檔案輸出
成影片格式。fig25

File > Bounce to > QuickTime…

fig25

想輸出含影像的音檔時請選擇「QuickTime…」,只輸出聲音
時請選擇「Disk…」。

Bounce Source	Analog 1-2　　※命名隨設定或錄音介面而異
File Type	WAV
Format	Interleaved
Bit Depth	24 Bit
Sample Rate	48 kHz
Include Video	勾選
Same as Source	勾選
Replace Timecode Track	勾選
File Name	請自行命名
Directory	預設值
Offline	不勾選

　　全部設定完畢之後請點擊「Bounce」。隨後就會自動開始進行輸出動作。

　　不過，此輸出功能無法設定影片的輸出細節。

　　若想進一步追求畫質，可先利用 Pro Tools 輸出聲音就好，然後再到影像編輯軟體中打開音檔連同影像一起輸出。此時影像與畫面千萬不可不同步，輸出起點要設在0秒（0:00.000）或是第一小節的第一拍，在影像編輯軟體中也要將影像和聲音的開頭對齊，讓兩者同步從0秒開始輸出。有時僅僅是0.1秒的偏差就可能讓人察覺到異樣，所以作業時請細心留神，絕對不能讓兩者出現偏移。

　　檔案輸出完畢後請試聽檢查。由於此處輸出的影片檔即是交件時的最終版本，也就是呈現給觀眾的版本，因此確認時請全力以赴，直到最後一刻。

　　最後，當上述一連串的工程都完成之後，作業便全部結束了。
　　由於交件後還是有可能接到修改的要求，因此作業上有用到的素材和專案檔一定要備份起來。各位辛苦了。
　　本書製作的影片內容可提供下載（參照P7）。

影片	■ DEMO_MA_2mixMaster.mov 完成成音的影片

專業用語翻譯對照表

A~Z		
Aux 音軌（輔助音軌）	Aux トラック	auxiliary track
Q 值 / 帶寬	Q 幅 / バンド幅	Q/quality
二劃		
人聲	ボーカル	vocal
人聲效果器	ボーカルトランスフォーマー	vocal transformer
八度音	オクターブ	octave
三劃		
大鼓	キック	kick/bass drum
小鼓	スネア	snare drum
四劃		
分貝	デシベル	dB/decibel
幻象電源	ファンタム電源	phantom power
五劃		
主音軌	マスター	master track
主音量推桿	マスターフェーダー	master fader
主音量滑桿	マスター音量スライダー	master volume slider
主動式喇叭	アクティブモニター / アクティブスピーカー / パワードモニター / パワードスピーカー	active speaker/powered speaker
主控室	コントロールルーム	control room
卡農接頭	キャノンコネクター / XLR コネクター	XLR cable connectors
右聲道	R（チャンネル）	R channel
外掛模組 / 外掛式效果器 / 插件	プラグイン	plug-ins
左聲道	L（チャンネル）	L channel
平衡式	バランス	balanced
母帶後期處理	マスタリング	mastering
瓦 / 瓦特	ワット	W/watt
（彈片）撥彈	ピッキング	picking
立體聲	ステレオ	stereo
立體聲混音	2Mix	stereo mix

六劃

交叉淡出效果	クロスフェード	crossfade
交越頻率	クロスオーバー周波数	crossover frequency
全指向／無指向	全指向性／無指向性	omnidirectional
吉他音箱	ギターアンプ	guitar amp/amplifier
回音	エコー	echo
回授現象	ハウリング	feedback
成音	MA	MA（Multi Audio）
自動控制模式	オートメーション	automation

七劃

位準／音量	レベル	level
佛萊明左手定則	フレミング左手の法則	Fleming's left-hand rule
即興重複樂段	リフ	riff
吸音罩	リフレクションフィルター／アンビエントルームフィルター	sound shield
序列器	シーケンサー	sequencer
快捷鍵	ショートカットキー	shortcut

八劃

取樣	サンプリング／標本化	sampling
取樣頻率	サンプリング周波数	sampling frequency
和弦	コード	chord
延遲效果（器）	ディレイ	delay
拍速	テンポ	tempo
泛音	倍音／上音	harmonics
阻抗	インピーダンス	impedance
阻抗匹配	インピーダンスマッチング	impedance matching
阻抗匹配盒、DI 盒	DI（ダイレクトボックス）	DI Box（Direct Injection Box）
非平衡式	アンバランス	unbalanced

九劃

前級擴大機／麥克風前級	プリアンプ	preamp/mic preamp
前期製作	プリプロダクション／プリプロ	pre-production
後級擴大機	パワーアンプ	power amp/ amplifier
後設資料	メタデータ	metadata
後製	ポストプロダクション／ポスプロ	post-production
指向性	指向性	polar patterns

相位	位相	phase
穿入 / 穿出式錄音 （ punch in 錄音 ）	パンチイン・パンチアウト	punch in/out
背景音樂	BGM	background music/BGM
軌道	チャンネル	channel
限制器	リミッター	limiter
音軌	トラック / チャンネルトラック	track
音訊區段	リージョン	region
音訊單元	AU	Audio Unit（AU）
音控師	PA	PA
音符	ノート	note
音量推桿	フェーダー	fader
音量最大化效果器	マキシマイザー	maximizer
音階	音階	scale
音準 / 音高	ピッチ	pitch
音樂家	ミュージシャン	musician
音樂藝術家	アーティスト	artist
音樂製作人	ディレクター	producer
音箱模擬效果器	アンプシミュレーター	amp simulator
音箱頭	アンプヘッド	head
十劃		
修圖	レタッチ	retouch
原聲樂器	生楽器	acoustic instrument
展演空間	ライブハウス	venue
效果器	エフェクター / エフェクト	effector
氣音	吹かれ	popping sound
粉紅噪音	ピンクノイズ	pink noise
訊號線接頭	コネクター	audio connector
訊噪比（訊號雜訊比)	SN（比）	signal-to-noise ratio/SNR/ S/N
起音時間	アタック	ATTACK
馬赫	マッハ	mach number/M/Ma
十一劃		
動圈式麥克風	ダイナミックマイク	dynamic microphone
參數	パラメータ	parameter
參數等化器	パラメトリックイコライザー	parametric equalizer/EQ
基音	基音	fundamental tone

專案	セッション	session/project
專案工作檔	プロジェクトファイル	project file
接地 / 地線	グラウンド	ground
旋鈕	つまみ	knob
淡入淡出效果	フェード	fades
混音	ミックス	mixing
混音器	ミキシングコンソール	mixer/mixing console
產生迴圈	ループ	looping
移調效果器	ピッチシフト	pitch shifter
粗混	ラフミックス	rough mix
被動式喇叭	パッシブモニター / パッシブスピーカー	passive speaker
軟體音源	ソフトウェア音源	software instrument
通鼓	タム	tom-tom
麥克風	マイク	microphone
麥克風位準	マイクレベル	mic level
麥克風防噴罩	ポップガード	pop filter
麥克風架	マイクスタンド	mic/microphone stand
麥克風遮罩	ウインドスクリーン	reflection filter
麥克風錄音 /Mic-in 錄音	マイク録り	mic-in recording

十二劃

單指向	単一指向性	unidirectional
單聲道	モノラル	mono
循環播放	ループ	loop
(音箱的) 喇叭單體	キャビネット (キャビ)	cab
插入	インサート	insert
插槽	スロット	slot
殘響效果 (器)	リバーブ	reverb
琶音	アルペジオ	arpeggio
等化器	イコライザー	equalizer/EQ
裁切	トリミング	trimming
超指向	超指向性	supercardioid/ hypercardioid
量化	量子化	quantization

十三劃

匯流排	Bus (バス)	Bus
溶接效果	ディゾルブ	dissolve
節拍	拍子	time/metre/meter

節奏	リズム	rhythm
經紀人	マネージャー	manager
腳踏鈸	ハイハット	hi-hat
試聽帶	デモ	demo
過帶	落とし	tracking
零交越點	ゼロクロスポイント	zero crossing point
電容式麥克風	コンデンサーマイク	condenser microphone
電荷	電荷	electric charge
預設音色	プリセット	preset

十四劃

圖形等化器	グラフィックイコライザー	graphic equalizer/ graphic EQ
槍型麥克風	ガンマイク	shotgun microphone
監聽混音器	キューボックス	cue box
監聽喇叭	モニタースピーカー / 返し / 転がし	monitor speaker/wedge
赫茲	ヘルツ	Hz/Hertz

十五劃

儀表	メーター	meter
增益	ゲイン	GAIN
增益鈕	ゲイン、ヘッドアンプ	gain/trim
數字鍵盤	テンキー	numeric keyboard
數位	デジタル	digital
數位音訊工作站	DAW	DAW (Digital Work Station)
數位鋼琴	電子ピアノ	digital piano
數位編寫	打ち込み	programming music
(錄音音訊的) 樂段	オーディオクリップ	clip
樂譜	スコア	score
模板	テンプレート	template
歐姆	オーム	Ω
線路位準	ラインレベル	line level
線路輸入	ライン	Line in
線路錄音 /Line-in 錄音	ライン録り	line-in recording
編輯	オーサリング	authoring
遮蔽效應	マスキング効果	masking effect

十六劃

獨奏模式	ソロ	solo
輸出 / 匯出	書き出し / バウンス	export/bounce

輸出功率	出力	output power
錄音	レコーディング	recording
錄音介面	I/O インターフェース	audio interface
錄音室 / 錄音工作室	レコーディングスタジオ / スタジオ	recording studio
錄音音源	オーディオ	audio
錄音棚	ブース	booth
靜音模式	ミュート	mute
頻率	周波数	frequency
頻率響應	周波数特性	frequency response
頻譜分析儀	アナライザー	spectrum analyzer

十七劃

壓縮比	レシオ	RATIO
壓縮器	コンプレッサー	compressor
檔案存放位置	ディレクトリ	directory
總監製	プロデューサー	executive producer
聲音左右定位	定位 / パンニング	panning
聲音定位旋鈕	パン	pan
聲音訊號線	ケーブル	audio cable
臨界值	スレッショルド	THRESHOLD
鍵盤樂器	キーボード	keyboard

十八劃以上

擴大機	アンプ	amplifier
雙指向	双指向性	bidirectional/figure-8
雜訊消除器	ノイズリダクション	noise reduction
雞尾酒會效應	カクテルパーティ効果	cocktail party effect
離線	オフライン	offline
藝人經紀部門	A&R	A&R/Artist and Repertoire
類比	アナログ	analog
類比加總處理、類比過帶	サミング	analog summing
釋音時間	リリース	RELEASE

後記

假設你在起點A地要前往終點B地。

首先,重點是必須清楚知道自己要前往的地方是B地。雖然聽起來理所當然,但毫無方向的話也無法行動。再者,就算訂下目的地,還要抉擇該向右走或向左走,還有決定前往的方式。此時,必須將所需時間或交通費等各種條件也納入考量。接著,在實際展開行動之後,要隨時確認自己是否確實走在通往終點的道路上,一旦出錯便要隨時修正。只要確實反覆進行這樣的作業,就能平安到達目的地。

聲音製作也是如此。

首先要想像終點的模樣,然後依照目標決定製作方式、器材或使用工具。同時也必須注意製作的期限與費用。實際開始製作之後,要隨時監聽聲音品質,並且評估該運用哪些知識或技術,才能讓聲音更加理想。

換句話說,即便具備很棒的器材或工具、知識或技術、創意,若不依照案子的情形善加使用的話就無法到達終點。聲音製作之中,尤以耳朵和對終點的想像最為重要,耳朵要具備能夠判斷如何有效運用這些東西的能力。尤其是耳朵,基本上不可能突然變得敏銳。所以平時就要刻意聆聽各種聲音,從創作者角度和聲音打交道,分析聲音的構造與特徵,思考該如何擬定自己的製作流程,這樣做便會逐漸接近理想。

世界上不存在按下就能讓聲音變好的萬能按鈕。那些乍看之下或許光鮮亮麗的聲音製作工作,是職人對聲音細節講究所積累造就出來,這也是筆者想透過本書傳達的事情。而且,聲音這個領域不論是器材或技術,再怎麼精進也看不到盡頭。通常挖得愈深,愈可能有新發現。當回過頭發現自己深陷其中且愈陷愈深時,或許你已經是一名優秀的聲音創作者了。

　　最後，在本書的素材製作方面，由衷感謝東放學園音響專門學校教務教育部音響技術科的學科主任阿部純也老師、專門學校東京廣播學院教務教育部的疋田Hitomi老師，以及該校廣播科二年級的三上奈央同學，鼎力協助旁白錄音工作。再來感謝從企劃到成書期間一同解決煩惱或共商討論的工作夥伴——BNN出版社的總編輯村田純一先生。同時也感謝副總編輯石井早耶香小姐，總是耐心地回答敝人在撰稿期間的各種瑣碎疑惑，並給予安心可靠的協助。還要謝謝美編設計駒井和彬先生將本書設計得簡單明瞭又有型。此外，承蒙其他眾多相關人士的幫忙，才能讓本書得以順利完成。在此誠摯感謝各位。

坂本昭人

國家圖書館出版品預行編目（CIP）資料

影片聲音製作全書：掌握人聲、配樂、音效製作方法與成音技術，
打造影音完美交融，質感升級的專業實務法/坂本昭人著；王意婷譯.
-- 初版. -- 臺北市：易博士文化，城邦文化事業股份有限公司出版：
英屬蓋曼群島商家庭傳媒股份有限公司城邦分公司發行, 2022.08

譯自：映像・動画制作者のためのサウンドデザイン入門：これだけ
は知っておきたい音響の基礎知識
ISBN 978-986-480-237-1(平裝)

1.CST: 影音 2.CST: 音效 3.CST: 背景音樂
987.44 111009420

DA2023
影片聲音製作全書
掌握人聲、配樂、音效製作方法與成音技術，打造影音完美交融，質感升級的專業實務法

原 著 書 名 / 映像・動画制作者のためのサウンドデザイン入門
　　　　　　　これだけは知っておきたい音響の基礎知識
原 出 版 社 / 株式会社ビー・エヌ・エヌ新社
作　　　 者 / 坂本昭人
譯　　　 者 / 王意婷
選 書 　人 / 鄭雁聿
編　　　 輯 / 鄭雁聿

業 務 副 理 / 羅越華
總 編　 輯 / 蕭麗媛
視 覺 總 監 / 陳栩椿
發 行　 人 / 何飛鵬
出　　　 版 / 易博士文化
　　　　　　城邦文化事業股份有限公司
　　　　　　台北市中山區民生東路二141號8樓
　　　　　　電話：（02）2500-7008　傳真：（02）2502-7676
　　　　　　E-mail：ct_easybooks@hmg.com.tw
發　　　 行 / 英屬蓋曼群島商家庭傳媒股份有限公司城邦分公司
　　　　　　台北市中山區民生東路二段141號11樓
　　　　　　書虫客服服務專線：（02）2500-7718、2500-7719
　　　　　　服務時間：周一至周五上午09:30-12:00；下午13:30-17:00
　　　　　　24小時傳真服務：（02）2500-1990、2500-1991
　　　　　　讀者服務信箱：service@readingclub.com.tw
　　　　　　劃撥帳號：19863813
　　　　　　戶名：書虫股份有限公司
香港發行所 / 城邦（香港）出版集團有限公司
　　　　　　香港灣仔駱克道193號東超商業中心1樓
　　　　　　電話：（852）2508-6231　傳真：（852）2578-9337
　　　　　　E-mail：hkcite@biznetvigator.com
馬新發行所 / 城邦（馬新）出版集團 [Cite (M) Sdn. Bhd.]
　　　　　　41, Jalan Radin Anum, Bandar Baru Sri Petaling, 57000 Kuala Lumpur,
　　　　　　Malaysia
　　　　　　電話：（603）9057-8822　傳真：（603）9057-6622
　　　　　　E-mail：cite@cite.com.my

製 版 印 刷 / 卡樂彩色製版印刷有限公司

映像・動画制作者のためのサウンドデザイン入門©2020 Akihito Sakamoto
Originally published in Japan in 2020 by BNN, Inc.
Complex Chinese translation rights arranged through AMANN CO.,LTD.
著者：坂本昭人